謹將此書獻給一羣

默默耕耘的香港造字匠

字型城市 ——

香港造字匠

City of Scripts ——
The Craftsmanship of
Vernacular Lettering in Hong Kong

郭斯恆

著

目錄

本書的出版緣起於二〇一七年在香港理工大學設計學院（The Hong Kong Polytechnic University School of Design）和信息設計研究室（Information Design Lab）所舉辦的以字型和城市之間的關係為題的講座和展覽，這個名為「字城」（City Script）的活動的目的，是思考香港本土的字型設計師和造字匠的角色，以及探討字型設計的美學和工藝、人文精神和社會功能。

在一系列的講座中，邀請了膠片招牌師傅李健明、電視標題字體設計師張濟仁、地鐵宋字體設計師柯熾堅和香港北魏真書設計師陳濬人作分享。由於講座反應熱烈及引發出更多的相關討論，為此我們希望將這次講座所帶出的議題延伸，以發掘更多本土字型工匠與城市之間的關係。

香港是一處充滿各式各樣字型的城市，字型滲透著我們每一個生活細節，有些字型給予我們良好的閱讀體驗、有些字型為我們帶來節日的歡樂氣氛、有些吸引我們的眼球、有些有助提升品牌的形象；除此之外，字型在城市的出現，不單有助增強我們對社區的歸屬感和認同感，也能豐富我們對地方的想像和建構我們的街道肌理。正所謂「見字如見人」又或「字如衣冠」，字型能反映出城市的文化底蘊和修養。

香港街道的視覺景觀錯綜複雜，街道上充滿各式各樣的字型風格和招牌材質，這包括美術字、手寫書法、電腦字、鑿字、霓虹燈字、燈箱廣告字、帆布廣告字、油漆字、牆身膠片字、金屬字、水磨石字、木雕字、水泥字和熒幕點陣字等，這反映出香港是一個字型多樣性、混雜性和包容性的地方。

在眾多的字型風格中，我認為手寫字最富生命力及人情味，它是電腦字所不能及的。跟電腦字不同，手寫字會因應書法家或「寫字佬」的心情而轉變，有的寫得生猛有力、有的節奏緊湊、有的不慌不忙、有的追求結構對稱、有的筆劃飽滿、有的自由奔放等等。這表現出人與字型的相互作用，可鬆可緊、兼收並蓄。

字型不單是文字的視覺載體，好的字型設計既能滿足視覺上的美學，也能顧及功能上的需要，更重要的是它連接當下的人文精

神與情感。文字將住在這城市的每一個人的故事寫出來，而字型將我們的故事連起，並縱橫交錯地編織出各式各樣的生活年輪。

香港作為一個彈丸之地，還有沒有造字匠？就是說，在香港這個現代化的城市裡，還有沒有以全職製作字型的工種或工藝為生的工匠？或許你跟我的想法一樣，先不用說找一些香港的造字匠，相信就連傳統工匠或民間工藝師傅也寥寥可數。《市影匠心：香港傳統行業及工藝》一書提到，研究團隊在一九九三年仍然可找到七十多種民間傳統行業，他們趁著這些行業還未消失前，把它們一一記錄下來，但只可惜往後的研究再無以為繼，亦因種種社會變遷和城市化下，當中的一些民間行業，例如做木桶、做木屐、補煲、補缸瓦、做火柴、叫賣衣裳竹、劏刀磨較剪、賣「飛機欖」小販、象牙雕、木雕、漆雕等工藝師傅也逐漸式微，甚或消失於我們的大街小巷。

有見及此，本書希望能找尋及記錄一些鮮為人知的香港本土造字工匠。於是研究團隊再一次以城市觀察出發，走訪不同的字型工匠，他們的字型各具特色，有著重功能性，也有追求美學上的價值。這些字型經常在我們日常生活中出現，但我們往往忽略了它們的存在。當我們願意走近察看，會發現它們背後反映出一段段小人物的故事和他們對字型美學的看法，當中既有秉承傳統觀念，也有突破牢籠的傳統掣肘；有追求字型完美精準，也有不修邊幅，率性自然；有為了延續上一代的手足之情，亦有突破自我，任創意無限飛翔，為觀眾帶來娛樂的。

書中所介紹的香港造字匠並不是隱世高人或傳統工藝師傅，他們均沒有受過正規的藝術設計訓練，而只是活出對字的執著。他們靠每天造字過活，並會使出看家本領，透過寫、貼、鬆、劃、鋸、噴、屈、剝、拉等方法，在我們的字型城市裡，為貨車、馬路、後巷、橋底、石壆、大型花牌、膠片或霓虹廣告及電視娛樂節日添上人文色彩。

這本書分成三個範疇——字型與交通、字型與工藝和字型與信息，透過七位造字匠的訪問，以大量資訊圖像、實地拍攝及航拍等，圖文並茂地記錄造字的製作過程，以及香港的字型美學與功能。我們的造字工匠，是一直默默地為香港作出貢獻的。

本書不是要從專業的字體設計角度，來解構中文字體或字型結構的工具書，也不是中文字體設計理論專書，要教人如何設計中文字體；而是從人文關懷和香港本位出發，以了解本土造字匠的工藝美學和社會轉變之間所產生的關係。我們希望從多角度去了解和記錄我們所身處的城市和本土美學，透過走訪並聆聽每一個造字匠的成長背景，從他們個人的經歷帶出造字工匠的工藝或技術與日常生活的關係。看畢本書，希望大家能重新觀察我們的城市，從細微之處了解和欣賞我城當中的字型美學和功能。

最後，本書一如既往，繼《我是街道觀察員——花園街的文化地景》和《霓虹黯色——香港街道視覺文化記錄》的理念，繼續以城市街道觀察出發，由下而上的了解我們的城市文化面貌和當中庶民的日常生活，希望藉著此書能給予喜愛街道文化和字型美學的讀者朋友提供更多閱讀我城的可能性。

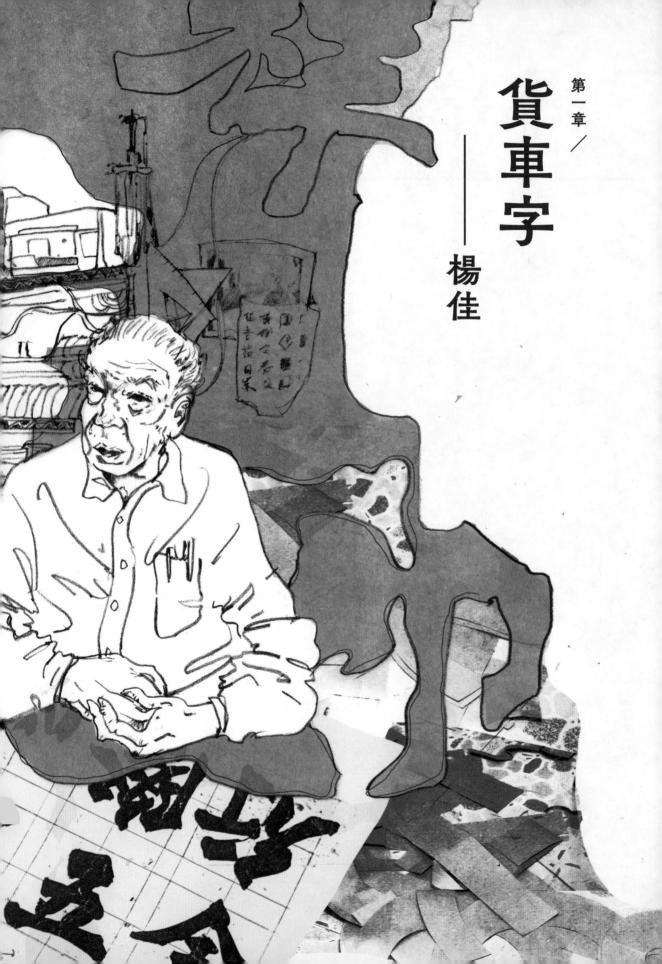

第一章

貨車字
—— 楊佳

進	程	興	棚
流	港	訊	鋒
鴻	細	信	蔡
昌	公	蔬	威
運	偉	挺	菓
有	九	鮮	物

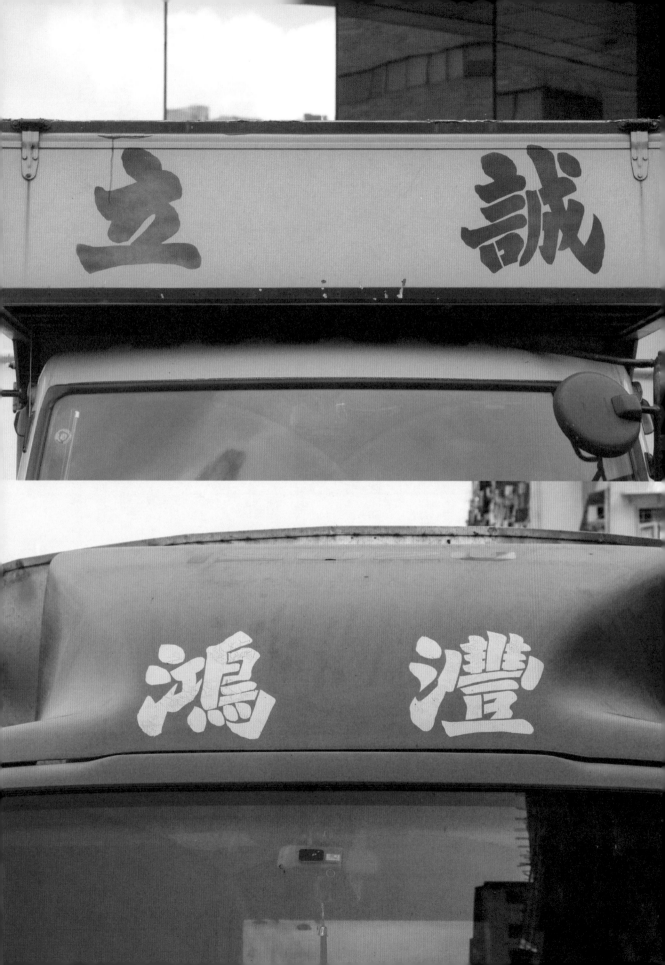

自小喜愛書法

楊佳，廣東人，在廣州南海近鄰的花都成長，自幼讀「卜卜齋」，讀過四書五經，小時候已十分喜愛書法，「我七歲開始讀書，在這個年齡讀書算是後生了，我六、七歲就學寫字，當時教我的老師是一位八十多歲的老人家，由於自己鍾意寫字，我七、八歲已幫同鄉的人寫揮春或喜慶對聯。」在親戚和朋友眼中，楊佳的書法已公認是十分了得，楊佳亦樂意為他們代勞，寫了很多書法字，例如懸掛在運動會的橫額、祝賀同鄉考獲冠軍的對聯等。楊佳自小已精通不同的書法，譬如楷書、行書、草書、隸書，而最鍾情的是北魏書法，所以他大部份時間都是寫北魏體。

一九五○年，十歲多的楊佳來到香港，但楊佳的父親和哥哥早年卻在美國生活。據楊佳憶述，他父親曾在美國三藩市的多間中式菜館如南京樓和東京樓做過廚師。楊佳因未能成功申請去美國，故只好留在香港並投靠爸爸的一位朋友，暫住在油麻地碧街，生活尚算可以。安頓後，楊佳進入新亞英文書院讀英文會話，學費每月七、八元，「我是初學英文，內地根本沒有機會接觸，這間學校僱用了一位外籍教師，所以我選了這間學校。說到學英文，父親從美國回來時，也會教我寫ABCD，我都鍾意學寫英文書法。當時樣樣都想學，不論有關美術和素描，我都有興趣，但可惜找不到老師。最後大部份時間，我都在學寫書法。」

香港很多貨車字都是出自楊佳的手筆。

區建公辦學

昔日區建公開辦了一間書法學校叫「書專」來教授學生不同的書法。跟區建公學書法的時候，楊佳剛好二十出頭，楊佳憶述區建公是一位中醫師，為人友善，當時班裡約十多人，每逢星期一、三、五上課，「我放學便會去『書專』，我們十多人圍著區建公的長枱來練習書法。一般來說，區建公喜歡逐一教，其他學生也喜愛在旁觀察他如何示範寫書法。」此外，楊佳也去了威靈頓英文夜校讀英文，這樣在華洋雜處的社會較易找到工作。

據楊佳所說，跟謝熙學書法的是比較年長一輩，而跟區建公的大多是年輕人或學生；印象中，區建公教書法特別嚴格，最初區建公是不肯教他寫北魏體的，要先練習「歐顏柳」，就是歐陽詢（五五七——六四一）、顏真卿（七〇九——七八五）和柳公權（七七八——八六五）的書法來打好基礎。

楊佳還記得上堂時，區建公會先示範寫一遍北魏體，一邊寫一邊講解要點，學生看完後就要跟著練習，遇到不明白的地方，可

以再請他提點。課堂完了後，區建公會叮囑學生回家後繼續練習。楊佳提到要經常臨摹區建公的字很多次，「若你不臨摹多次，就不會記得當中的精髓，例如『祥』字是有幾種北魏體的寫法，寫到那裡要懂得轉彎，剔上，豎鈎又怎樣向上鈎，如何拿捏，如何收放自如，如何大刀闊斧，這都是透過重複多次臨摹才能領略箇中的竅門。」

五十年代，市民大眾生活艱難，人人為口奔馳，為此區建公的書法班收費相宜，只希望讓更多人可以學習書法，特別是年輕人。印象中，當時的學費大約二十多元一個月，不經不覺楊佳跟區建公學了大約三年的書法，之後楊佳靠臨摹北魏帖和不同書法字帖來增進書法的造詣，為此楊佳亦收集了很多字帖，「單是趙之謙，我就收集了十多本，現在仍珍而重之的收藏著。回想昔日，我每天也會臨摹他的字帖。」

〇一三

〇一四

早年楊佳曾跟書法家佘雪曼（一九一二——一九九三）在石水渠道學寫書法，他是第一屆學生，最初主要學寫「宋徽宗體」。「宋徽宗體」亦稱「瘦金體」，是佘雪曼最出名的書法字。後來，楊佳沒有再繼續學「瘦金體」，只因朋友說，「這書法字多麼瘦削，就算你寫得多好，也是沒有用！『搵唔到食！』」原本還學得不錯的楊佳，給朋友這麼一提，進而轉學當時十分流行的北魏書法。「北魏書法風格來自魏晉南北朝時期刻在石碑的文字，後來康有為（一八五八——一九二七）將之發揚光大。我也有學北魏體，跟著《龍門二十品》的字帖寫，就像學打功夫般，要先學紮馬，就是最基本的功夫。之後，我再學趙之謙（一八二九——一八八四）的書法，因為他的筆法比較活潑，我們就是要學最活潑的書法，因為容易『搵食』。」

在學寫北魏體之前，楊佳曾學「顏柳體」，就是唐代書法家顏真卿和柳公權所寫的楷書，「我覺得學『顏體』很好，趙之謙也是學『顏體』出身的；此外，我讀卜齋的時候，也鍾意「柳體」，亦寫了好幾年。」後來，楊佳轉學寫北魏體，是從學寫魏碑開始，例如學寫《黑女碑》、《龍門造像記》、《鄭文公碑》和《楊大眼造像記》等不同的碑體書寫風格，「楊大眼雄壯，鄭文公偏闊且圓筆多，而趙之謙則方筆多過圓。」

楊佳學書法就是學最好的，例如楊佳曾

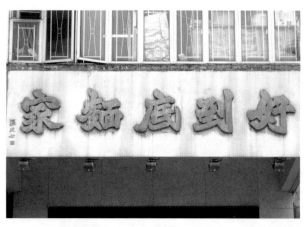

區建公的墨寶散落於港九新界，其中最為人熟悉的是元朗「好到底麵家」。

跟書法家謝熙（一八九六——一九八三）在灣仔學寫隸書，當時謝熙已是著名的隸書書法家，楊佳就是要跟他學寫《張遷碑》。當問到楊佳為何要跟謝熙學書法，「因為我見很多人要求寫他的隸書風格，這樣說明他的隸書有市場需求。有時為了『搵食』，就要學一些『搵到食』的書法。隸書最好是用來寫招牌字，每個人都喜歡生猛且有勁力的招牌字。」

其實北魏體有很多不同的表現手法，有些北魏體呈圓鬆，錶行是北魏體，但寫得比較古老。至於元朗的「好到底麵家」，是我老師區建公寫的。

往後楊佳也跟了區建公（一八八六——一九七二）學寫書法，主要是學寫北魏體，楊佳指出當時也有好幾位有名寫北魏體的書法家，例如寫「澳洲牛奶公司」店舖招牌字的卓少衡（一九二三——不詳）及寫「南華油墨公司」招牌的蘇世傑（一八八三——一九七六）等等。楊佳認為這些書法家所寫的北魏體都是學習於清代名書法家趙之謙，據當時的評論，蘇世傑是再世趙之謙，而區建公則是寫活了趙之謙的字。根據楊佳憶述，「區建公評價自己的北魏體書寫風格較整齊平穩，而蘇世傑則傾斜帶點動感。你來看，我老師的書法寫得四平八穩的，所以我現在的北魏體也寫得很四正，若不這樣寫，人家會話你的字不齊整！始終不能像寫書法般，寫貨車字要清楚生動，觀感上又要舒服。」至於卓少衡，楊佳認為當時他屬於後輩，而他的風格稍為偏離傳統，但仍寫得一手好的北魏體書法。

從以上對書法家的輕鬆點評，旁人也看得出，楊佳是十分熟悉北魏體的不同表現風格的。楊佳雖然專寫貨車字，看似微不足道，但從他師承不同名書法家和大量收藏他們的字帖和真跡，可見楊佳如何投入地將書法的美學融進我們的城市中，當每一架貨車在我們面前經過，寫於車上的文字都是北魏美學的承傳與體現。

傳統行業特別看重招牌字，因為他們相信「見字如見人」。我們常聽說要保住「金漆招牌」，就正好說明招牌代表了商舖的聲譽。昔日的店舖、商號、銀行或酒家也喜愛高價聘請有名的書法家代為寫招牌，根據楊佳所講，昔日很多銀行愛找區建公寫招牌，原因之一是北魏體予人感覺穩健可靠，這與我們常見趙之謙的北魏體很不同，「以前恒生銀行的北魏體是出自著名的書法家李瑞清（一八六七——一九二〇），後稱清道人；但當他寫廖創興銀行時，就採用了趙之謙的風格。道亨銀行則出自謝熙的楷書。而九龍

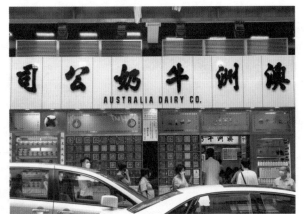

佐敦「澳洲牛奶公司」是少數由書法家卓少衡為店舖所寫的書法作品。

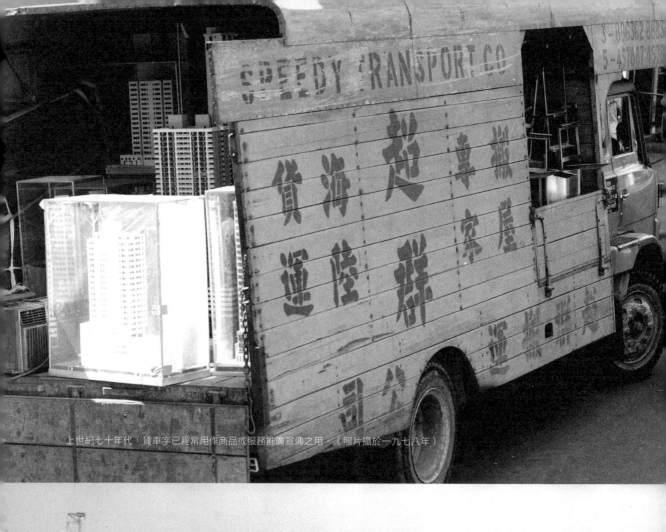

上世紀七十年代，貨車字已經常用作商品或服務推廣宣傳之用。（照片攝於一九七八年）

在六十年代末的一場社會運動和大型罷工後，造就了十四座小巴服務應運而生。就在這時，楊佳開始接觸寫貨車字工作。（照片攝於一九七一年）

始於皇冠車行

七十年代初，二十多歲的楊佳開始投身社會工作，剛好遇著香港經濟起飛，歌舞昇平，霓虹燈招牌隨處可見，楊佳曾短暫做過寫招牌，都是經朋友介紹，那位朋友就是現時寫「巧佳小巴牌」的麥錦生，「『巧佳』以前有寫廣告牌的工作，都會找我寫，我記得我寫過『東方舞廳』的招牌，但我以往所寫的霓虹招牌，現在全部都拆了。」

因時間太久遠，楊佳已忘記了從何時開始寫貨車字，只知道大概是十四座位小巴剛投入服務開始（約一九六九年）。而楊佳從事寫貨車字之前，曾做過抄寫劇本，「起初是幫人抄寫劇本，之後學寫粵劇，當年鳳凰女與我也頗熟稔，麥炳榮的劇本抄寫工作也專找我來做。另外，我也有寫戲院廣告字，當年邵氏電影公司和蔡和平的電影公司也有工作給我做。」

後來，一位朋友得知楊佳的書法了得，便介紹他到皇冠車行打工，當年皇冠車行擁有多部貨車，需要找人在每架貨車上寫廣告字，當其他人仍要起草稿，然後才慢慢畫上的時候，由於有書法根底，楊佳已經可以直接白手在貨車上寫字，「當時貨車的車身多是木製，寫上去就要用油漆，我不須起稿，只要去到貨車前就可以直接寫上廣告字，其他人寫上去的字都是『一舊舊』，十分難看，這是因為他們不知道如何用特定方法去寫。我的方法是我會先將油漆稀釋至適合的濃度，以便容易掃上一層薄薄的油漆作打底之用，先寫好字的外框，跟著掃上稀釋油漆，然後再填上厚身油漆，就好像畫畫一樣，就這樣，字的筆劃就會更明顯突出。」

另一次，一名外籍上司問楊佳，怎樣可以令到貨車左右兩邊的廣告字看上去相同？楊佳想了一會，認為應該可以做得到。之後，他拿了兩張紙出來，並在上面剝字，形成一個穿透的字版，楊佳就利用這個字版，在車身的左右兩邊噴上顏色，噴後兩邊的字便完全相同。其後外籍上司看見了便問楊佳，怎樣可以做到左右一模一樣，楊佳打了個比喻，「用影印機來影印的好處，就是第一次跟第二次都是一樣的，我用了兩張紙疊在一起來剝字，出來的字版便一模一樣。」

七十年代，香港經濟開始起飛，社會一片歌舞昇平，霓虹燈招牌隨處可見，楊佳也曾經暫做過寫招牌字。（照片攝於一九六三年上海街）

需兩小時便完成。外籍上司見楊佳有這麼好的辦法，既快捷效果更佳，便將全部皇冠車行的貨車給楊佳專責做噴字的工作。

回想初期寫貨車廣告字，楊佳也有難忘的經歷。原來以前一架貨車，不論是密斗車或糧油雜貨的貨車，除車身左右兩邊外，前面車頭頂部位置都要寫字。楊佳是要爬長梯，才可以寫到車頭頂部位置，「當時我要到紅磡大環山寫貨車上的廣告字，大約在現時的黃埔花園附近，昔日的黃埔花園還未曾建成時，那裡仍然是海。記得當寫字的時候，要爬上車頂之上，由於工作的地方近海旁，吹上來的風特別猛烈，當時感覺到人差點兒給強風吹掉，當做完這個工作之後，我說過以後不再在車頂上寫字，太危險了！從此之後，我只應承做車身寫字。」

後來，楊佳自立門戶，一直專心做貨車字，但偶爾也有做其他類型汽車，例如寫校巴字，「我試過一次就不敢再做了，因為當知道要跟運輸署的法例和規定來寫，就十分困難。因為要限定在只得七十多寸的空間內寫字，而英文字也規定要六寸高。一般校巴要寫七、八十個字，那麼多字，如何在有限的空間內全部寫出來，難度十分之高，實在不容易做。」據楊佳憶述，以前寫英文字是比較多功夫的，相對於英文字，寫中文字實在沒那麼麻煩。寫英文麻煩是因為除了垂直筆劃外也有弧線，楊佳要用圓規來間線，加上弧度十分大，所以在貨車上寫英文比較困難，「以前在貨車上寫英文字時，畫弧線是十分困難的，我們會用釘或繩框著特定的空間，橢圓都是這樣做，然後畫筆按著繩框的輔助掃上顏色，之後再接駁下一筆。」楊佳記得做過「聖提多中英文幼稚園」的校巴字，除了中文外，英文也要一併寫出來，單是英文 kindergarten 已有十二個英文字母，實在不容易！「如依照運輸處對學校車的嚴格規例，每個字規定要達六寸高，橫排字數無規定，但必須規定一行過，不可以轉落下一行。在那麼多英文字下，最終每個字只得幾寸闊，實在不合比例。慶幸貨車字沒有大小和字數規例，仍可按自己的喜好發揮。」

還未從事寫貨車字之前，楊佳早年也從事過劇本抄寫和為電影公司寫戲院廣告字等工作。（照片攝於一九七八年）

海鮮

限公司

鴻 澧

蔬 菓 有

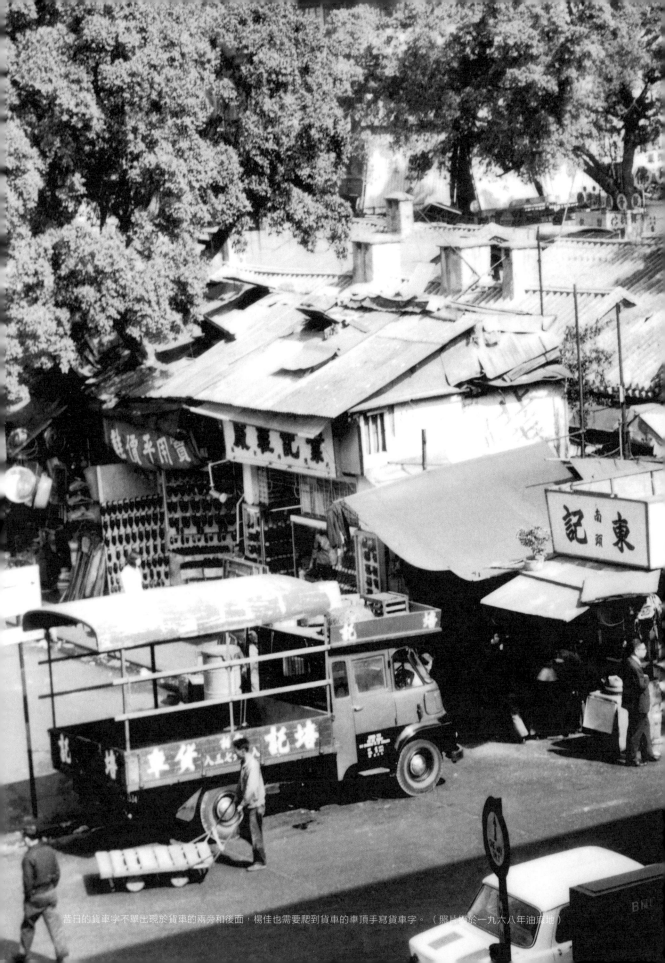

昔日的貨車字不單出現於貨車的兩旁和後面，楊佳也需要爬到貨車的車頂手寫貨車字。（照片攝於一九六八年油麻地）

以北魏體為主的貨車字

七、八十年代新市鎮發展迅速，大型體莫屬。所以我寫北魏體要寫得有氣勢，無交通運輸網絡相繼落成，運輸業也受惠於大拘無束，加上客人鍾意精神生猛的字體，就型基建而發展蓬勃，人貨流量激增，在馬路連自己寫起北魏體時也都很開心。」

上也催生了不同類型的運輸貨車或交通工現時在全港九流動的貨車中，大部份具，這些交通工具也反映出不同時代的社會貨車都是出自楊佳的北魏體字型，楊佳一狀況，例如昔日大眾經常購買日常生活雜貨眼便能認出自己所寫的字，他更能辨認出有品，在馬路上也多見這些糧油雜貨或經營相很多都是將他的字再翻印出來，然後再填寫關雜貨辦館的貨車；但到了今天，已轉向網的。楊佳認為再經填寫或再翻印的字，形態上也大地改變了。因此這類傳統糧油怎樣，楊佳的字在貨車司機中仍然深受歡雜貨車也因此而越來越少。根據楊佳憶述，迎，這是因為楊佳的北魏體平實而有生氣。

以前有不同類型的運輸貨車，貨車字有八、楊佳指出，他的貨車字是參照了趙之謙九成都是用北魏體為主，但現在的貨車多的書法，「其實北魏體有幾十種之多，最初數都是用他的北魏體，間中有些用隸書或楷不同北魏書法風格都要學，例如《楊大眼》書，「以前的客人要指明用北魏體！回想最比較活潑雄壯，《張猛龍》筆劃方圓平庸，初我寫貨車字時，我會讓客人揀選他們喜愛《龍門造像記》和《龍門二十品》多數呈方的字，但百分之七十以上的客人都鍾意北魏筆，因是鑿出來的。之後，就學趙之謙，趙體，所以我經常寫北魏體。其實大部份客人之謙跟鄭文公的《黑女碑》的書寫方法很不也不認識什麼字型什麼書法，以往我給不同同。據說北魏這兩個字是從日本傳來的，那書法的例子，由他們來選擇，但他們大多只時日本人找趙之謙寫書法，日本人也因此而憑感覺，都是喜愛字體生猛，有氣勢，做生學北魏體，北魏體是當時日本人給它取的名意的人當然喜愛字體雄壯生猛，那就非北魏字。」事實上，大約在清初時期，趙之謙根

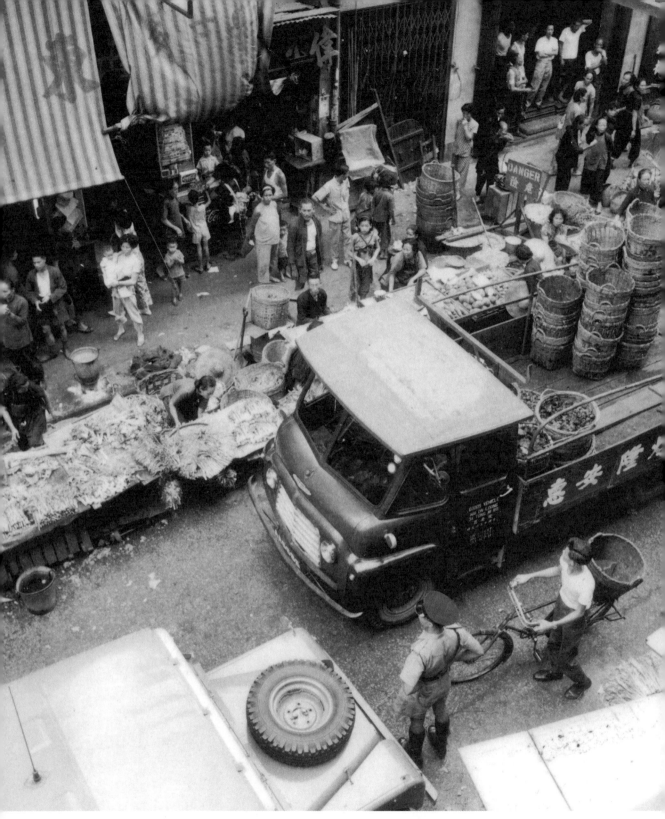

七十年代城市發展迅速，馬路上隨處可見糧油雜貨貨車，這可反映出市民大眾對生活基本物品的大量需求。（照片攝於一九六三年油麻地）

據碑體的風格發展了北魏體，將它寫得更生動靈活。後來，趙之謙逐漸在日本書法界具影響力，其影響遍及關東和中部地區。

楊佳的貨車字就是受著趙之謙和區建公的影響，更多的是受區建公的北魏書法影響，寫得平實齊整，但充滿生氣。另外，楊佳指出北魏體的另一特色，就是筆劃與筆劃之間的空間緊密，就是負空間或內裡的白位相對細小，「北魏體要經常表現出密不透風的感覺，疏密有序，正所謂『疏可走馬，密不透風』，所以北魏體很適合做貨車字，因為它的字型結構緊密，筆勢強勁，收筆凌屬，就是遠距離看也都清晰可見。」

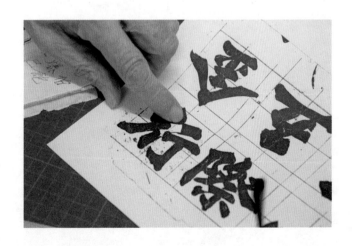

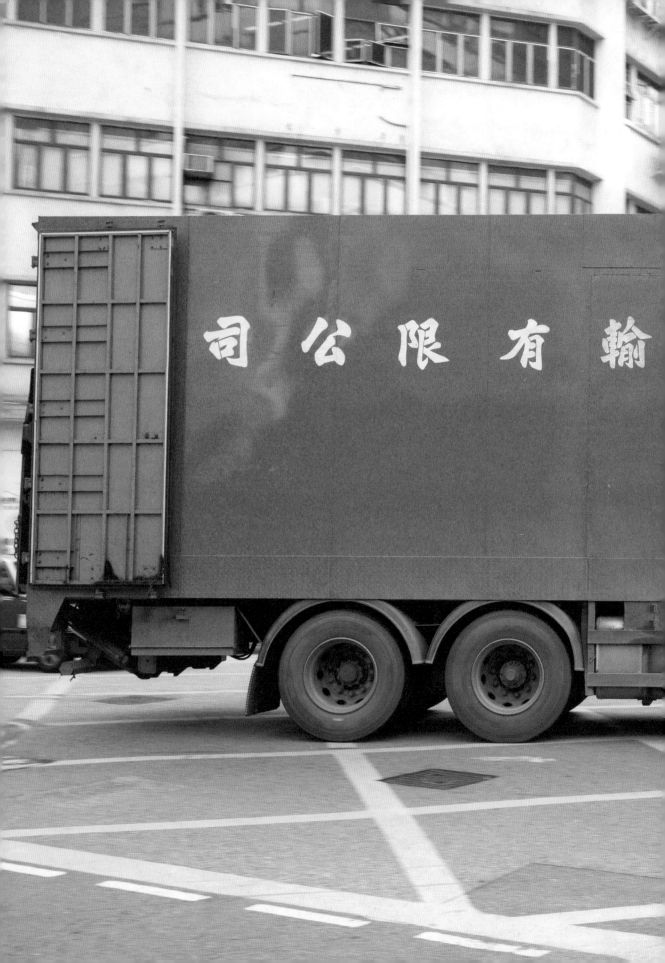

有限公司

TEL:2490 8722

2490 7358

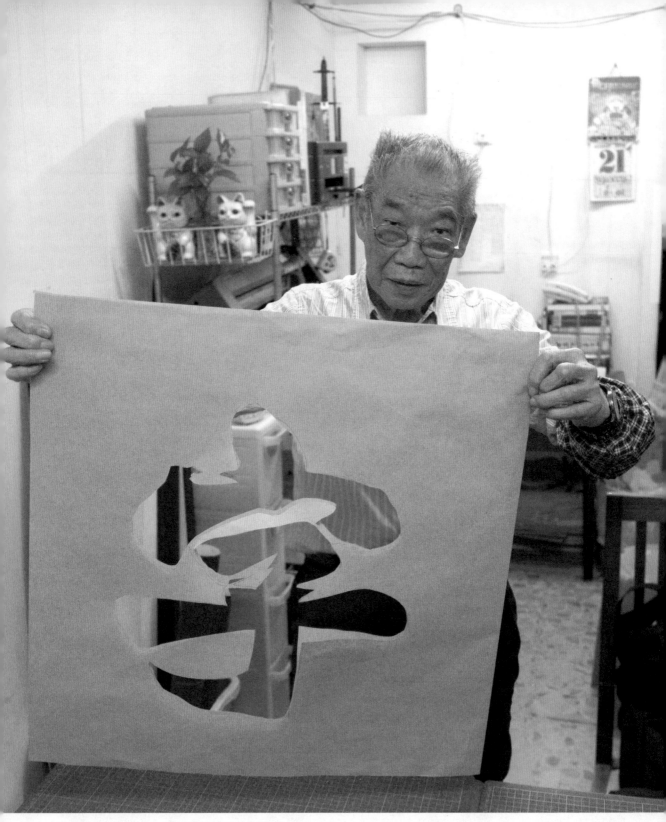

楊佳為「香港造字匠」一書造了「字」的貨車字示範。

貨車字的
限制

書法在貨車上與在紙上的呈現方式並不一樣。在紙上，是紙張、毛筆和墨水之間的關係，濃淡墨可帶來千變萬化的書法表現。

但總不能將所有書法的視覺表現特性呈現在貨車車身上，當貨車成為傳達媒介時，也有其極大的限制，如何將書法字的筆氣和筆韻表現在車身上是一種妥協的藝術。

首先，每一個貨車字有其指定的大小，字體或筆劃不能超出這個界限，指定的大小是因為基於以下三個要點，第一是剷紙用的雞皮紙的大小；第二就是繪圖機的闊度，若紙張大過或闊過繪圖機的闊度，那就不能做出貨車字；第三就是字的大小與貨車的立面大小要成正比，要做到觀感上恰到好處至為重要。

「我手寫的北魏字體，必須在特定的範圍大小內列印，這樣我才能將字逐一剷出來。如果有些筆劃寫得太貼或太密，最後會十分難剷，始終字在貨車上有其限制，不可以超過特定的尺寸。」

除了字的尺寸外，如何去保留區建公的北魏體的精髓也十分重要，楊佳認為筆劃的

○三三

渾見宏
物諸皆

楊佳早年師承書法家區建公，寫下不少北魏書法，他更將這套雄渾有力的書體延伸至貨車字中。

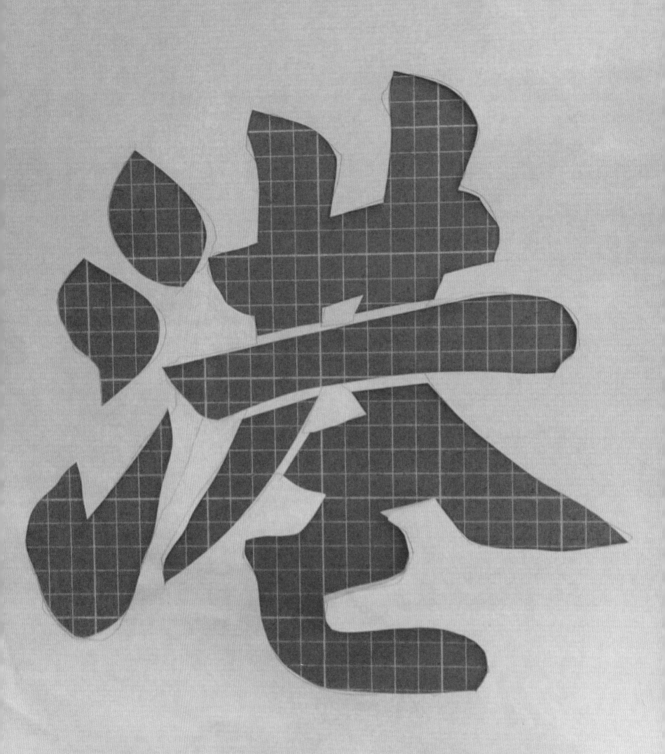

風格要跟足北魏體的橫豎點特色，筆劃的粗幼度趨向粗豪，字形結構必須平穩，但筆勢不宜過度凌厲；此外，為了方便剝字，部份細緻的地方如沙筆和牽絲等，會略為修正或減少，傾向追求圓潤線條。總的來說，除稍減了北魏體的細緻筆劃外，字型的神髓必須保留，以帶出北魏體的氣勢和特有的風格。

剝字這部份，全用人手。整個剝字過程，就是在寫了字的紙上，剝走中間的字，形成透穿或空心的字版，當噴油時，透穿或空心的地方便會上色，而外圍的字版則作為遮蓋，以防止噴油時顏色越界。

現時楊佳常用「雞皮紙」來剝字，只要客人拿著楊佳剝好的雞皮紙字，噴水後貼在貨車上，雞皮紙便會附在車身，經刮平後，就可以噴上顏色。顏色方面，並沒有特別指定用什麼顏色，都是按司機喜好，「在一般情況，如果貨車底色是黑色或綠色，就噴白色；但如果車身是白色，就多數噴紅色。」

而整個製作貨車字的流程，首先楊佳會在數碼化的手寫北魏字庫內找尋所需要的

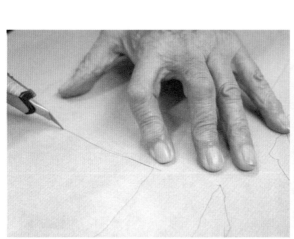

楊佳雖然年事已高，但剝起字來，仍然十分靈活敏捷。

字，當找到後，再輸入所需的貨車字的尺寸，然後將雞皮紙放於繪圖機的滾軸裡，一按輸入，完成繪圖過程列印後，接著楊佳會拿出�刀，沿著每個筆劃逐一刺出來。

因為貨車的車身有左右兩邊的，楊佳會將兩張雞皮紙疊在一起一次過刺出來，這樣既方便又快捷，亦能做到左右兩邊的字一模一樣的效果。至於如何保留北魏體的細緻程度，實在是一大學問，當中涉及評估整體字的筆韻和犧牲多少筆劃上的細節，「在刺字的時候，未必跟足原本的細節，大約跟得八成，有些太細節的地方如沙筆便要刺掉。」

從楊佳落刀和控制刀片的情況，他仍然十分敏捷純熟，不消幾分鐘，便將字完整地刺出來。楊佳的手藝仍然十分純熟，但他說，「雖然已做了三十多年，相對以前，現在已經慢了很多，以前我可以在五分鐘內刺出三個一尺大的字。」然而，在日復日的工作背後，往往會留有歲月的痕跡，例如刺傷手已是日常。現望著楊佳一雙扭曲的手，這雙手就已訴說了背後的辛酸。

以往為了趕工，楊佳很多時候要一次

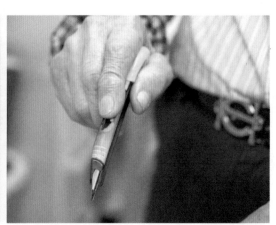

弄爛刀片對於楊佳是平常事，所以他每天都要消耗或更換多塊刀片。

刺貨車字是楊佳每天必然的工作，日子有功，就連刀背的受力位置都磨爛了。

過剝四張雞皮紙，加上紙質比以前的厚，那就不得不更用力，「以前的紙質又靚又薄，那些『白雞皮紙』是捷克製造，現在已沒有得買了，無辦法啦！以前的紙大約八十磅，現在一百五十磅，價錢亦貴了一倍，貴了不是問題，最大問題是不容易剝開，比以前要用更大氣力。」據了解，楊佳每日損耗大約十多片刀片，「你看，剝刀的把手位置已退色了，而我的雙手也變得彎彎曲曲，這是因為我太用力所致，有部份手指更加長了厚繭。」所以楊佳有時間要搓雙手，並要磨走厚繭。有幾次，由於指尖長了厚繭而使指紋變得模糊，導致無法過海關。

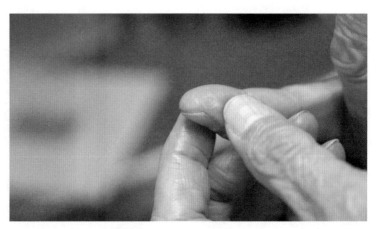

過去幾十年來，楊佳經常與刀片為伍，由於每次剝字都十分用力，害得他的手指頭也長了厚繭。

北魏體

數碼化手寫

〇三八

過去幾十年，楊佳一手包辦手寫貨車字，今天年事已高的他已減少了手寫，並已將他過去寫的字數碼化並儲存在電腦中，如有客人要求寫什麼貨車字，大部份都可以找尋出來，而不再需要從頭再寫。

楊佳回想，自電腦面世及普及後，在寫貨車字這一行中，他是第二個採用電腦投入製作的。據他所講，「巧佳小巴牌」的麥錦生是第一個在業界裡用電腦畫小巴牌，楊佳就是見到他用電腦便跟著開始，「用中文電腦呢，我就是第一個，當年『巧佳』部電腦入不到中文字。以往我曾將手寫貨車字儲存入磁碟，但最後我都弄丟了，再沒有辦法找回。現在我有兩部電腦，一舊一新，用舊機比較快找到我所需要的，而新的電腦則需要多點時間。」

在未有電腦之前，楊佳凡事都要親力親為，「最初我會用淡墨一直在報紙或雞皮紙上寫字，然後用木糠灑上面吸墨，有時也會用布或毛巾來印乾多餘的墨水，待乾後便開始�剿字。」在最初的時期，寫貨車字都是由寫小字開始，後來要求寫到一比一大小，但

楊佳經常帶著一本簿仔在身邊，記錄了有多少北魏字已輸入了電腦字庫。

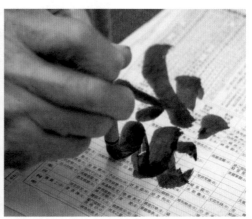

若有缺字的時候，楊佳會在報紙上用毛筆書寫，然後掃描到電腦作備用。

再要求寫大些就沒辦法了。當所有字都可以從電腦提取，現在想要幾大個字都可以；而以前憑著一支細小的毛筆，根本就不能寫得太大。

以要靠兒子在新的電腦再輸入編碼。現在楊佳的兒子有時也會幫手打點貨車字的工作，特別是將楊佳的手寫北魏體數碼化，這可減少楊佳的工作量。

早於二十多年前，楊佳已開始將自己手寫的北魏體輸入電腦，到目前為止，字庫共有五千多個不同的貨車字，單是北魏體已有三、四千，每個字都有編碼。楊佳稱當年用「神雕3.0」的軟件，當時微軟「視窗」Windows 還未推出市場，所以他的舊電腦仍然使用這軟件；而新電腦是使用Windows 的，故無法讀取舊電腦內的資料，所以害得楊佳每次要從舊電腦提取再轉到新電腦，現在楊佳要花時間整合兩部電腦，希望能盡快解決每個字的編碼和輸入等問題。

一直以來，楊佳經常帶著一本簿仔在身邊，「這本簿仔已有幾十年啦！我每次要記錄有什麼字已輸入了電腦，之後會列印出來，這會幫助我們日後搵字也較容易。」由於楊佳不識倉頡輸入法，他現時只用粵語拼音來將貨車字分類，但他的兒子懂倉頡，所

不知不覺間，楊佳已大量數碼化他的手寫北魏體，建立了重要的貨車字庫，日後只需從電腦列印特定字元出來便可。

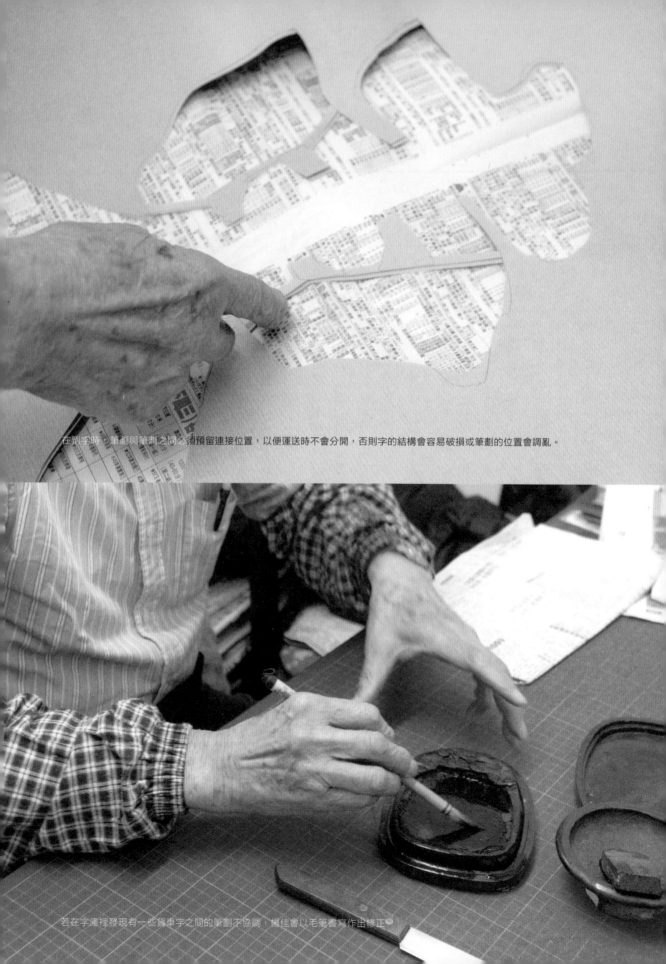

在�字時，筆劃與筆劃之間必須預留連接位置，以便運送時不會分開，否則字的結構會容易破損或筆劃的位置會調亂。

若在字庫裡發現有一些貨車字之間的筆劃不協調，嚴佳會以毛筆書寫作出修正。

楊佳在繪圖機上放入雞皮紙並接上繪圖筆，只要按下列印按鈕，繪圖機便會自動將貨車文字的外框線準確地印在紙上。

當楊佳完成剝字後，便會將它們包起，以便客人取貨。

1.8 工具

以下是楊佳常用的工具和材料，文房四寶紙筆墨硯等傳統工具不在話下，楊佳也會利用電腦和大型繪圖機來製作貨車字。

字帖

原子筆

毛筆

墨硯

剅刀

刀片

雞皮紙

電腦

繪圖機

�刀墊

❶ 楊佳先將過去手寫書法字（主要是北魏書法）掃描到電腦內，以作儲存並建立貨車字資料庫。

❷ 當收到客人要求造貨車字後，楊佳會透過電腦的資料庫，按粵語拼音找出所需字元檔案。

16'

3'

❸ 從電腦找到所需各組字元後，楊佳會在電腦放大每一個字元的大小至客人的要求。

❹ 在按列印鍵前,楊佳會走到繪圖機前,並放入預先裁好的雞皮紙。當按下列印鍵後,便進入列印狀態。

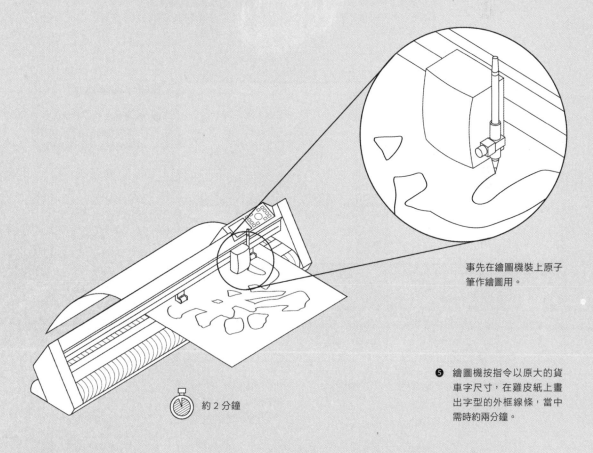

事先在繪圖機裝上原子筆作繪圖用。

約 2 分鐘

❺ 繪圖機按指令以原大的貨車字尺寸,在雞皮紙上畫出字型的外框線條,當中需時約兩分鐘。

❻ 一般雞皮紙分光滑及粗糙前後兩面，楊佳會用光滑面來列印，這樣的字型外框效果會特別清晰。一般貨車字都需要出一套相同的兩組字，以供噴在車身的左右兩邊。但為了節省時間，楊佳會將兩張雞皮紙疊在一起來剝，這樣既準確又快捷。

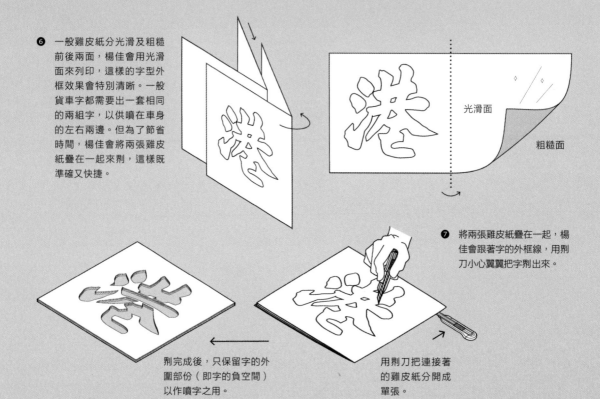

光滑面

粗糙面

❼ 將兩張雞皮紙疊在一起，楊佳會跟著字的外框線，用剝刀小心翼翼把字剝出來。

剝完成後，只保留字的外圍部份（即字的負空間）以作噴字之用。

用剝刀把連接著的雞皮紙分開成單張。

貨車字與書法字

❽ 剝貨車字時，必須將所有中間的負空間連在一起以確保噴出來的筆劃保持原位。

噴字後效果

貨車字　貨車字的筆劃能保持原位。

書法字　剝走了負空間，書法字的中間位置呈白色，最終筆劃間不能清晰劃分。

書法字與貨車字的空間差異

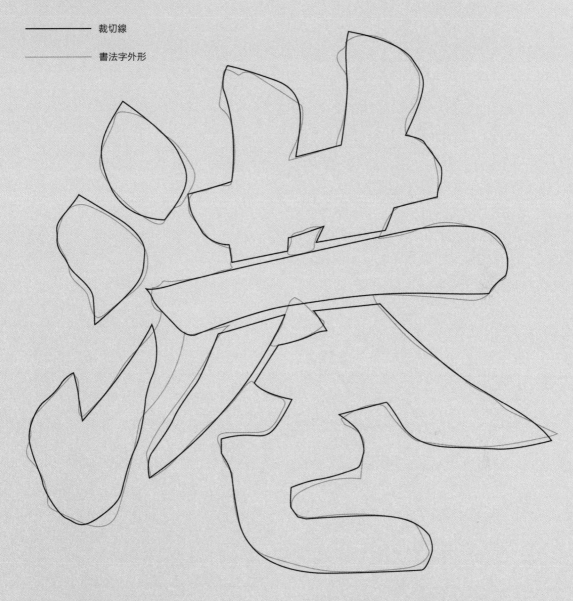

―――――― 裁切線

―――――― 書法字外形

當�7字時，楊佳並不是直接跟著繪圖出來的線條切割，過程中亦會修飾筆劃的外形。更重要是對字的負空間之處理，令噴字時的字型不失書法字的結構和韻味。

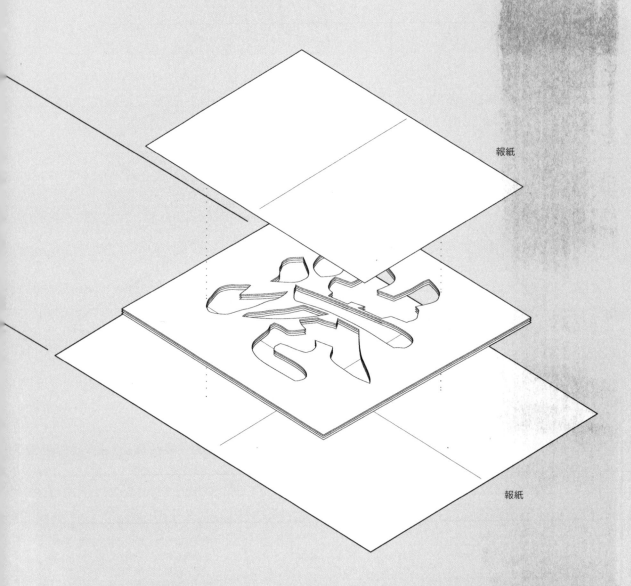

報紙

報紙

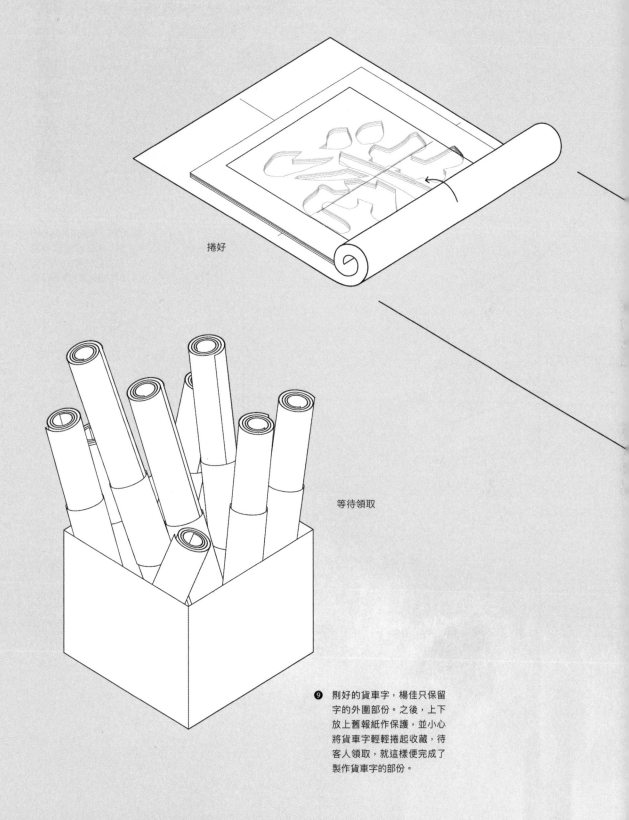

捲好

等待領取

❾ 剕好的貨車字，楊佳只保留
字的外圍部份。之後，上下
放上舊報紙作保護，並小心
將貨車字輕輕捲起收藏，待
客人領取，就這樣便完成了
製作貨車字的部份。

〇四九

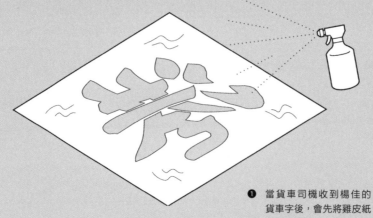

❶ 當貨車司機收到楊佳的貨車字後，會先將雞皮紙的底部噴濕。

❸ 當字放好後，司機可選擇或不選擇剒走阻礙連接筆劃的部份。

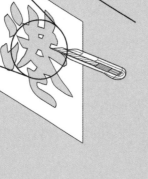

❷ 然後，利用水的黏力把雞皮紙貼在貨車車身上。這時候司機仍可調節字的位置，以達至理想的效果。

○五○

❺ 最後，撕走雞皮紙。

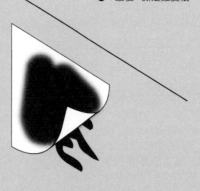

噴漆

❹ 用噴漆上色。

剔走阻礙連接筆劃
的部份之後，使筆
劃間可以連接一
起。

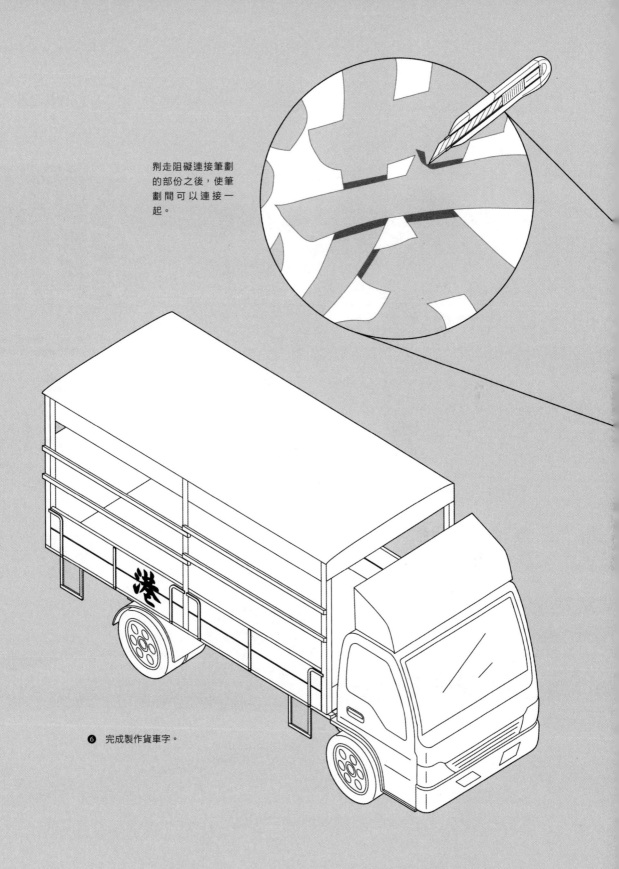

❻ 完成製作貨車字。

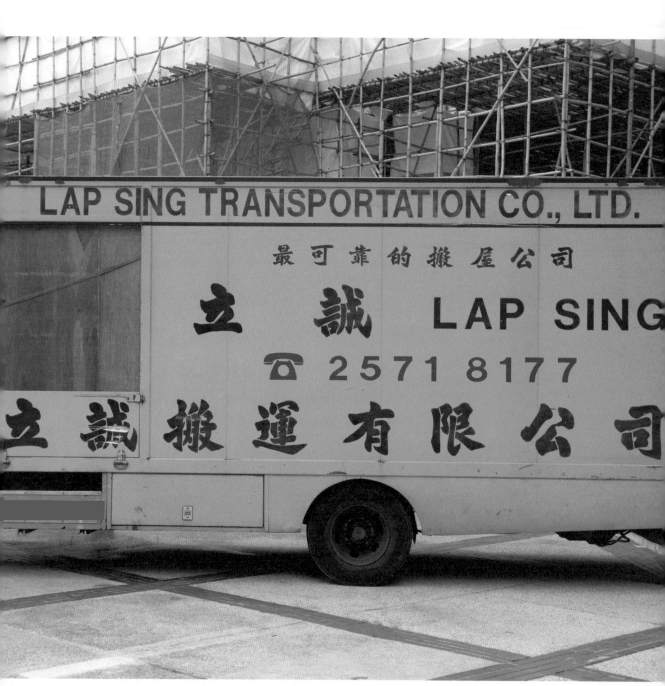

「立誠搬運有限公司」貨車字是出自楊佳的手筆，也是他其中最滿意的作品之一。

結語

最後，問楊佳有哪一個貨車字感到最
滿意，最初他的回應是大部份都很滿意。但
當提及那些歷史悠久的搬運公司，例如「立
誠搬運」、「立順搬運」和「人人搬屋」，
楊佳就立即自豪地說，「最初期是我幫『人
人』手寫的，之後『立順』、『立誠』都找
我做，好似『立誠搬運』，我認得我個鈎的
寫法，北魏體的鈎表現要很大，而一點一橫
也不同，寫北魏體要逆入平出。他們幫襯我
差不多有四十幾年！」

楊佳與客人一直保持良好而長久的關
係，現在仍有一些老客戶找楊佳寫貨車字。
對客人的要求，楊佳會盡量滿足，但有一些
客人對中文字的寫法錯誤，楊佳也會糾正其
錯，「曾經有一個客人說我寫錯字，他說
『染』字應該有一點，我對他說，我寫字
那麼多年，未曾見過在『九』加一點，變成
『丸』，後來他查證後，知道我所講的是對
的。」此外，有一間餐廳將餐廳的「餐」字
寫成了「飧」字，楊佳幫這間餐廳改回「餐」
字，之後這間餐廳的老闆打電話給楊佳，表
明這個字已用了多年，不會錯的，但楊佳耐

心跟他解釋，「我說你可以查考《朱子治家
格言》中有『饔飧不繼，亦有餘歡』這一句，
『飧』字
來形容生活十分艱苦。我對他說，『飧』字
解作晚餐。後來他去問了一些老先生，證實
自己用錯了，之後他請我吃飯以表謝意。」

楊佳表示，有時候他也會跟客人商討如何表
現字的美態，例如是否用異體字或對筆劃的
意見等等，以滿足他們的要求。

現在楊佳仍然會在家中練習書法，他從
來沒有丟淡寫書法的熱誠。對於有沒有人來
接他的棒，楊佳表明現在甚少年輕人入行，
因為這個市場並不能吸引他們。當訪問差不
多去到尾聲，楊佳的兒子帶同了一對孫仔孫
女來到楊佳的工作室，並準備跟他吃晚飯，
楊佳望著一對孫仔孫女的天真爛漫笑容，他
的心立即溶化，所有的辛勞也頓時忘卻了。

〇五三

細 余 清 拆

電話：9122 9860

祥 記 拆 卸

☎ 6023 9581

限	良	康	司
軟	豐	仁	立
運	金	振	公
工	膠	捷	撇
國	宏	余	菜
枱	港	祥	果

馬路字

—— 黃永雄

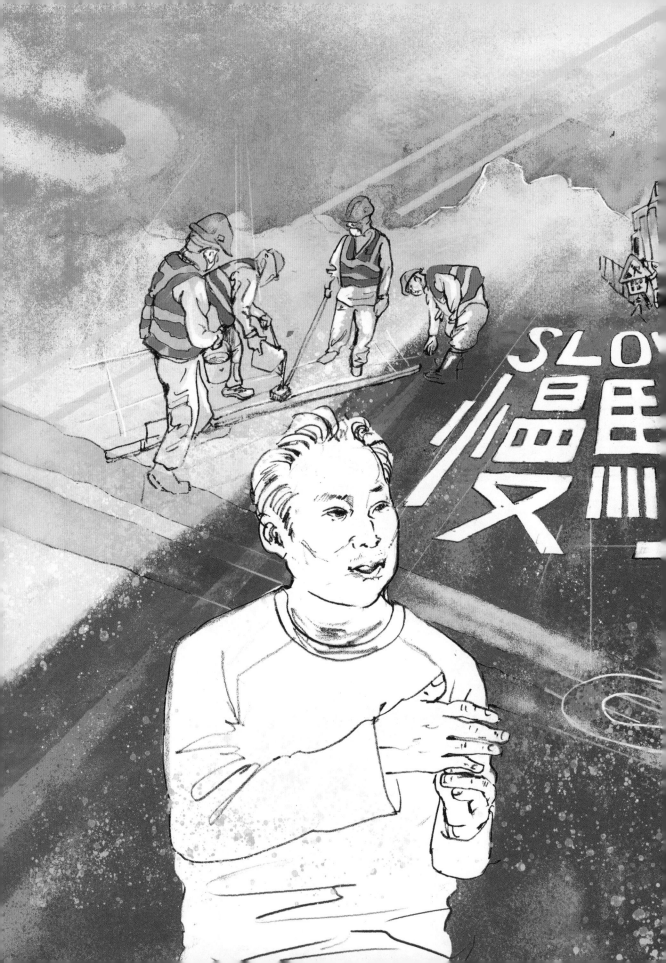

STOP

停

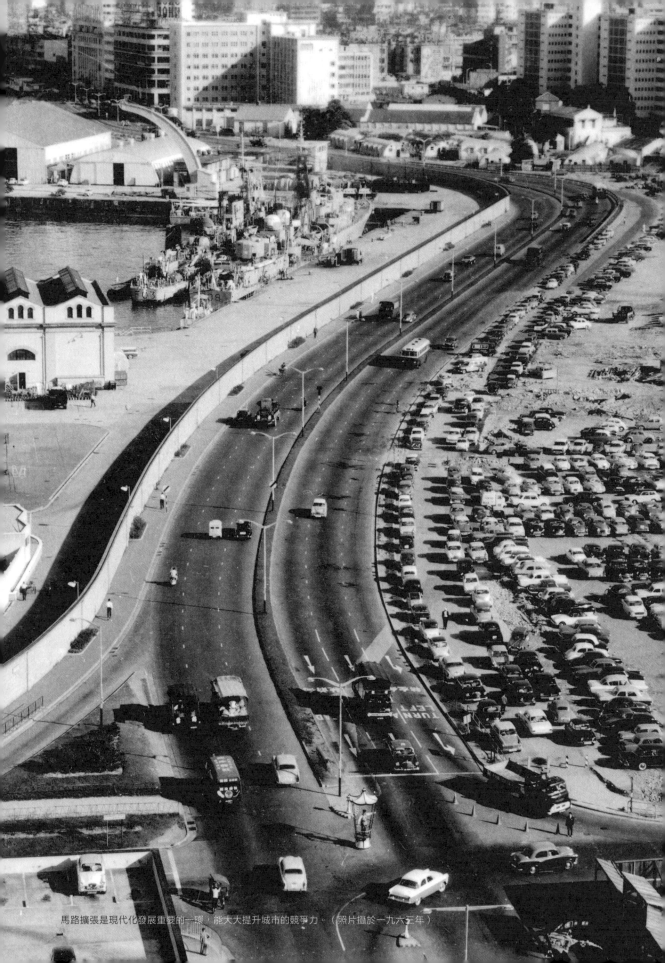

馬路擴張是現代化發展重要的一環，能大大提升城市的競爭力。（照片攝於一九六三年）

成為馬路
劃線師之路

我是在一個很偶然的處境下認識黃永雄師傅。二〇一九年香港理工大學封校兩個多月，因校園設施和建築物受到重創而需要立即進行大型維修，以使日後能逐步恢復正常的教學活動。就在這段維修期間的某一天，我行經黃師傅的道路標記工程地盤，當時黃師傅正在校園內重新劃上道路標記和馬路字。在好奇心驅使下，我上前跟黃師傅交談，從中才了解到一些馬路字的美學與功能。就這樣，黃師傅多次讓我們參與和記錄整個馬路字的製作流程，亦讓我們開啟了對馬路字美學與功能的追求和對這個行業的好奇之旅。

自一九九八年開始，黃永雄師傅一直從事跟馬路相關的工程，直至今年已踏入第二十二個年頭。黃師傅在加入這個行業前，從沒有相關的工作經驗，這是他投身社會的第一份工作，而直到今天，他仍在這間公司效力。起初黃師傅負責瀝青工程，並參與不同部門的工作，現在他已成為馬路劃線部門的主管。凡事親力親為的他，雖不是這部門的開國功臣，但肯定是資深的主管之一。

黃師傅聽他的師兄說，公司承辦劃馬路字或標記工程可追溯至上世紀七十年代初的「海底隧道」建設工程開始，他的公司曾參與香港第一條沉管式海底隧道的劃馬路標記工程。也即是說，自「海底隧道」開始，這個負責劃馬路標記工程的部門經已運作，但再早如六十年代中期建成的「獅子山隧道」則沒有參與，「公司當年沒有參與『獅子山隧道』的劃馬路字工程，可能時間太久遠了，亦可能因為當年還沒有出現劃馬路字的合適物料。聽說以前的物料十分簡陋，像澳門，當年劃馬路字的物料是油漆。」黃師傅說，七十年代香港還未盛行用樹膠這物料，所以跟澳門一樣，香港有些地方，特別是鄉村地區，也是用普通油漆去寫馬路字。黃師傅在九十年代入行，香港公路已普遍採用樹膠物料來劃道路字及標記。

說到道路的相關工程，不論是交通標誌、路牌尺寸、顏色、字體使用、道路設計及道路標記（Road Markings）等，都是跟隨或沿用自七、八十年代英國交通部的開國功臣，但肯定是資深的主管之一所制定的《交（Department for Transport）所制定的《交

通標誌手冊》（*Traffic Signs Manual*）的規例和指引。就連這些樹膠物料（Hot Applied Thermoplastic Material）也是跟隨英國的標準，「當完成道路工程後，所有細節必須根據英國的規則作最終檢測，就是根據英國的運輸部那些官方制定的指引，所以我們現時看見香港路標的形狀、字體和標準都是跟足英國的交通標誌和道路標記系統。」

現時全港大約有五至六間公司承接私人及政府的劃馬路字工程，工程範圍包括一般市中心的街道、私人或公共屋苑、學校、私人或公眾停車場、改路、跨區高速公路和行車天橋等等，這些工程檔期比較趕和短，譬如一般今日接到通知，明日內就要完成。對於有什麼途徑可以學劃馬路字，現時香港仍未有學校能提供相關的訓練。

雖然老一輩師傅沒有受過正規訓練，而所用的設備也沒有那麼多選擇，但他們的工作方式和流程，跟現在的也一樣。在劃馬路字的工具上，並沒有太大分別。黃師傅說，現在有了機器的幫助，例如只要把樹膠顏料放進機器裡，工人一邊行一邊推著機器，就

可以在道路上劃上一條筆直的行車線。相對於以人力劃線，機器能大大減省體力，而且更準確快捷。

黃師傅表明以往從未接觸過任何道路工程，加上昔日資訊並不流通，如要獲取相關資訊或實踐相關製作，唯一方法就是跟隨有經驗的師傅從中學習。在黃師傅工作的地方，已有一些專劃馬路字的前輩或老師傅，那些老師傅已有二、三十年經驗。據黃師傅憶述，「最初都是邊做邊學，當遇到問題，例如工程上涉及的尺寸計算？如何開顏料？或有什麼要特別留意？老師傅會解答，但也得靠自己的觀察和領悟，然後親身實踐出來。」

若想成為馬路劃線師，那得要花三至五年時間才能掌握箇中的竅門，「如果馬路是直的或馬路的尺寸沒有改變，那只要稍作計算，便可決定馬路字的筆劃大小、距離和比例。但在突發的情況下，就要靠經驗來判斷，例如馬路的實質尺寸欠奉，又或是一條馬路的空間由闊變窄，你得憑經驗來劃出既順眼又合標準的馬路字，是不能『一本通書

睇到老』的。」而黃師傅所指的計算的意思，字，不能隨便記著一個又忘掉了另一個，「所以，如果想成為馬路劃線師，最重要的是要對數字敏感。」

並不是單指如何劃馬路字，更加重要的是計算可用的空間，因為每條路的大小和闊度不盡相同，馬路空間較寬闊便能提供充裕的空間，讓黃師傅劃正常尺寸的馬路字；但若空間不足夠或與之前的有出入，就必須按比例計算道路空間與馬路字之間的關係，並找出如何把一組馬路字調整至合適大小與位置的方案。而事實上，黃師傅經常會遇到這些問題，就是施工圖的尺寸跟現場馬路的尺寸有出入，「正常一條馬路闊三點六米，到了現場才發現原來它只有三點三米，相差了三十厘米，闊度不夠就是不夠空間劃馬路字，那就要把部份字的尺寸縮小或是刪減筆劃的粗度和長度來作調節。有經驗的師傅，就要懂得應變。」

若年輕人想成為馬路劃線師，黃師傅認為擅長測量或數學的年輕人比較容易上手，因為這行業需要大量計算的工作，如果年輕人的數學不好，那就會很容易出錯。此外，劃馬路字也需要記性，因為要記住一堆不同的馬路字，要知道在什麼情況下用什麼馬路

馬路字對駕駛者來說，是不可或缺的道路資訊。馬路字指示越清晰明確，駕駛者就越有安全感。

隨著人口膨脹城市不斷向外發展，馬路的興建縮短了城鄉距離，可連繫遍遠的新型衛星城市。（照片攝於一九六二年）

城市發展與馬路設計的變化

根據路政署資料，截至二〇一七年九月，香港的道路全長二千一百零七公里，當中港島的道路佔四百四十二公里，九龍的道路佔四百七十二公里，而新界的道路則佔一千一百九十三公里。另外，香港共有十五條主要的行車隧道和一千三百四十九條行車天橋及橋樑，而香港車輛數目已超過七十六萬二千多部在行駛。相信到目前為止，這個數字已不再準確，車輛的數字和道路發展預計只會有增無減。

過去二十多年從事道路標記工程的黃師傅，見證香港的城市發展與馬路的變化。據黃師傅所講，以往馬路字工程多集中於九龍及香港的街道為主，但隨著人口膨脹使得城市化不斷向外發展覓地，市區以外的偏遠新衛星城市也陸續出現，連帶劃馬路字的工程需求也大增。到了現在，因著市中心的街道老化或市區重建，市中心劃馬路字的工程或道路重鋪工程也再次頻繁起來。

面對城市馬路發展的種種變化，黃師傅有著細微的觀察，「相對以前，現在的路面

越來越寬，還有在道路設計上也有很大的變化。以前的道路設計只考慮汽車迅速流通，所以道路只興建最基本的行車路數量，譬如提供三條行車線便興建三條行車線。但現在的道路設計騰出了左右兩邊額外的空間以作汽車緩衝，例如當道路發生交通意外或塞車時，那些騰出的地方可以給緊急車輛如救護車直接駛過，而不會因塞車耽誤了救援的時間。還有，現在很多相反方向的行車天橋或高速公路的石壆之間，每隔一段距離會預留一個『生口』的空位，當前面交通遇上大塞車或發生嚴重意外，為了疏導交通擠塞，警務人員可以截停對面行車線的車輛，利用這『生口』的通道來分流後來的車群，所以現在的路面設計比以前更多考慮到如何控制車流。」

除了馬路設計有所改善，在馬路字上也有改變。黃師傅留意到，近年馬路字的安排實在多了點提醒或對駕駛者多了份體貼，例如「慢駛」的馬路字在繁忙的道路上經常出現，以提醒司機要注意車速，而這提醒不僅在快線和中線出現，就連慢線也寫上「慢

駛」，這種全方位的提醒，實在有助減少交通意外的發生。另外，馬路字亦提供更適切和適時的信息，例如在未駛離開主幹線之前，馬路字已多次清楚地寫出下一個出口的名稱或前往目的地的名稱給駕駛者，譬如此路前往北角，那在行車路線上會多次寫上北角的馬路字，這種做法能更早提醒駕駛者，應選擇適當的行車線。以前的馬路會少寫這些提示，駕駛者只能靠大型路牌的指示。所以在現今的路面，會發現更多的馬路字。

作為現代大都會城市，道路的興建和保養當然有利於維持平穩的客貨流通，情況好比人的血管需要時常保養以達至血液暢通無阻。道路也必須定期保養維修或使用合適的材質，才能確保大都會的交通網絡繼續順利運作。所以與建道路的物料也不容忽視，過去香港路面所使用的物料也有不同轉變，據黃師傅所述，一般道路的興建大可分為混凝土（俗稱石屎路）和瀝青兩大類型，以往的馬路大多使用鋼筋混凝土，在混凝土的地面上行車，壽命可達十年八載也不會出現凹凸不平的現象，其耐用度遠比瀝青高，但興

建的時候，它比瀝青所需要的時間較長，因為混凝土馬路需要放進鋼筋作支架並灌入水泥，工序不單繁複而且要待水泥完全乾透，不得不花一至兩天以上才能完全凝固，這亦因而延長了封路時間並帶來更多交通擠塞的情況。此外，當進行維修時，必須使用大型挖掘機，工程必會揚起更多沙塵和製造更大嘈音，這會影響當區的市民生活。現今很多混凝土的道路慢慢被瀝青的道路取代，瀝青路面在維修方面更方便更快捷，譬如早上開始工程，晚上就可完成並可解封，明天便可以照常行車，換言之，封路的時間縮短了，亦減少了對市民生活的影響；而噪音方面，也較能讓市民接受。

當然瀝青路面也有它的短處，例如香港身處於亞熱帶，天氣酷熱，熱力是瀝青的最大敵人，當瀝青路面長期受熱下，地面會因著高溫而變軟，容易形成高低起伏的波浪，特別當重型貨車駛過，軟化了的瀝青地面更容易形成一條深坑或隆起一處小山丘，這會造成道路的不平坦。由於瀝青路面的耐用性相對低，亦導致要經常維修。雖然這樣，瀝

計會更著重安全和效率，也會將環保元素與科技結合。

青道路仍有一個很大的優點。據黃師傅說，在下雨天時，混凝土馬路容易積水，對駕駛者來說，會有一定的危險性，因為路面濕滑會容易跣胎，最終可導致交通意外或傷亡。但瀝青路面的一大好處是疏水功能比混凝土優勝，因此它所構成的危險也沒有那麼高。

時至今日，瀝青這種物料已發展出不同種類，不同環境配合不同用法，單是道路的每一層物料也有分類，就以香港的高速公路或天橋為例，路面必選用疏水程度較高的瀝青。當遇上下雨天，瀝青路會相對安全。

另外，因香港是多雨水的城市，馬路的斜面設計也因而作出相應改變。以往馬路大多是平面鋪設，這樣容易引致積水，特別是在混凝土的地面；而現今的馬路設計，中央位置大多稍稍起高一些，從高位微微暗斜至道路兩旁，形成倒「V」的傾斜效果，這樣的道路設計，可讓大量雨水流向兩側，繼而流入路旁的水渠口，務求令雨水盡快流走。道路的設計還有更多問題需要考慮，小至路面的冷縮熱脹問題，以至整體城市的基礎建設規劃，相信未來香港的馬路設

〇七一

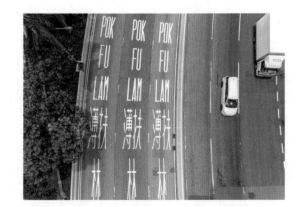

製作馬路字的事前預備

在進行劃馬路字工程之先，必須有一份詳細的路面施工圖，因為牽涉運輸署的一些法律條款或指引，那些施工圖必須由建築商的一方提供給黃師傅。黃師傅的工程大多是政府項目，但也有私人項目，主要是政府外判給私人公司的天橋項目為主。過去黃師傅曾參與不同大小的劃馬路字工程，包括高速公路、行車天橋及市區道路等，因此十分清楚整個劃馬路字的流程。黃師傅會先從建築商拿來施工圖，然後開始研究當中的細節，例如先了解那段路有多闊多長，是直路還是彎路，下一步便了解要劃什麼馬路字，譬如「停」（STOP）、「慢駛」（SLOW）、「巴士站」（BUS STOP）、「選定行車線」（GET IN LANE），或前往地方名稱，例如鯉魚門（LEI YUE MUN）、薄扶林（POK FU LAM）等等。

另外，黃師傅的公司也有工程部的「科文」（科文是行內的俗稱，是英文 foreman 的廣東話諧音，指地盤主管 construction foreman），他要跟建築商的「科文」和工程師經常聯絡，以確保馬路字的大小和位置能符合運輸署的規定。黃師傅說，馬路字的高度大多以時速限制來規定，在市區一般車速限制為每小時五十公里，那馬路上的英文字高度為一千六百毫米，中文字則高二千七百毫米；若車速超過七十公里或以上，英文字高度就會是二千八百毫米，中文字則高四千七百毫米；如果高速公路車速超過一百多公里，英文和中文的馬路字高度都是按七十公里的規定一樣。對於這些馬路字的規定和大小，黃師傅已記得滾瓜爛熟。

為了確保馬路字的一切無誤，黃師傅會到場視察環境，並跟相關管工或工作人員核對全部資料，「除了施工圖外，我們會實地視察並確定資料是否準確，如現場跟施工圖有出入，我會作出微調修改，並會做一份簡單初稿，以確保雙方溝通一致。地盤負責人了解並確認馬路字的內容和位置沒問題後，我們便會開始進行寫馬路字工程，一般情況，我們會在道路上先起初稿，就是用白色粉勾劃馬路字的線框，完成一比一初稿後，我們要求建築商的『科文』再確認並簽署作實，之後工人才開工落油劃馬路字。」

〇七三

○七四

這本行內稱之為「天書」的《運輸策劃及設計手冊》（Transport Planning and Design Manual）是參考了來自不同先進國家，例如澳洲和美國等編輯而成的有關香港道路交通標誌的規則和條例，在參考資料的文件中，最早可追溯至一九六八年維也納的《道路交通公約》及《路標和信號公約》（Convention on Road Traffic、Convention on Road Signs and Signals）；一九七一年日內瓦的《歐洲協定》（European Agreement）和一九七三年日內瓦的《道路標記協定》（Protocol on Road Markings），但在眾多的參考文件中，最多引用的是來自英國交通部（Department for Transport）的《交通標誌手冊》（Traffic Signs Manual），至於有關馬路字和道路標記的標準和規例則參考自一九八五年英國交通部《交通標誌手冊》中的第五冊《道路標線》（Road Markings）。

綜合以上各方的外國條例和參考，香港運輸署（Transport Department）最終撰寫了《運輸策劃及設計手冊》，這套指引共十一冊，而當中提及馬路字的規例和指引則在第三冊的《交通標誌和道路標記》（Traffic Signs & Road Markings）詳細列明。若對馬路字、道路箭嘴和標記存有疑問，可參考相關指引，便可獲得詳盡解釋和相關尺寸等資料。

根據二○○一年修訂版的《交通標誌和道路標記》中有關道路標記的目的和定義，是指放置或設置在路面上的線條、文字、標記或裝置，以便將交通的警告、信息、要求、限制、禁止和方向等資訊傳達給道路使用者。因此道路標記的出現是非常重要的，它的作用是向駕駛者傳達交通標誌以外，可能無法提供的信息。

雖然這套運輸署的手冊對馬路字有詳盡指引，但城市化發展一日千里，新市鎮和新街道名稱有增無減，運輸署這套指引手冊總不能適時收錄全港九的馬路字，事實上，手冊裡只舉了幾個常用的例子作參考，例如「巴士站」、「停」、「慢駛」等。當有新地方名稱、新街道名成為道路標記或馬路字時，劃馬路字師傅、建築商的「科文」或工程師要憑經驗，在不超過規定的尺寸指引下

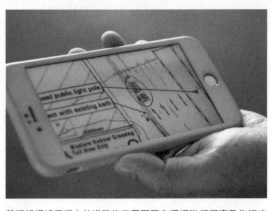

黃師傅根據手機上的道路施工平面圖在現場進行視察及作初步量度。

劃上新馬路字型。正如「天書」開宗明義指出，手冊中的例子只供參考並不能涵蓋所有範圍，更坦言手冊更新需時且會有滯後的情況，所以最好的解決方案，「天書」鼓勵業界須憑專業判斷來決定當中的細節。

「我們行內的『天書』並沒有提供所有馬路字，譬如『收費區』，內裡就沒有提供相關資料和字的尺寸比例；此外，很多街名都找不到，譬如『觀塘道』，因為書中只有最基本和常用的馬路字例子。過往香港出現不少新市鎮，例如將軍澳，通常都是客人或建築商一方出一份施工圖及相關馬路字給我們，我們便跟著字的寫法和結構劃出來；若建築商沒有字給我們的話，我們便會參考附近街道路牌上的字來作參考。」

在缺乏相關的指引下，如何劃新的馬路字？在這種情況下，黃師傅要先了解新馬路字是在一般市中心抑或是在高速公路，這是因為按「天書」的規定下，馬路字有特定的高度要求。黃師傅就是按著運輸署的規定，以及現場的馬路闊度，來計算每個馬路字的筆劃比例，「對於劃新馬路字，我們一定要

靈活變通，去到現場，如見到有藍色的道路路牌或一般路牌，會先走近一看有沒有我們想要的字可作參考，我們會在現場按規例和參考下修筆，並按比例劃馬路字。其實我們對這些事都很有經驗，就算沒有新馬路字資料提供，我們大概都知道它的筆劃尺寸和比例，去到現場就知道怎樣做。」

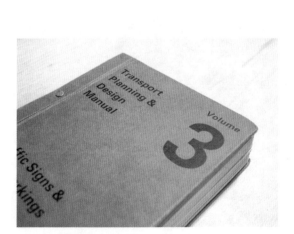

這本《運輸策劃與設計手冊》被行內稱為「天書」。當中有關馬路字的規例則在第三冊的《交通標誌和道路標記》有著詳細的說明。

馬路地面類型

劃馬路字之前，除了要了解並跟從運輸署的指引外，另一重要事項，就是必須要先斷定馬路地面的種類，例如之前提到的一般瀝青面和混凝土面，但有時一些地方或屋苑會鋪上不同的物料，例如雲石、地磚、麻石等，不同的物料會影響馬路字出來的效果。

在訪問當天，黃師傅正在私人屋苑的停車場內進行劃馬路字工程，停車場是鋪上鋼砂的路面，有助防止跣胎，「路面鋪了一層鋼砂，你可以探頭仔細看路面上粒粒微細的鋼砂粒。」根據黃師傅的經驗，一般馬路也有鋪上鋼砂粒的。因為一般馬路是石屎地面，但車行得多會使路面上的石屎坑紋蝕掉，會容易導致跣胎，所以通常會在石屎面上加上鋼砂粒，行內稱「鋼砂面」，有助加強摩擦力及提升防滑作用。聽黃師傅說，鋼砂粒都有分粗幼，不同的粗度會帶來不同的質地，這亦會影響製作馬路字的視覺效果，「因為路面的粗幼質地會直接影響我們上物料時的厚薄程度，如果地面太粗糙或凹凸坑紋太大，劃上去的馬路字顏料有可能會隨著坑紋漏出，導致出來的效果並不好看。地面表面越是幼細平滑，劃出來的馬路字就越清晰精準。」所以若果地面太粗糙，黃師傅會待第一層物料乾透後，再掃多一層以強化馬路字的清晰度，「若地面粗糙，表層便會隆起，凹入去的地方顏料就會滲進去，如果只掃一次，馬路字就會出現一條條的裂紋，效果會很不理想，那就要翻手再掃多一次。」

不同道路地面的類型會直接影響馬路字的清晰度。

實地「彈」字

在劃馬路字前，會先進行簡單的清理，例如清理馬路上的雜物，工人亦會用吹風機或掃把清走馬路上的沙塵，免得路面上的沙塵影響上顏料的效果，馬路表面越是乾淨，顏料的黏附力會越大。當一切準備就緒，就會開始為馬路字的結構起線稿，行內稱「彈線」，這一步猶如我們畫畫一樣，之前要起草圖。黃師傅和工人會先將馬路字的各點，用白粉筆（行內稱「石筆」）在地上寫上記號，這一個步驟是要讓工人將兩點相連形成一線，但他們劃線是不需要用尺，而是用繩或線的。兩位工人十分純熟地將沾滿了白粉末的線將兩點連繫，然後工人將線大力向上拉後放手彈了一下，線猶如橡筋應聲地打在馬路上，彈出一條清晰筆直的白線。

「白線上的粉末，不是什麼，只是一般裝修用的『福粉』，在五金舖有得買，有些人會用『白石粉』，不同公司用不同方法。為什麼用『福粉』來起線稿？因為它方便清洗，因為當髹了馬路字後，地上的線稿仍然隱約可見，那我們就要用清水沖一沖，『福粉』遇水便會立即消失得無影無蹤，並不留痕。

如果我們用『墨斗』劃馬路字線稿，畫完便擦不掉，也不容易清除，更弄得路面污糟。」

眼見黃師傅和工人們「三扒兩撥」，駕輕就熟地將路面上如八陣圖般的點連繫起來，形成了馬路字的雛形，就連筆劃的弧位部份也會精準地連繫起來，雖然這只是劃線稿的步驟，但這步驟發揮了關鍵的作用，因為這正好讓上顏料時更為安心穩妥。另外，發展商也可以進一步確定馬路字的內容是否正確，因為如有錯誤，這時仍然可以作出修改。

經精密的計算和量度後，馬路劃線工人會用「石筆」在路面上逐一劃上字的結構記號或要點。

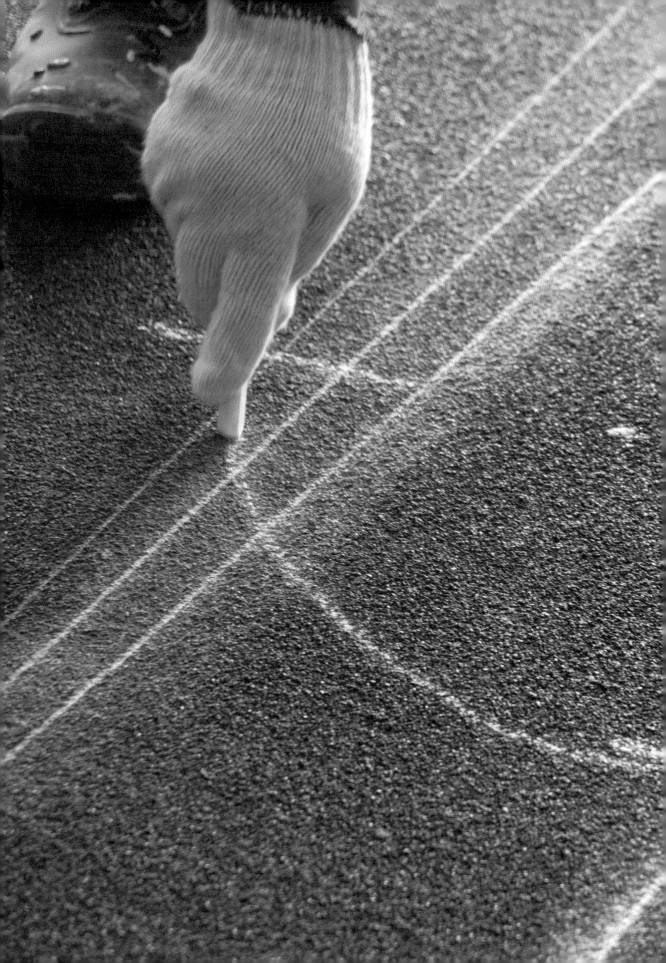

TSZ WAN SHAN AND KWUN TONG

KWUN TONG 觀塘

慈雲山及觀塘

觀塘

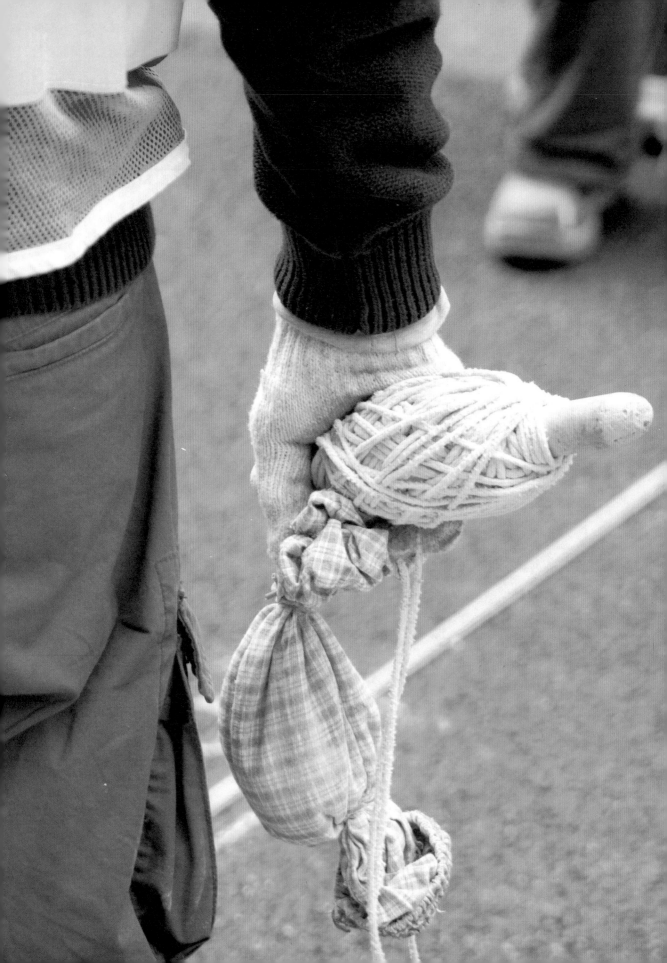

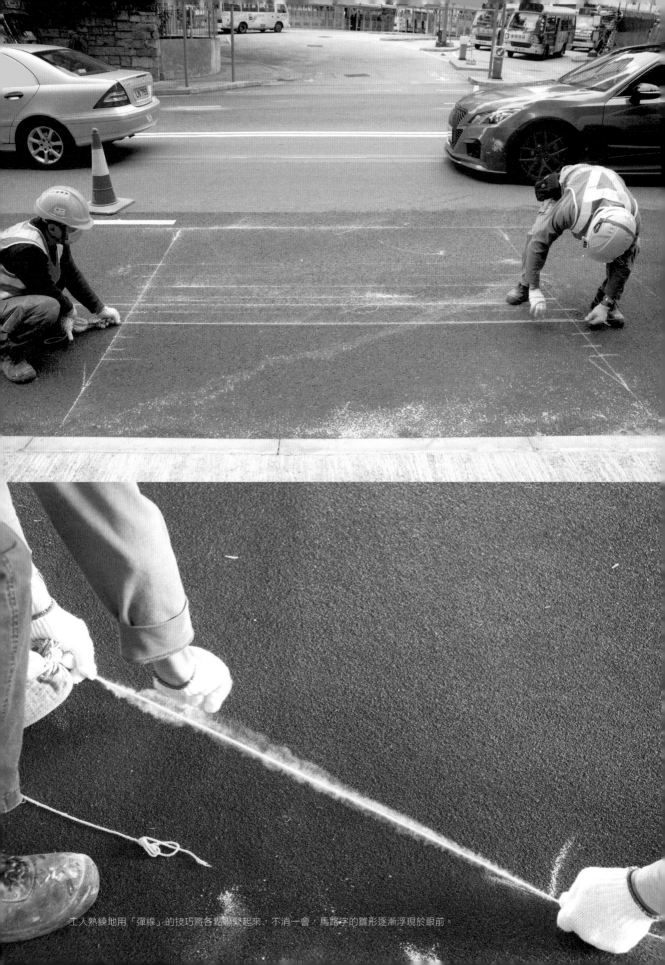

工人熟練地用「彈線」的技巧將各點聯繫起來，不消一會，馬路字的雛形逐漸浮現於眼前。

製作馬路字工具

罐

「罐」是行內的名稱，因為其外形似四方鐵罐，「罐」是劃馬路字和馬路標誌最常用的工具，它的前端是開天式的方形器皿，器皿是用來倒入並儲存樹膠顏料，「罐」的另一邊是長長的手柄，方便工人控制筆劃的方向。當工人一邊將熱騰騰的顏料倒入方形器皿，另一邊的工人立時將「罐」向後拖行，猶如筆尖沾上墨水寫出一筆一劃，當工人拉動「罐」的時候，顏料從方形器皿拉出一條直線，就這樣形成馬路字的第一筆。

由於馬路上有不同尺寸的標記和馬路字，而馬路字也會呈現粗幼不一的筆劃，為了配合在不同情況下有不同的需要，「罐」就如同畫筆一樣分為不同尺寸，以方便工人寫出不同粗幼的線條或筆劃。

事實上，馬路字的粗幼筆劃在運輸署的「天書」中也有清楚列明，不可以亂劃，所以不同大小的「罐」便應運而生。據黃師傅指出，「罐」的尺寸也分很多種，最普遍由五十、七十五、一百、一百五十去到四百闊，若劃行車線會用一百的「罐」，即一百

劃馬路字的「罐」分為不同大小尺寸，以便切合不同筆劃粗幼的需要。

若細心留意「罐」的前端底部有個凹位設計，可讓樹膠顏料更暢順地流到路面之上。

毫米闊；黃色斑馬線會用三百闊的「罐」；路口讓線會用二百闊的「罐」，所以使用什麼尺寸的「罐」，要視乎是什麼尺寸的線或筆劃。譬如在學校前的「望左」和「望右」馬路字，是五十毫米闊的筆劃；最幼的筆劃則是在單車徑的「慢駛」字，筆劃約二十五毫米闊；另外，一般行車線出現「慢駛」的「駛」字，部首「馬」的四點，也用上二十五毫米闊的「罐」。黃師傅說，一般的馬路字很少機會用到二十五毫米闊，因為筆劃太細太幼，連顏料倒入「罐」裡也有困難。

而四百以上的「罐」也很少用，因為當顏料倒下去的時候，顏料用了不久便很快凝結，如果再倒入新的顏料，便會凝結成一層層的物料，最終馬路字的效果也不好。因此，黃師傅要憑經驗揀選合適的「罐」來劃馬路字。

當工人將「罐」往後一拖，顏料便從「罐」中流出形成一條筆直白線。

顏色

現時道路上的馬路字大多是白色的，但黃師傅的工程車後面有三個分別裝滿白、黃、黑三種顏料的大火爐，工程車中間放了劃馬路字的工具；此外，也存放了大量樹膠顏料，樹膠包含醇酸樹脂（Alkyd Resin），當樹膠混入顏色粉末便成為馬路上常見的白色和黃色字。根據運輸署「天書」的指引，白色是用作傳遞或指示有關令交通保持流通的信息，例如一般馬路字和行車線等道路標記用上白色；而黃色是代表要留意的信息，例如指示停車或停車限制等道路標記。那為何需要黑色？「當道路需要臨時改路或道路標記已經不適用時，黑色是用來遮蔽舊的道路標記和馬路字，這樣駕駛者就不會看見舊的馬路字而作出錯誤的判斷。」

馬路字顏料不可以立即使用，因為它必須透過高溫煮熱樹膠顏料，顏料才有一種膠質的狀態，一般樹膠顏料要在火爐內保持二百度高溫。當工程還未開始時，工人必須預早開著火爐來煮溶樹膠顏料，大約煮熱

馬路字和標記大多使用白色和黃色樹膠，顏料混合樹膠能令馬路字更耐用和持久。

二十分鐘後，工人便從大火爐中倒出樹膠顏料來，它的狀態就像熔岩從火山爆炸流出來般熱騰騰，所以當熱騰騰的樹膠顏料用來劃馬路字時，它的高溫會令路面的表面籠罩著白煙，使得道路工程地盤一陣陣煙霧瀰漫，高溫的樹膠顏料能鞏固地黏貼在道路面上，就像永久烙印在馬路上，就算重型貨車駛過，馬路字也不會輕易脫落。當馬路字完成後，工人會隨即在上面灑上粉末，這些粉末有反光作用，當汽車車頭燈照射在馬路字上的白色反光粉末時，就可讓駕駛者在黑暗的環境中，也容易看到道路標記和馬路字。

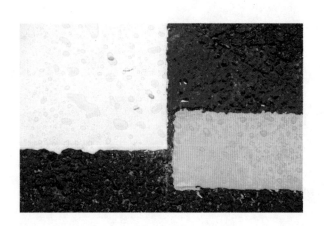

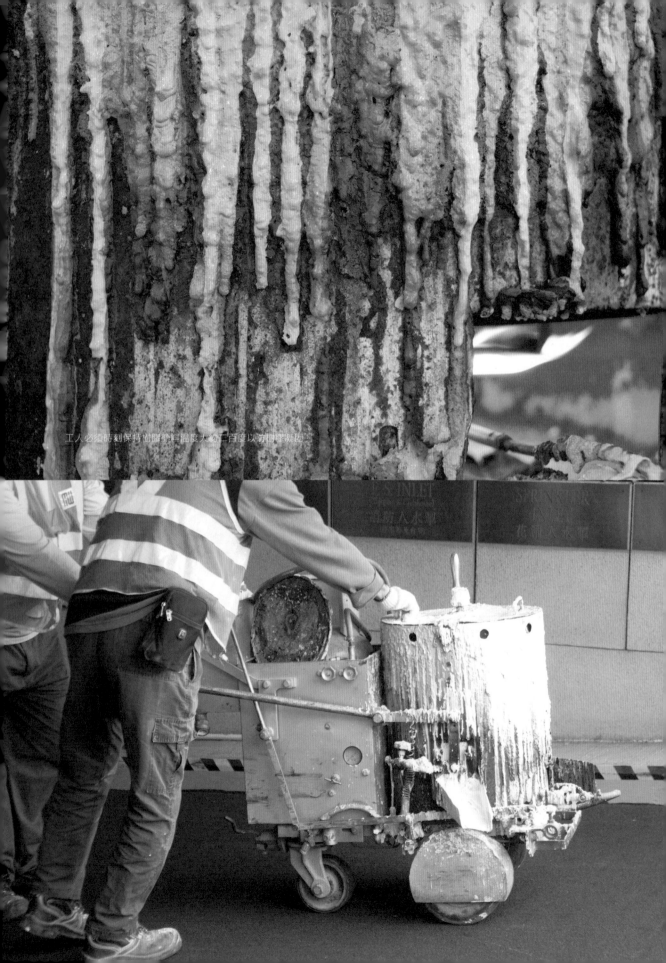

工人必須時刻保持融膠塑料溫度大約二百度以防融膠凝固

小型煮顏料機

　　許多時候，黃師傅的工程車會因著種種原因而不能進入地盤，例如施工地方是在停車場裡面，由於一些停車場樓底比較低，所以工程車因為太高而不能進入。所以黃師傅會有另一部小型的煮顏料機，行內稱為「推機」，那部「推機」可以用石油氣把樹膠顏料的溫度保持大約攝氏二百度，這好使樹膠顏料保持最佳狀態，「小型煮顏料機」會保持樹膠顏料的溫度介乎攝氏一百八十至二百二十度之間，我們通常靠經驗來調節樹膠顏料的濃稠，越熱越稀，太濃稠的話，顏料容易黏住『罐』，這會令字越劃越窄。」這一部小型煮顏料機的另一功能，就是可以自動劃行車線，當「推機」裝滿一缸樹膠顏料後，只要工人推行這部機，它就可以做到一百多米長一百毫米闊的實白線，這能減省不少工人的氣力。

SLOW

慢駛

交叉

人

馬路字的
特色

根據運輸署的「天書」，香港的馬路英文字是沿用自英國交通標誌和路牌所使用的 Transport 字體，跟香港路牌所使用的英文字體一樣。根據指引，香港馬路的英文字體是用 Transport Medium，並且必須以大楷（Upper Case）展示。至於馬路的中文字體則沒有提供詳細的資料，只說明要用無襯線字體（Gothic Style）。馬路字的中文字筆劃應該呈粗幼不一，就是豎筆或直向的線會較幼，而橫筆或橫向的線則比較粗，這種做法當然顧及到駕駛者從車內觀看馬路字時，所存在的一種特殊視點的設計考慮。

關於為什麼馬路字需要又長又窄，除了考慮到馬路的闊度外，也考慮到馬路使用者不是在靜止狀態下閱讀道路標記，而是在移動之下閱讀的，據「天書」指出，如果以一般正常尺寸的字型放在路牌中，對行人來說並沒有閱讀上的問題；若將正常尺寸的字型放在路面上，對於駕駛中的司機來說，會構成極大的閱讀困難，當中的道路信息會難以辨認（Illegible）。故「天書」中指出，拉長了的馬路字和標記（Elongated Letters and

Characters）的設計，是有效地配合駕駛者的銳角（Acute Angle），即少於九十度角的視點，來閱讀路面上的資訊。

「天書」並沒有指示一個馬路字要在多少闊度下，需要劃出特定的粗幼、多少的筆劃，這是因為每一條馬路的闊度或情況也不同，實在難以將每一種情況也在書中描述，所以只能提供劃馬路字的最基本原則作參

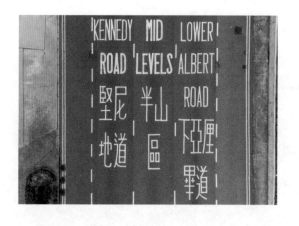

考，而在書中沒有列明，那在沒有違反大原則底下，可按馬路的闊度來自行決定馬路字的實際粗幼比例。

一些承辦馬路字工程的公司漸漸採取統一粗度的筆劃來劃馬路字，例如「慢駛」會統一用一百五十毫米粗的線，來呈現豎橫筆劃，「業界通常會用一個尺寸來做馬路字，這會令筆劃統一而且製作方便，所以你現在見到路面上馬路字的筆劃已統一了，雖然尺寸跟運輸署的指引有些微出入，但馬路字仍然能保持它的清晰度是最重要的。」

「始終『天書』不能闡述每一個情況和每一個細緻的地方，我們只按大原則和看實際道路有多少空間來作決定，所以每次都不一樣，要親自去到地盤，實地量度尺寸再作現場修正。但一般來說，道路上的車速越高，橫劃的比例就越粗或越闊，因為要考慮駕駛者的視點問題。在一般道路上，豎劃和橫劃的比例相差通常是一倍，譬如豎劃或直線是一百粗，橫劃或橫線通常會是二百粗。」

以黃師傅的經驗，要靈活運用馬路字的基本原則，同時也要考慮到實際的道路空間限制，馬路字才不會死板，而整體字型結構也不會有狹隘侷促之感。若在狹窄的空間下，馬路字的直線和橫線只好調整至一樣粗度，以確保裡面的負空間或黑色部份有足夠的空位，這樣才能提高筆劃間的清晰度（Clarity）和可讀性（Legibility）。

另外，在不違反「天書」的大原則下，

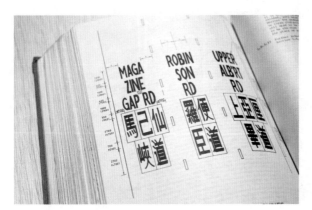

不是所有馬路字都能在「天書」內找到，它只提供有限的例子和相關尺寸作參考資料。若要寫上新的馬路字，就得憑老師傅和「科文」的專業經驗判斷。

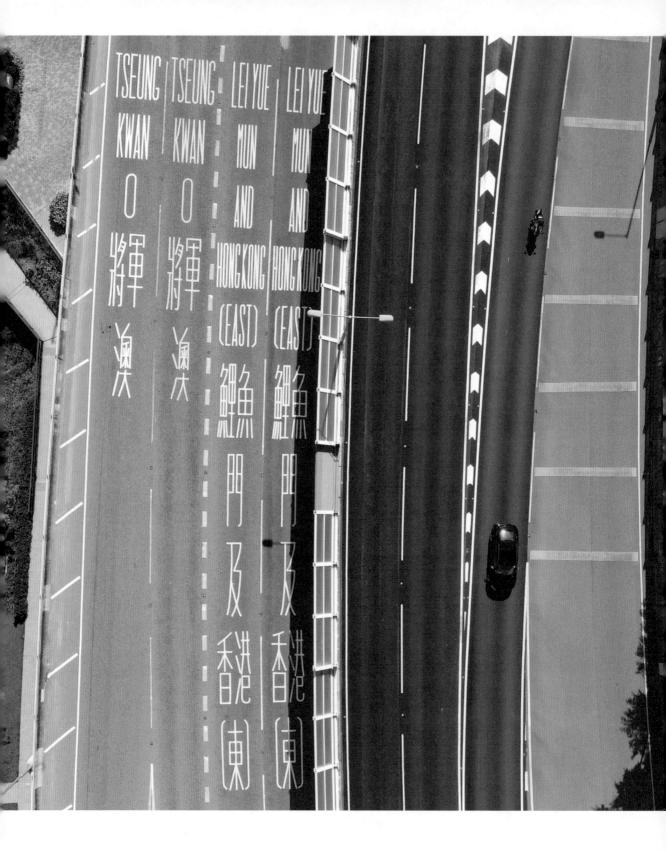

有時候，我們會在馬路上發現一些疑似的異體字或簡體字，例如早前鬧得熱烘烘的「清水灣」的「灣」字，馬路上寫了「湾」字，有網民質疑是簡體字，聲稱香港的馬路字已被赤化了。事後「道路研究社」的專家指出，這是「繁體俗字」的寫法，表明「湾」字並不是簡體字，事件才告一段落。據黃師傅說，「這是簡寫，因為路面沒有足夠的空間所致，加上這個字本身筆劃比較多，令難度更加大。所以在特定的情況下，會用簡寫的方法。」黃師傅續說，「筆劃越多就越困難，因為字入面的空間就越少，譬如『警察』的『警』字或『博覽道』的『覽』字，還有『大欖隧道』的『欖』字，都是很多筆劃的。」黃師傅指，以上例子的筆劃既多，而且每個字的上半部跟下半部的筆劃差異也大，就是上半部多筆劃且重，下半部則少筆劃呈輕，那就要有技巧地控制筆劃的粗幼度，來平衡上下部份的重量感，「如果字裡不夠空間，我們會選擇用細少的『罐』來劃裡面的筆劃，行內稱為『偷位』，就是將整個字的筆劃，按比例微調它的粗幼度，譬如馬路字的主要筆劃用一百，而筆劃內裡狹窄的空間會用七十五，再細的空間會用五十。所以當我們分筆劃的粗幼度時，會視乎馬路字的筆劃多少，如果筆劃簡單，橫劃要劃粗一些，如果字本身的筆劃多，在不夠空間下，整個字的粗幼度就要不一。最重要是令整個馬路字看上去的結構和比例要歸一和清晰。」總的來說，如果馬路的闊度充足，黃師傅會按一比二的比例，將橫劃的粗度比豎劃加一倍，這個比例便是最切合「天書」的要求，但如果馬路的闊度不足，那筆劃便會趨向用統一的粗幼，如果馬路的空間更加不足，便會把橫豎劃的尺寸按比例遞減，務求馬路字的整體結構平衡，達致傳達清晰無誤的信息給駕駛者。

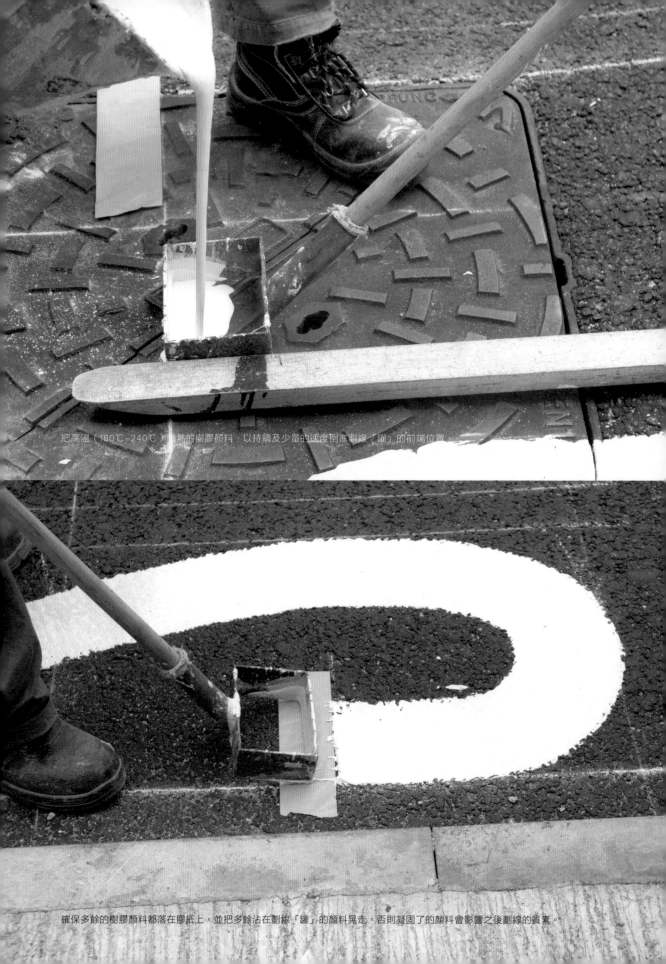

把高溫（180℃–240℃）煮熟的樹膠顏料，以持續及少量的速度倒進劃線「罐」的前端位置。

確保多餘的樹膠顏料都落在膠紙上，並把多餘沾在劃線「罐」的顏料晃走，否則凝固了的顏料會影響之後劃線的質素。

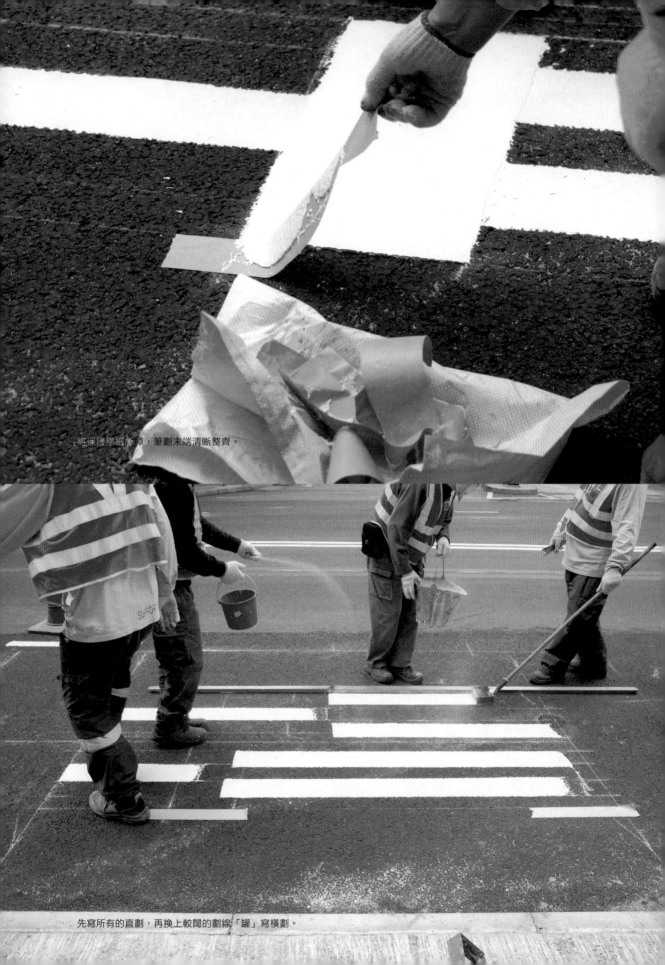

將保護膠紙撕掉，筆劃末端清晰整齊。

先寫所有的直劃，再換上較闊的劃線「罐」寫橫劃。

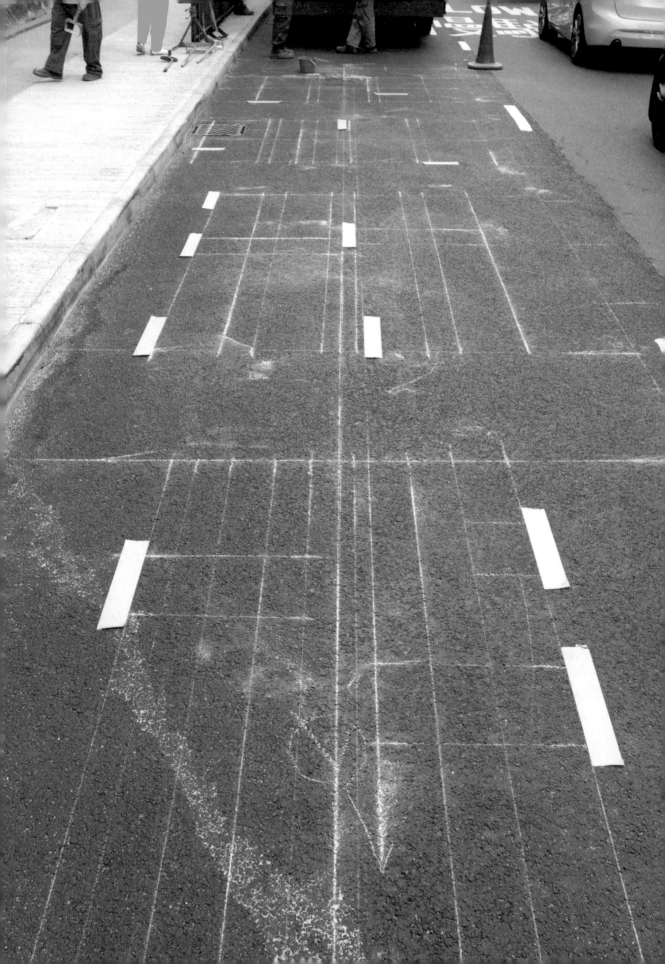

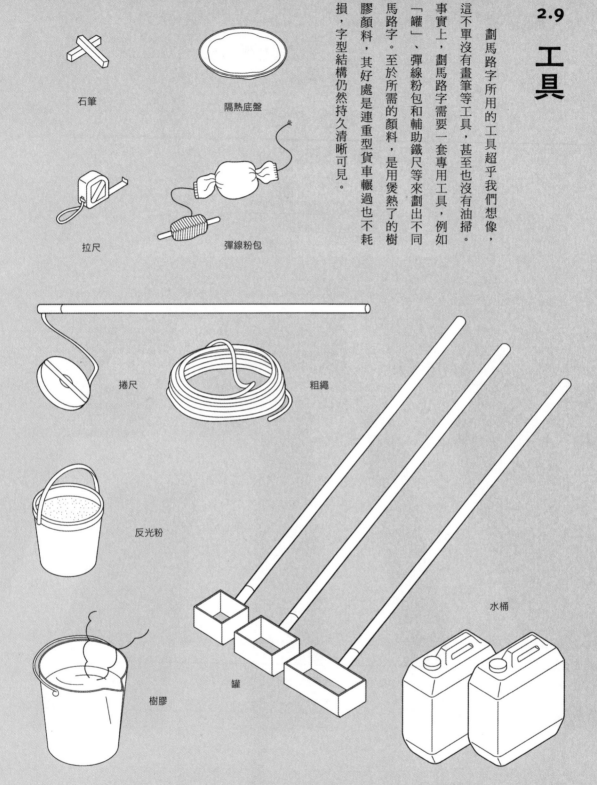

2.9 工具

劃馬路字所用的工具超乎我們想像，這不單沒有畫筆等工具，甚至也沒有油掃。事實上，劃馬路字需要一套專用工具，例如「罐」、彈線粉包和輔助鐵尺等來劃出不同馬路字。至於所需的顏料，是用煲熱了的樹膠顏料，其好處是連重型貨車輾過也不耗損，字型結構仍然持久清晰可見。

石筆

隔熱底盤

拉尺

彈線粉包

捲尺

粗繩

反光粉

樹膠

罐

水桶

輔助膠管

輔助鐵尺

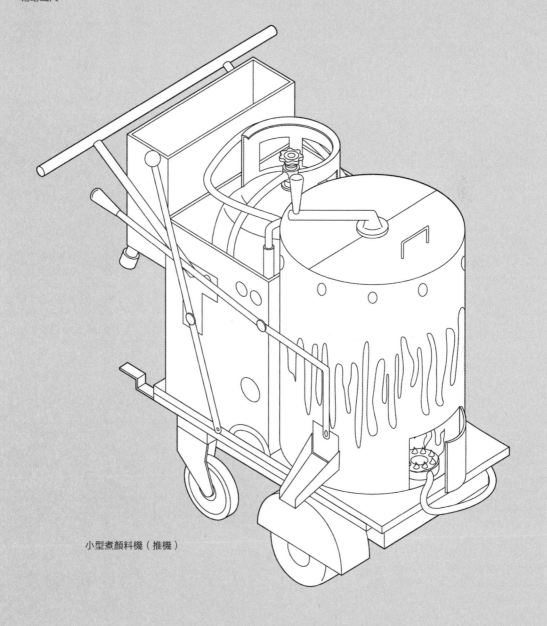

小型煮顏料機（推機）

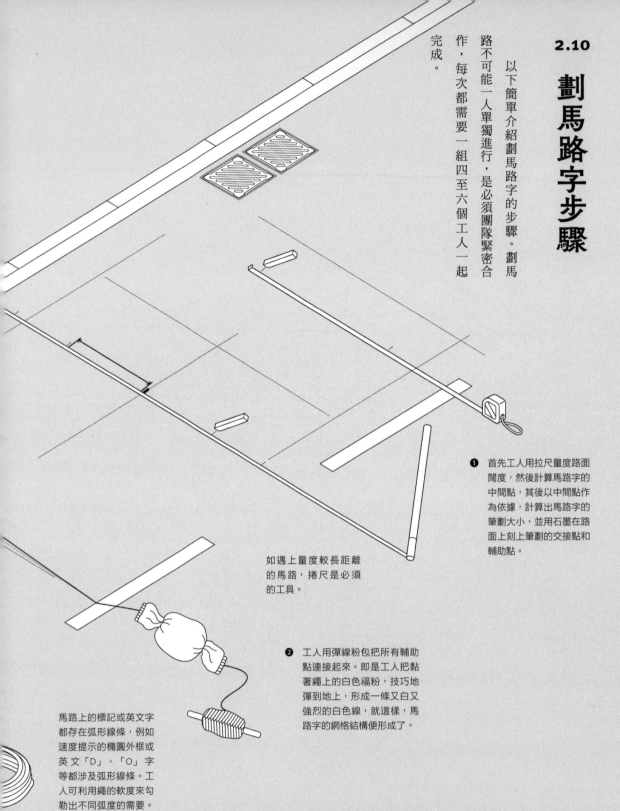

2.10

劃馬路字步驟

以下簡單介紹劃馬路字的步驟。劃馬路不可能一人單獨進行，是必須團隊緊密合作，每次都需要一組四至六個工人一起完成。

❶ 首先工人用拉尺量度路面闊度，然後計算馬路字的中間點，其後以中間點作為依據，計算出馬路字的筆劃大小，並用石墨在路面上刻上筆劃的交接點和輔助點。

如遇上量度較長距離的馬路，捲尺是必須的工具。

❷ 工人用彈線粉包把所有輔助點連接起來。即是工人把黏著繩上的白色福粉，技巧地彈到地上，形成一條又白又強烈的白色線，就這樣，馬路字的網格結構便形成了。

馬路上的標記或英文字都存在弧形線條，例如速度提示的橢圓外框或英文「D」、「O」字等都涉及弧形線條。工人可利用繩的軟度來勾勒出不同弧度的需要。

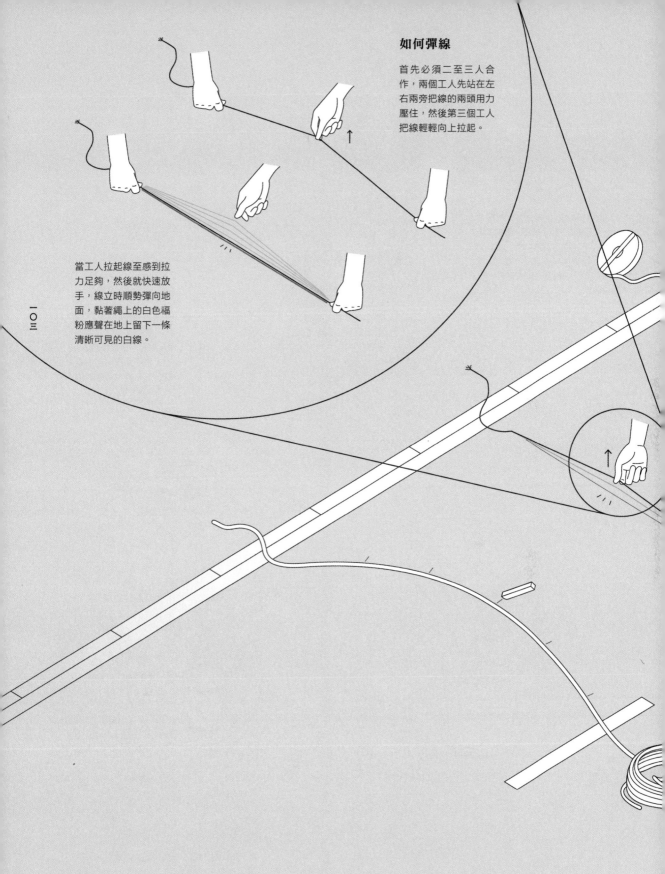

如何彈線

首先必須二至三人合作，兩個工人先站在左右兩旁把線的兩頭用力壓住，然後第三個工人把線輕輕向上拉起。

當工人拉起線至感到拉力足夠，然後就快速放手，線立時順勢彈向地面，黏著繩上的白色福粉應聲在地上留下一條清晰可見的白線。

一〇三

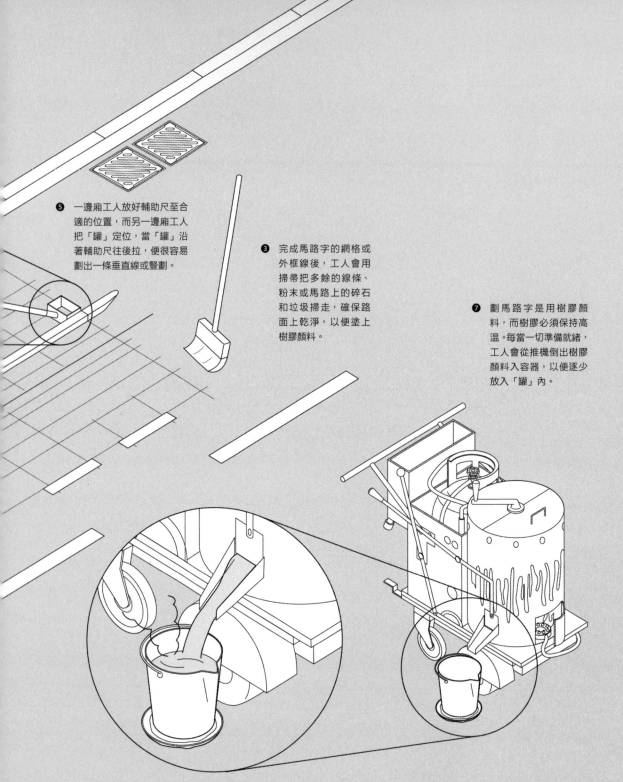

❺ 一邊廂工人放好輔助尺至合適的位置，而另一邊廂工人把「罐」定位，當「罐」沿著輔助尺往後拉，便很容易劃出一條垂直線或豎劃。

❸ 完成馬路字的網格或外框線後，工人會用掃帚把多餘的線條、粉末或馬路上的碎石和垃圾掃走，確保路面上乾淨，以便塗上樹膠顏料。

❼ 劃馬路字是用樹膠顏料，而樹膠必須保持高溫。每當一切準備就緒，工人會從推機倒出樹膠顏料入容器，以便逐少放入「罐」內。

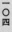

一〇四

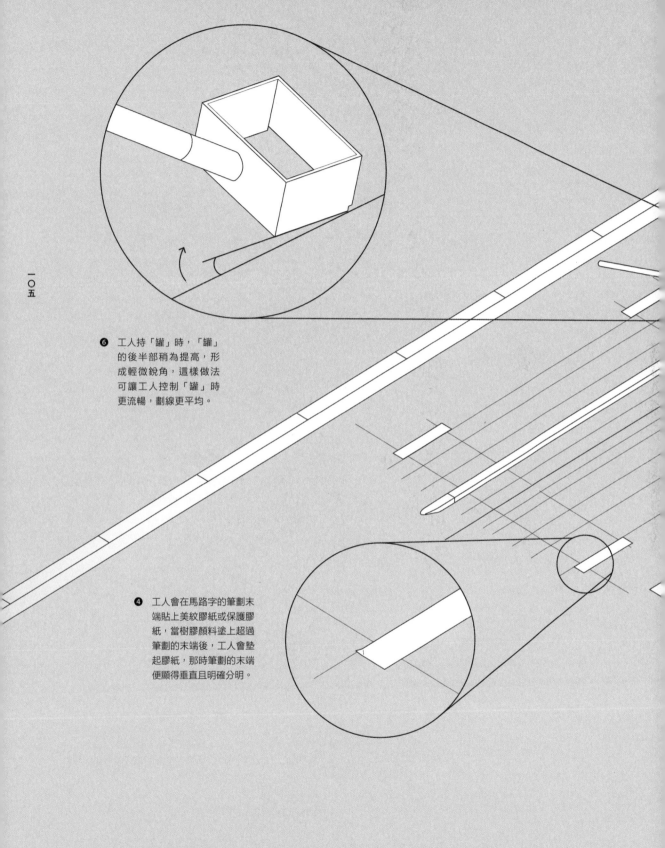

❻ 工人持「罐」時，「罐」
的後半部稍為提高，形
成輕微銳角，這樣做法
可讓工人控制「罐」時
更流暢，劃線更平均。

❹ 工人會在馬路字的筆劃末
端貼上美紋膠紙或保護膠
紙，當樹膠顏料塗上超過
筆劃的末端後，工人會墊
起膠紙，那時筆劃的末端
便顯得垂直且明確分明。

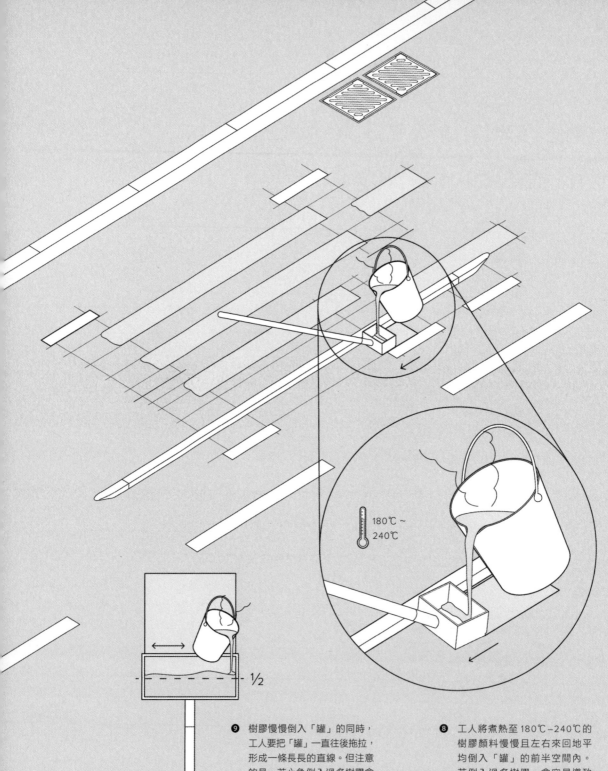

180℃ ~ 240℃

½

❾ 樹膠慢慢倒入「罐」的同時，工人要把「罐」一直往後拖拉，形成一條長長的直線。但注意的是，若心急倒入過多樹膠會容易積聚，並會造成外溢。

❽ 工人將煮熱至180℃–240℃的樹膠顏料慢慢且左右來回地平均倒入「罐」的前半空間內。若倒入過多樹膠，會容易導致凝固。

馬路字是沒有順筆這回事，工
人只會以方便出發，先一次過
劃馬路字的豎劃或直線。

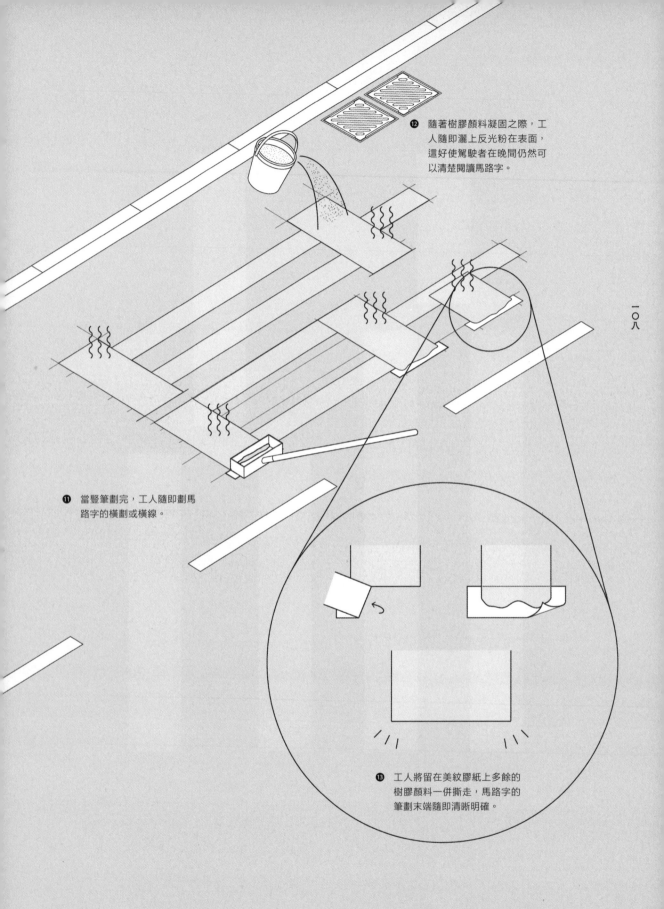

⓬ 隨著樹膠顏料凝固之際，工人隨即灑上反光粉在表面，這好使駕駛者在晚間仍然可以清楚閱讀馬路字。

⓫ 當豎筆劃完，工人隨即劃馬路字的橫劃或橫線。

⓭ 工人將留在美紋膠紙上多餘的樹膠顏料一併撕走，馬路字的筆劃末端隨即清晰明確。

⑭ 一般馬路字的橫劃比豎劃相對
粗且短,豎劃比橫劃長但幼,
這種拉長的字型是配合駕駛者
的銳角視點和視覺體驗。

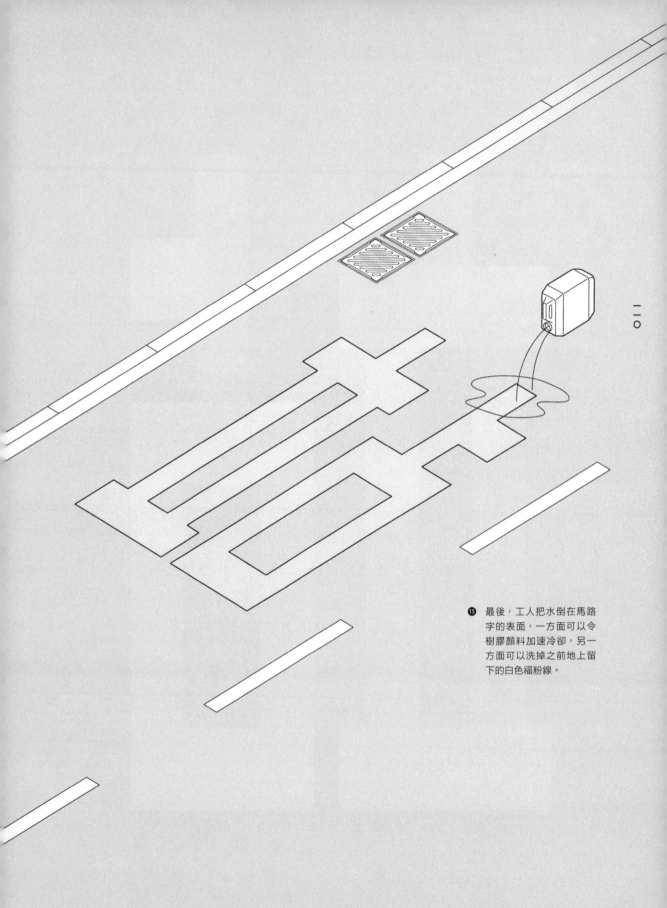

⓯ 最後，工人把水倒在馬路字的表面，一方面可以令樹膠顏料加速冷卻，另一方面可以洗掉之前地上留下的白色福粉線。

只需幾分鐘，馬路字便完全乾
透，馬路便可隨即解封給汽車
使用。

結語

一一二

黃師傅不單止劃馬路字，在整個道路標記的工程中，馬路字只是道路標記的其中之一，黃師傅也要劃其他道路標記，例如箭嘴、三角形讓路口圖示、單雙線和虛線的行車分界線、車輛速度限制圖示及車輛警告圖示等等。除此之外，黃師傅也會安裝行內俗稱「貓眼石」的分隔行車線的反光物料。

在訪問中，黃師傅也有提及這一行的苦與樂，劃馬路字的工程大多分為早晚兩個時段，現在黃師傅通常負責日間的工程，夜間工程也有負責，但要視乎工程的類型和公司的安排，如果工程涉及高速公路，大多數安排在深夜進行，這是因為晚上的交通流量相對沒有那麼繁忙，如有需要，特定的行車線更會安排封路，所以在晚上進行劃馬路字會比較方便。當然日間的工作也不輕鬆，特別在天氣酷熱的日子，黃師傅說在戶外工作令人「大汗疊細汗」，黃師傅和工人必須多飲水以防中暑。「要成為馬路劃線師，最重要是吃得苦，因為這一行經常日曬雨淋，若年輕人怕吃苦，就不適合這一行，因為這份工作需要

長時間在戶外勞動。」

黃師傅做了二十多年劃馬路字，他的臉上仍然表現出有心有力並沒半點厭倦的樣子，究竟是什麼驅使他繼續做下去？「因為這一行要不斷學新的東西，所以我要不斷求新，譬如以前十分倚賴人力去推動機器來完成工作，但現在這些先進機器可以自動操控，大大減省了勞動力的需求。另外，外國已設計出一些凹凸的道路標記，是頗特別的。現在道路標記工程仍不斷推陳出新，這就是我樂意去求新並投入這份工作的原因。」

KENNEDY MID LOWER
ROAD LEVELS ALBERT
ROAD

啟尼 半山 亞厘
土地道 區 畢道
地道

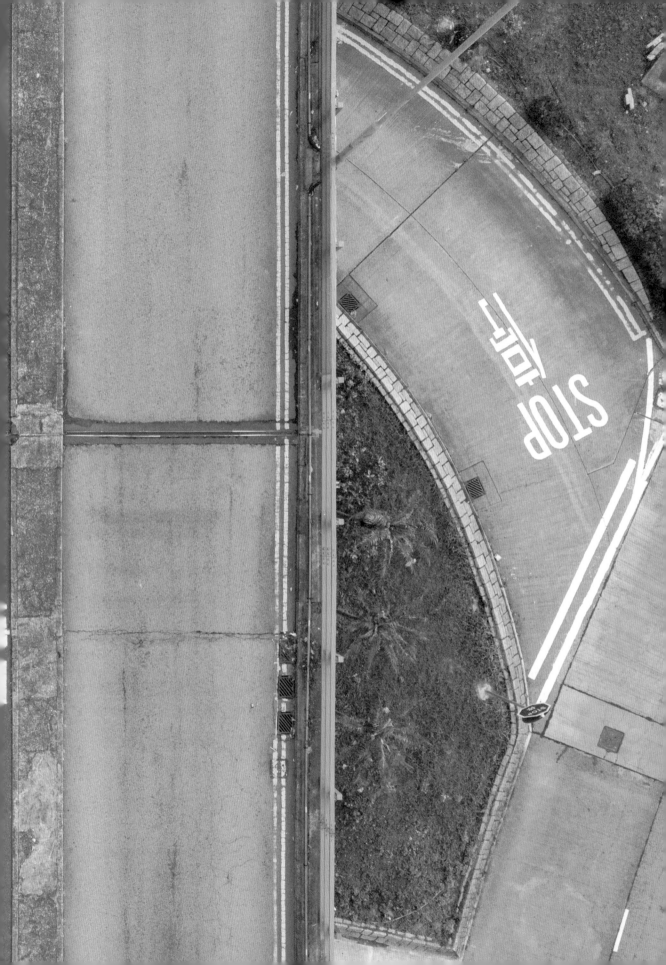

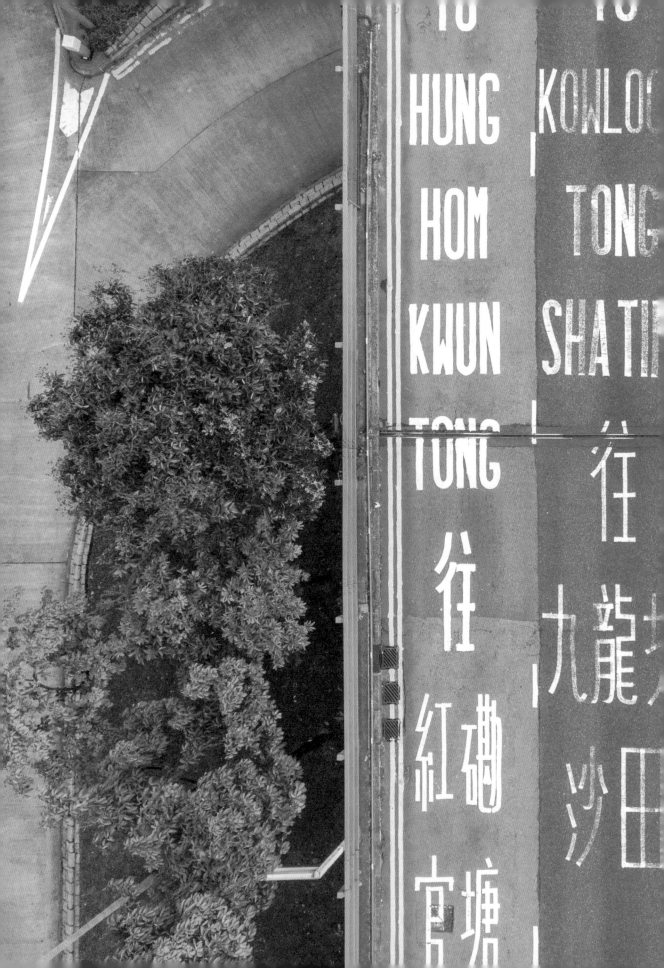

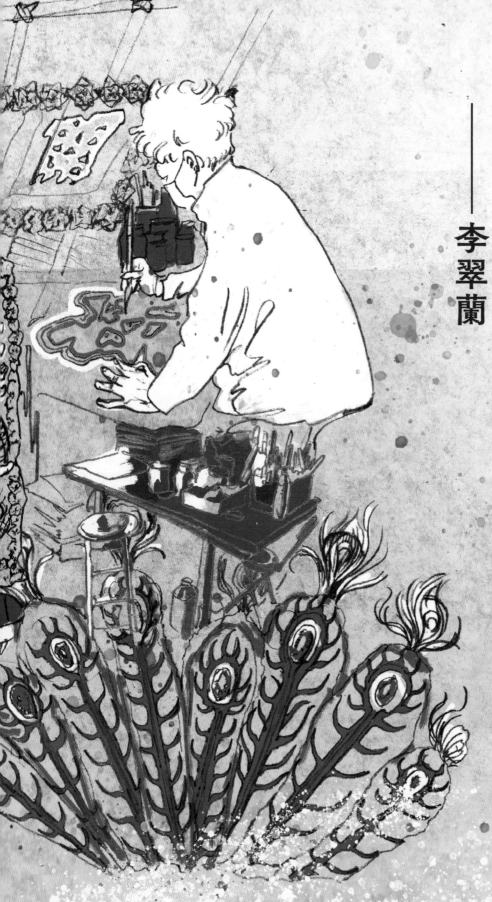

花牌字

—— 李翠蘭

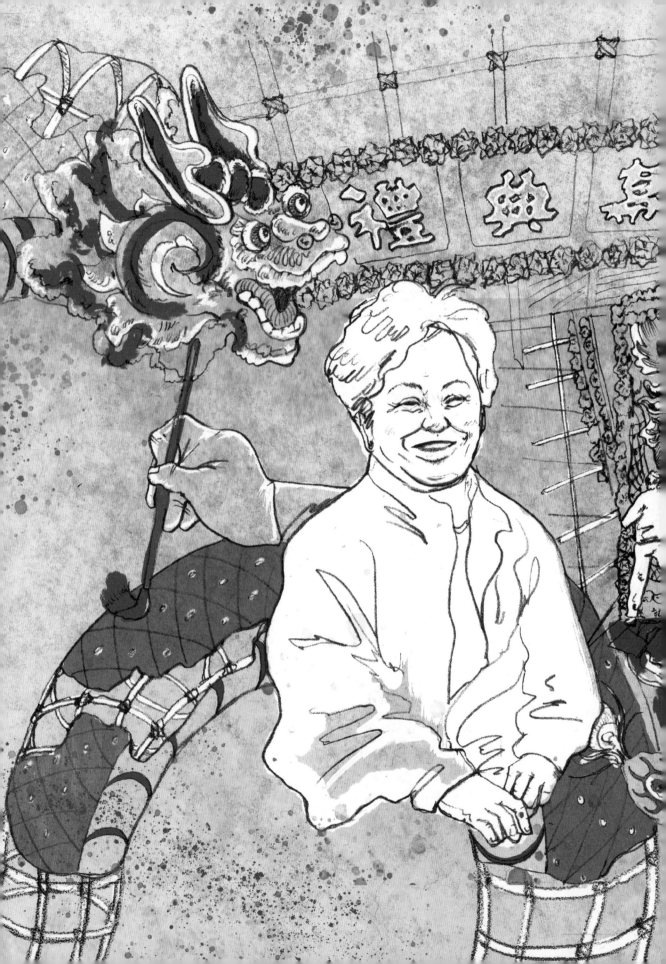

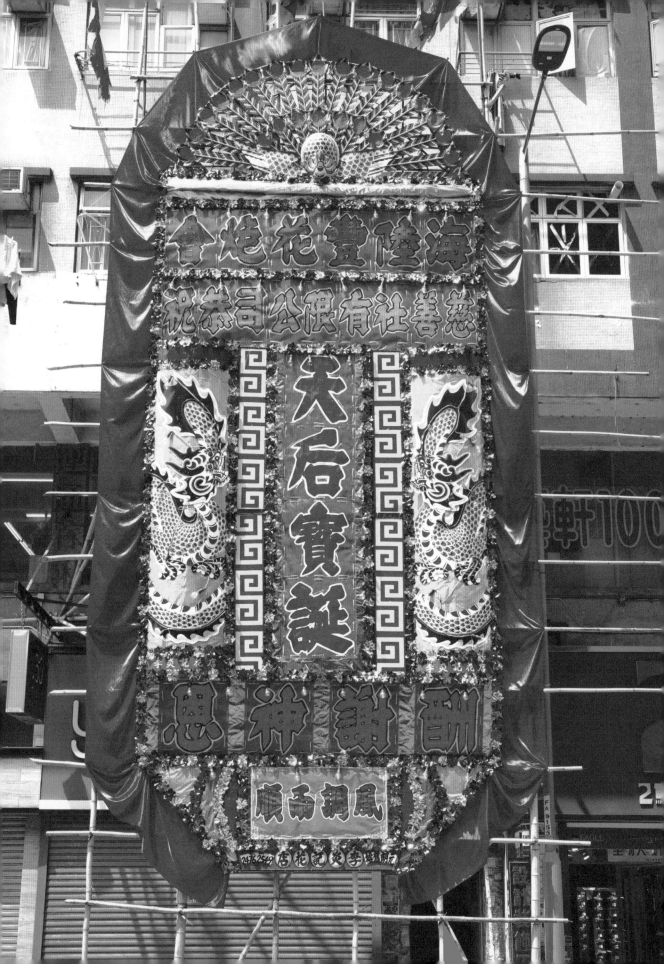

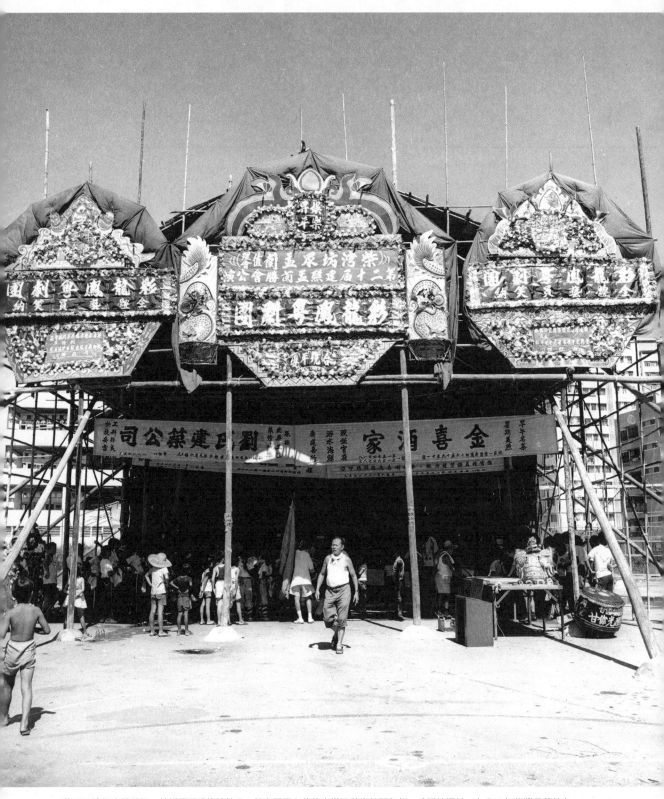

昔日不論是店舖開張、結婚擺酒或傳統節日，都喜愛用上花牌來增添歡樂熱鬧氣氛。（照片攝於一九八〇年柴灣盂蘭節）

花牌的起源眾說紛紜，有說花牌的造型是仿照昔日宮廷內的華麗裝飾，也有說是從中國牌樓建築演變而來。翻查香港歷史博物館的舊照片，展示出一九〇七年位於皇后大道西搭建的一座牌樓，牌樓由底座至塔尖達四至五層，比起當時一般兩層高的戰前唐樓還要高，可見其建造的龐大。昔日的牌樓主要是臨時搭建來用作大型喜慶節日之用，牌樓張燈結綵以示慶祝。由此可見，從牌樓的功能與美學上推斷，花牌的演變是跟早期的牌樓建造有關也並不為奇。

到了四十年代中，香港結束了長達三年零八個月的日治時期，百廢待興。當經濟漸漸復甦，店舖開張或傳統節日慶典再現，大量花牌出現於街頭巷尾，氣氛熱鬧。

花牌的出現不單帶來熱鬧氣氛，也是歸宗認祖，彰顯團結一致，以共同鞏固宗族精神的過程。當中華人民共和國於一九四九年成立後，香港有關的慶祝活動也變得頻繁，例如大公報報導指出，一群來自十一個不同工會組織如香港海員工會、港九紡織染業職工總會、太古船塢華員職工會、港九內衣職

二二一

這些大型花牌分別懸掛在界限街和青山道交界，並由二樓延伸至頂樓，高達三十多尺。（圖片來源：華僑日報，一九五二年十月十日。）

工總會和港九五金工業總工會等工人成立慶祝國慶節統籌工作聯盟，他們為籌備國慶儀式團結一致，報導更提到工人放工後，特意回到工會進行佈置和參與紮花牌等籌備活動，他們為了趕及國慶節，甚至甘願趕工至深夜兩、三點也在所不辭。（大公報，一九五二年九月二十七日。）

另外，國民黨在香港慶祝雙十節，他們除了懸掛旗幟外，也在多處豎立三、四層樓高的巨型花牌。所以每當踏入十月，各黨派都展示他們的旗幟和花牌，使得街上的佈置蔚為壯觀。現在很難想像當年街上呈現出一排排大型花牌的熱鬧氣氛。

六、七十年代，可算是花牌出現的全盛時期。當中以一九六一年十一月三日英國皇室雅麗珊郡主首次抵港最為鼎盛，港九新界多處在啟德機場迎接。為了隆重其事，港九新界多處也搭建了牌樓和花牌共三十多座，單在港島的軒尼詩道已豎立了五個約二十五尺乘十五尺的大型花牌。在九龍彌敦道也放上十三個不同的大型花牌。在新界元朗、荃灣和西貢等主要公路，也放上了

昔日豎立花牌更是社團或宗親會就職禮的指定動作，這是因為花牌越大，在更遠處也能看見，這不單純能大事廣傳，在傳達意義上也象徵著身份地位。就以一則昔日新聞為例，標題以「花牌王」作報導，當中講

大型花牌。雅麗珊郡主抵港使全城歡騰，熱鬧情況可謂一時無兩。（香港工商日報，一九六一年十一月三日。）

現時一般人都將花牌聯想到跟宗教儀式或傳統節慶有關，因為經常看見花牌出現在傳統節日如盂蘭勝會或太平清醮等。但在六十年代，花牌在城市街道上經常出現，這是因為花牌跟飲食業或婚禮有著唇齒相依的關係。以往中國人的婚宴、壽宴或就職禮等都喜歡在酒樓設宴，昔日香港人著重門面和講究排場，並習慣懸掛花牌助興，並作為增加熱鬧氣氛的宣傳工具之一。當時每逢喜慶節日或結婚擺酒季節，各家酒樓的外牆經常擺放琳琅滿目、七彩繽紛的喜慶花牌，例如李陳聯婚、邱府壽宴、社團春茗或宗親會就職禮等等。所以每當飲食業步入旺季，花牌業亦必隨之暢旺。

六十年代初，英國皇室雅麗珊郡主首次抵港，為了隆重其事，港九新界多處搭建牌樓和花牌共三十多座。（圖片來源：香港工商日報，一九六一年十一月三日。）

述梁氏宗親總會舉行了新會員的就職禮暨聯歡晚會，而會場的牆外懸掛的大型花牌之多、花牌之大，實為罕有。據報導這次就職禮有多達十一個大型花牌，置於正中央的花牌更達四層樓高，有指當時造價達一千元，而左右平均放置各五個約兩層高的大型花牌，每個也要二百多元。這次聯歡晚會，單是花費在花牌製作上已是三千多元，如此排場鋪張，被媒體形容為「好夠威風」。原來該梁氏宗親總會的監事長，正是昔日粵語長片諧星兼大戲丑生梁醒波先生。

花牌對新店開張來說，是最好招徠生意的有效宣傳之一，更是昔日傳統媒體如報紙或收音機以外的最佳選擇。當年位於灣仔鵝頸橋街市的一眾肉檔，為了與寶靈頓道的新肉食公司競爭，一眾肉檔檔主團結起來，合資訂製了一座巨型花牌，並將其豎立在街市入口以平價作為宣傳策略，隨即引來街坊注視，更成為一時佳話。（工商晚報，一九五五年六月二十四日。）花牌經常於酒樓、餐室、食肆、百貨公司的開張誌慶出

現，不足為奇。在青衣長青邨青槐樓的警察派出所後人，不甘後人，於揭幕日當天懸掛著「開幕誌慶」的巨型花牌，難怪當年的媒體也有報導此事。（華僑日報，一九七九年三月十三日。）

當年花牌的需求與日俱增，而花牌引致著火的新聞亦屢有發生。此外，在懸掛花牌時，也有造成意外，有工人嚴重受傷及身故。例如皇后大道中的某酒家，兩名工人攀爬至二樓懸掛花牌時，其中一人不幸與花牌一起墜下跌傷頭部，送院後證實不治。（工商晚報，一九五八年六月十日。）油麻地上海街一家新開張的臘味店，開張期間燃放炮竹，誰知炮竹的火焰燒著了花牌，瞬間把門前樓高三層的巨型花牌焚毀了，幸好沒有造成人命傷亡。（香港工商日報，一九五三年一月八日。）

五十、六十年代，大量難民湧入香港，使香港人口激增至三百萬人，當時的一般市民都是窮苦大眾，為口奔馳，大量勞動人口有利推動香港發展成輕工業城市，例如紡織業和塑膠業。在六十年代初至七十年代出現

這則新聞以「花牌王」作標題報導。某酒家外牆懸掛多個大型花牌，花牌之大更稱為「花牌王」。原來該大型花牌是與昔日粵語長片諧星梁醒波先生有關。（工商晚報，一九六三年五月二十五日。）

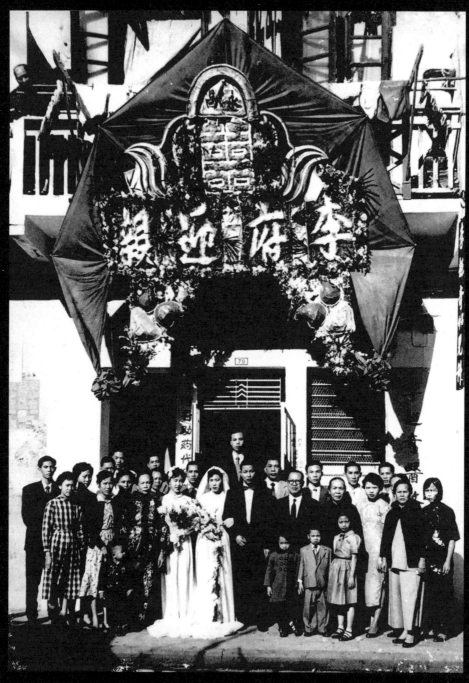

昔日的婚禮喜慶最講究歡樂氣氛，相中雖然進行西式婚禮，但仍在家門前擺放花牌以表祝賀。

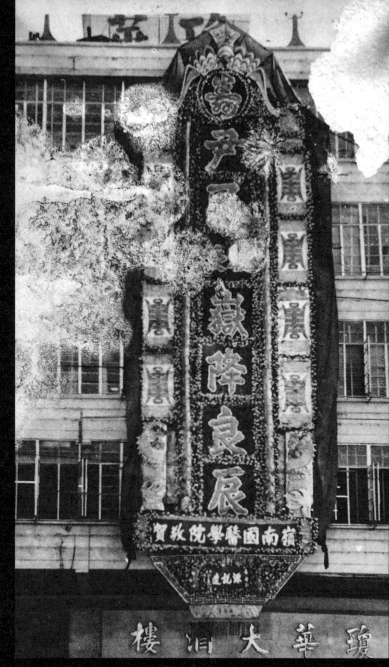

昔日除了婚宴外，壽宴和就職禮都喜歡在酒樓設宴，更有習慣懸掛大型花牌助興。

了一系列有關花牌行業的報導，在華僑日報的「工人世界」中，有詳盡介紹紮花牌行業及其入行要求。據報全港的花店有一百家之多，當時的花店除了經營鮮花零售生意外，也同時承造社團及私人委托的各種花牌、花籃和花圈等業務。（華僑日報，一九六七年九月二十八日。）

據報在六十年代初，從事有關花的行業約有二千多人，他們稱為「花草工人」，包括四大類：第一是為富戶工作的花王、第二是種植花草的花匠、第三是送鮮花上門的花仔、第四是擺在各橫街窄巷或空曠地方的專營花籃、花牌、花圈檔的工友。這些從事花牌工作的工友及師傅，每月工資大約三、四百元，散工日薪約八至九元，學徒月薪由一百二十元起，而當時的僱主會提供膳食。有趣的是，從事這行業有這樣的行規，就是師傅每天可以有兩元的茶資，而學徒則有一元。（華僑日報，一九六○年三月十一日。）

在六十年代，大型花牌常用各種鮮花、絨線草和竹片製作而成。當年每個大型花牌

價格約八十至一百元，而普通喜慶婚宴的細花牌則約二十至三十元。一般大型花牌可高達二十尺闊八、九尺，普通花牌約高八、九尺闊五尺左右，花牌形狀多為半月形或長方半圓形。在六十年代末，大部份花牌已改用紙花來代替鮮花，並喜愛在花牌的四周圍上電燈作裝飾，每當晚上宴會時，有燈光照射的花牌，更顯亮麗。（華僑日報，一九六七年九月十三日。）

每一行都有淡旺季節，昔日花牌行業的淡季是由每年三月至七月，因為這段期間一般很少重要節日和喜慶宴會，所以花牌行業會因著飲食生意走下坡而生意淡薄，有一些花牌工人甚至要轉行做小販以維持生計。但由八月開始至下半年，則有較多節慶宴會，例如七巧節、盂蘭勝會、學校畢業禮、聯歡會、謝師宴、中秋節、社團會慶、就職禮及結婚喜宴等，從事花牌紮作的工人的收入也會水漲船高。（華僑日報，一九六七年七月二十七日。）

花牌紮作是一項專門手藝，可謂易學難精。初入行時，必須跟師傅學習，沒有三、

四年時間，是無法成為熟手師傅的。一個熟練的花牌師傅，除了懂得製作花牌外，也要懂得各種大小字型，以配合不同場合和活動的需要。據報經營昔日花牌生意，必須具備以下幾種條件：「一，曉得紮作大小花牌，還要有人負責懸掛到僱主所指定的地方；二，曉得各習俗類型的花籃和花圈；三，藝術的堆砌，花式的配合，特別要對凶喜二事割分清楚；四，大小字體的書寫；五，輓聯的製作；六，花卉的整理與收集；七，有人送貨收貨；八，與搭棚工人取得聯絡。」（華僑日報，一九六七年十月一日。）此報導總結了從事花牌行業的人，是多才多藝、文武兼備的工匠。

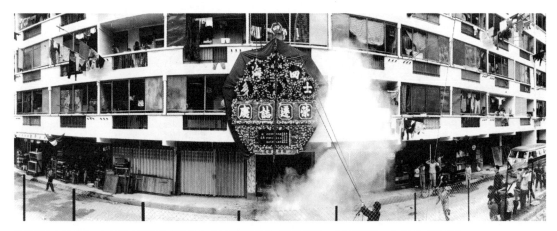

昔日花牌十分普及，不限於在遍遠的新界地方或中國傳統節日才可以看到。（照片攝於一九六五年彩虹邨）

無師自通的李錦炎師傅

現時香港花牌行業的狀況已大不如前，在城市中更難找到花牌。現在就只有在新界的鄉村地方或傳統節慶，才能見到它的蹤影。在花牌行業中，以李炎記花牌的字型最為突出，因為其花牌仍然堅持以手寫字為主。為了認識更多李炎記花牌字的由來與製作，我們特意聯絡了李炎記花牌話事人李翠蘭，並登門拜訪她的花牌製作工場，以更深入了解花牌的製作過程。

約訪當天，走出元朗站後隨即轉進旁邊的一條小村落，按指示繞過幾間鄉村平房後，便從遠處的幾棵老榕樹間看見了李炎記花店的名字，高高的寫在兩層高的平房外牆上，原來這裡就是李炎記花牌的製作工場。

走進工場，迎面而來的是已半退休的李翠蘭，她就是人稱「蘭姐」的李炎記花店話事人。蘭姐為人爽朗好客有主見，一手撐起從老爸年代開業的李炎記花店。

對於她如何從事花牌行業，一切由她的爸爸說起。蘭姐的爸爸李錦炎師傅在廣州出世，早年在廣州從事飲食行業，「我爸爸是做酒樓大廚，揸鑊鏟的。」後因國共內戰，

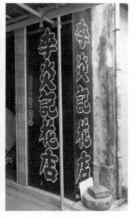

李炎記花店經營花牌生意六十多年，是行內數一數二仍堅持手寫花牌字傳統。

李錦炎師傅從廣州走來香港投靠元朗的一位
親戚。當年為了餬口，便走到街上做小販，
並曾賣提子汁。

蘭姐憶述爸爸早期並不是從事花牌行
業，但一個偶然的機會，他的朋友邀請他試
做一個花牌，李錦炎師傅從玩票性質接受邀
請，誰料首次製作花牌，已經過得自己又過
得人；之後一傳十，跟著花牌的訂單便接踵
而來。「五十年代的香港，我爸爸初期要做
幾份工作才能維持生計，你知以前的生活十
分艱苦，那裡有工作機會，就會去嘗試做。
當爸爸試過製作第一個花牌後，很快又接到
他是靠觀察，人家怎樣做他就跟著試做，
訂單要求做花牌，就這樣便開始了他的花牌
事業。說到做花牌，我爸爸是無師自通的，
我爸爸從來沒有正式學過做花牌，所以我
覺得爸爸很有藝術天份。」

在製作工場的牆上，仍然可以見到她
爸爸當年所繪畫的「元朗街坊十年」、「嘉
麗華酒樓」的珍貴花牌手稿，「這是我爸
爸在七十年代畫的手稿，這些手稿是給客
人看的，他還有一幅手稿是更靚的，只可

惜不知放到哪裡。你看，爸爸的手稿畫得
十分精細，尤其那個鳳頂，好犀利。他還
有一張手稿連麟片都仔細地畫出來的。以
前，每當爸爸自己一個人畫畫時，我都會
好奇地走到他身旁，觀察他是怎樣繪畫和
寫書法。」或許這種長時間的觀察，已將
花牌的製作過程和工藝美學潛移默化地打
進了李翠蘭的腦海裡，並成為她生活的一
部份。

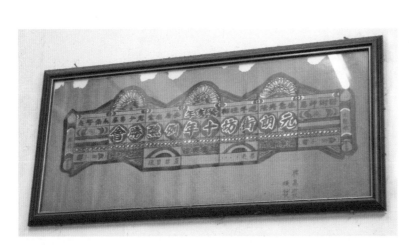

李炎記花店仍然保留了蘭姐爸爸李錦炎師傅的手繪花牌草圖，其畫工極其細緻。

花牌行業的辛酸史

蘭姐強調自己在香港出世，是百分百的香港人，她經歷了六七年的社會運動，當時的社會情況影響了花牌生意。事件完結後，經濟漸漸復甦，市民生活很快回復正常，嫁娶喜宴也漸多，再次帶動了花牌生意，

「七十年代初開始，社會穩定，經濟好轉，漸漸多了人來做花牌，通常來找我們做的都是一些喜宴的花牌。這段期間，喜慶事都愛鋪張，當時滿街都是花牌，例如太平清醮，整條馬路都擺放了幾十個。我們的花牌生意多在新界區，花牌多用作村長就職禮、圍村喜慶和太平清醮等，例如劉皇發成為鄉事局主席，我們當時也幫他做花牌。」對於為什麼傳統節日或喜慶宴會那麼喜愛懸掛花牌？

「如果有個花牌，人家一看便知道你在做太平清醮。總之要大鑼大鼓地讓人家知道，這是中國傳統節慶，是一種傳遞好意頭的表達方式。如果你在設宴，請了親朋戚友來，若沒有花牌，氣氛總是沒有那麼熱鬧的。」

隨著七十年代香港經濟開始起飛，也帶動了李炎記花店的生意。當時李炎記花店是以家庭式經營，蘭姐六兄弟姊妹自小便一起

隨著社會逐漸走出陰霾，當年政府以「香港節」之名推出全民喜慶大型活動，這當然不少得要豎立大型花牌助興。

幫爸爸打理日常事務。說起往事，蘭姐回想小時候的一段小插曲，「我當時年紀還小，對做花牌還是什麼也不懂，記得有一次要跟爸爸去做花牌，連媽媽也要去。那次我們要到大埔火車站附近做花牌，因交通不便且路途遙遠，所以租了車，並將一切所需物品和工具帶過去，由於當年的馬路比較寬闊，大家都知了，我們不知不覺間做到夜深，大人也沒有那麼多，我們一家人就索性在馬路旁邊睡，就這樣我們就過了一整個晚上。」

對於花牌的一切事情，蘭姐都瞭如指掌，說到現時的花牌大小，她說通常高約三十尺，即約三層樓高。據蘭姐所講，以前的花牌比現在的更大更高，可高達四、五樓之高，「當我看回以前的照片，先知道以前的花牌工人要爬到四、五層樓高工作，看見都覺得驚險。最困難就是師傅要一邊上竹棚一邊掛花牌，因為每一件花牌的組件都十分之重。當用腳踐著竹枝，同時雙手又要顧及裝嵌花牌組件，真是少些氣力都做不來。」

此外，花牌工作最困難的是遇著打風，

蘭姐表明最怕打風，一打風蘭姐就不能好好入睡，「好擔心！如果花牌塌下來阻街，警察就會打電話來。真是無情講！有時當花牌剛掛上去，突然遇著打大風，花牌塌下就要立即出去清理和收拾，不可以阻擋馬路。」

慶幸七、八月打風季節多數是行業的淡季，加上李炎記的花牌設計，大部份是向橫而不是向高空發展，「花牌越高越危險，有些新界地方，好似八鄉橫台山一帶的村落，那裡的山風十分厲害，所以花牌不可以搭得太高，會更加危險的。」過去花牌的大小會因著建築物的轉變而有所改變。以前的樓宇設計比較矮，例如唐樓都是六、七層高，花牌多數呈垂直形態。但現在新建的樓宇不斷向高空發展，花牌便趨向橫向設計。正如蘭姐所說的，花牌越高會越危險。現在的盂蘭勝會，一排擺放了數十個花牌，十分壯觀。

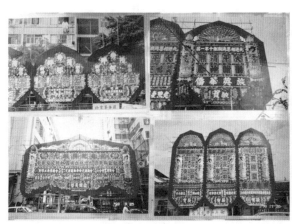
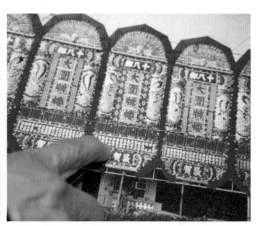

蘭姐展示出過去李炎記的不同類型花牌。

棉花字

原來以往花牌上的字不是用人手書寫，而是用棉花來堆砌出來的。這些舊式的花牌造字方法，今天實在很難再見到。據蘭姐說，花牌用上棉花字，在五十年代是十分流行的。因為棉花予人富有彈性和鬆軟的感覺，用棉花來砌字，可使平面的字型呈現厚度及富立體感。

說到製作棉花字，蘭姐感觸良多，「寫花牌並不困難，用棉花將一個字砌出來先至難。以前有些花牌字好像整個人那麼大。我記得爸爸當時會直接用棉花砌成一個字。他不需要起稿，會直接用棉花砌每一筆每一劃。以前花牌的底部並不是一張紙而是植物，我們叫它做萎，是一條很長的橫枝，橫枝表面有毛，現在不會見到這種植物了，橫枝的毛有助鈎著棉花。」就這樣一層又一層的棉花才能堆砌成一個字，為了穩固的棉花底部使更字的外形，必須插入竹以加強棉花底部使更穩固，然後再鋪多一層棉花在上面，噴上顏料，最後鋪上一層玻璃膠紙封著整個棉花字，以防雨水造成損壞。

這就是舊式花牌字的做法。據蘭姐說，

要鋪一套大型棉花字，因為只得一層棉花會令字型表面不夠平滑，會有凹凸不平的效果。所以要再鋪多一層新的棉花，才能做到最表面一層光鮮平滑。」蘭姐說，以前的棉花是一幅一幅買的，會用上做棉被的棉花，這些棉花的質地特別好，只要噴上顏料，色素立即滲入棉花中。「現在的棉花根本做不到，我們試過買藥棉來試做，但那些藥棉加了尼龍，根本吸收不到水份，剛剛噴上的顏料，不消一會便會從棉花中流出來，根本無法上顏色。」

一樣大的棉花字的時候，久不久師傅就要退後幾步望一望，才能確保筆劃是否筆直及比例是否平衡。「如果要砌一套大型棉花字，成一幅圖畫來做，所以當要砌一個跟人身高花字，蘭姐形容好像砌積木一樣，要將字當造字方法，今天實在很難再見到。這些舊式的花牌劃起稿下砌字，實在得靠師傅的經驗。砌棉舊式的棉花字，做起來十分困難，在沒有筆

說到上色一環，下一個步驟就是要為雪白的棉花字上色。傳統習俗上多用鮮紅色，噴上紅色要分幾次做，不可能在一日內完成。這是因為要讓顏料完全覆蓋並滲入棉花

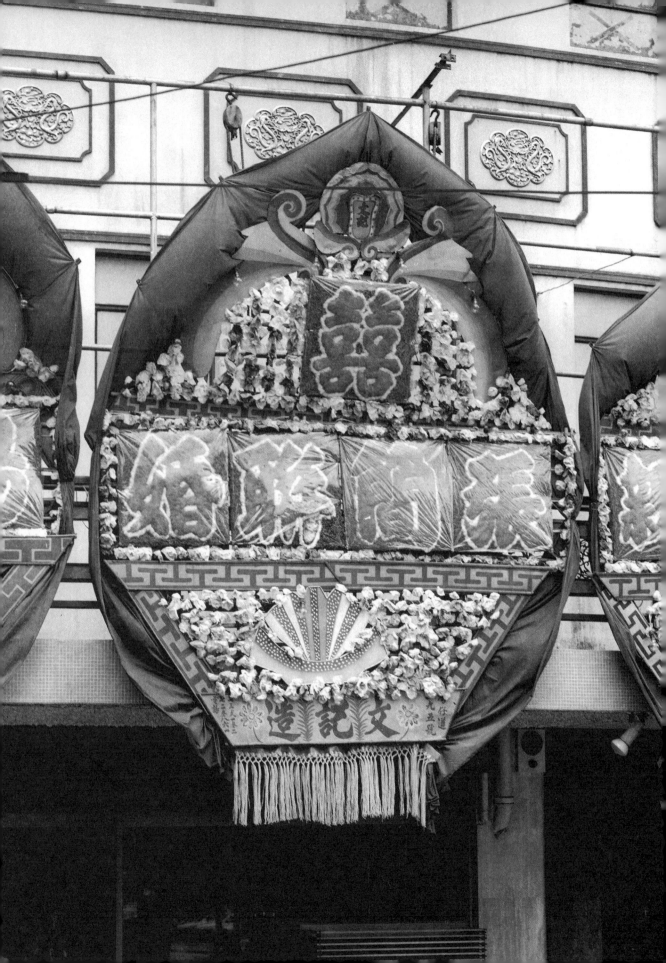

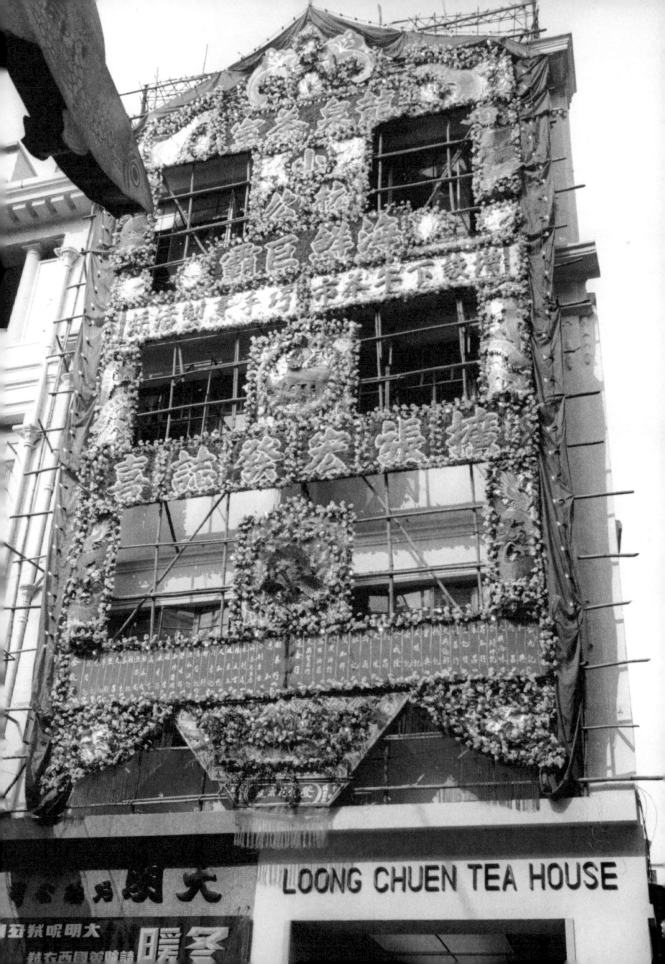

LOONG CHUEN TEA HOUSE

內，待乾後，再進行多次上色程序，以提升顏色鮮艷度和濃度。上完色後，要為棉花字綑邊，以強化字型輪廓和立體感。但上色的過程也得看天氣情況，如遇上潮濕天，上了兩日的顏料仍未能完全乾透，那唯有開風扇加快吹乾。「以前做棉花字真的好慘！」蘭姐一面愁容，「噴上顏料後，要待多餘顏料在滲滿棉花後流乾，待乾之後，更要將裡面的棉花逐個鬆開，又要再一次等乾。如遇上落雨天更慘，要搬入工場內做，噴上的顏料會令工場周圍污糟邋遢，加上顏料好嗆鼻，在無戴口罩的情況下，實在令人喘不過氣。」

要做一套花牌上的棉花字，既繁複又麻煩，需要涉及很多工序和花費大量時間。而最重要的，是所需材料的質量亦已大不如前。在各種不利的因素下，再沒有師傅願意做這種棉花字了，這樣亦導致這種工藝慢慢地消失。

雖然棉花字有浮雕的視覺效果，但由於棉花字工序繁複，且花大量時間製作，故棉花字工藝現已銷聲匿跡了。

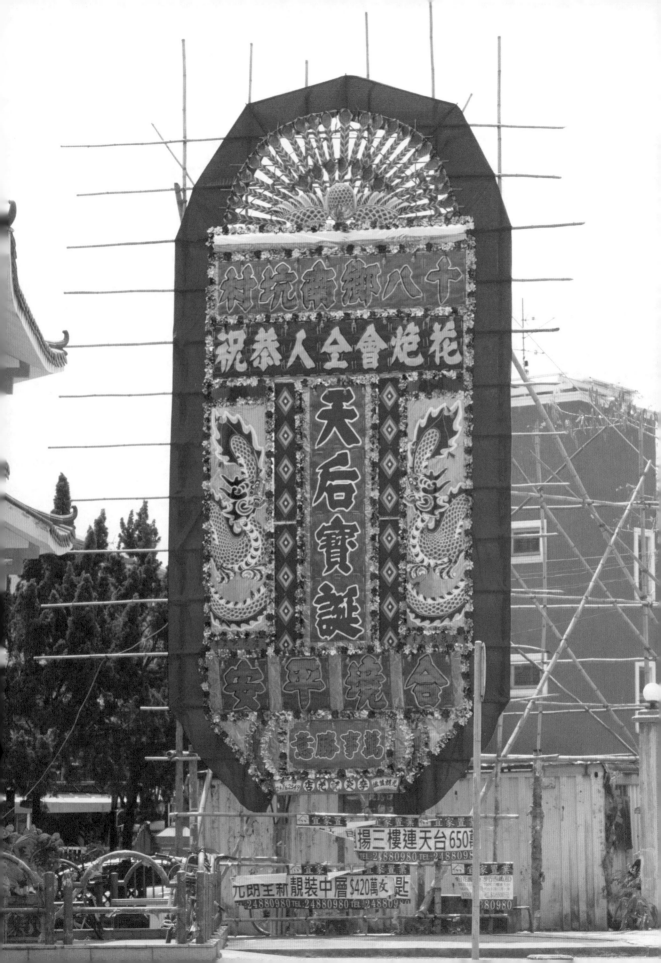

字是花牌的靈魂

製作花牌的過程中，除了紮作等工藝部份外，花牌字被視為花牌中的靈魂，能傳遞重要訊息。不論是就職禮、盂蘭勝會、傳統節慶和喜慶宴會等，花牌必須清楚表達主辦單位的活動標題及賀詞，例如風調雨順、國泰民安等祝福語句。現時李炎記花牌字仍然堅持用人手寫的傳統習慣，這更顯得李炎記花牌的與別不同。

現時李炎記的花牌字由蘭姐一手包辦，書寫的筆劃剛勁有力，予人粗獷豪邁的感覺；字型有條不紊，可讀性高，讓人看上去一目了然。蘭姐形容自己寫字好大力，隔了多張紙也留有她的筆痕。有客人初看了蘭姐的花牌字，還以為是男人寫的，但當來到工場，才知道是女人寫的。問到這是從什麼字型發展出來，蘭姐也不知道，她只是從小模仿爸爸的書寫方法，「我想是爸爸練寫書法時自創發展出來的。」

從訪問中得悉，蘭姐的爸爸從未讀過美術相關課程，只在廣州讀過四年「卜卜齋」。蘭姐認為他爸爸可能曾經學過一些簡單的紮作技巧，但更多是靠在旁觀察學習得來的。

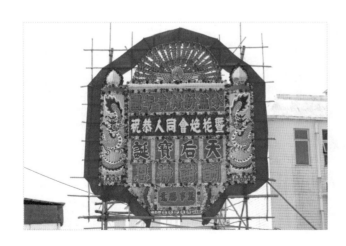

因為在那個年代上學是極不容易的事，大多數人都是邊做邊學。但對於爸爸的書法，蘭姐予以肯定，「我爸爸寫字好靚，他雖然只讀過四年書，但他能寫得一手好的毛筆字。我爸爸以前會買練字簿來練習寫字，我見他寫得很好，不過那一輩人個個寫字都好靚，因為以前每個人都會用毛筆寫字。以前有『見字如見人』，如你寫字靚，受聘的機會也大一些。因為字靚，予人的感覺也較齊整，應該會比較能幹。」

蘭姐形容爸爸為人開明，不會鬧人。

「我爸爸為人十分友善，不論大人或小朋友，他都愛與他們傾談，並不是那種嚴肅的長輩。而我亦因為有爸爸的鼓勵和支持，才可以學到做花牌的工藝。」

蘭姐憶述在她大約七、八歲的時候，便開始觀察爸爸在花牌工場練字，由於住所和工場連在一起，所謂前舖後居，每天食完晚飯，蘭姐的爸爸便會去工場或店舖繼續工作，「晚上，我爸爸會在工場工作，我會好奇地站在他身後看他，例如如何紮鳳頭或練寫大字。」在蘭姐小學畢業之後，便正式幫

手做花牌。最初是蘭姐的家姐主力幫手，當時蘭姐只有十一、二歲，也只是偶爾幫手；直至家姐結婚，蘭姐就唯有頂上。「當時我們都好單純，沒有太多計劃，一讀完小學，就無再繼續讀，一心想出去找工作，後來我爸爸話你出去做，不如在工場幫手，因為工場都需要人手，加上我當時又鍾意畫畫，又鍾意寫字，我以前寫書法都得過獎。就這樣，我答應留下來幫手，直到現在。」

自小蘭姐便要幫爸爸看舖及接聽客人電話，所以她對工場裡的一事一物都瞭如指掌。此外，蘭姐也喜歡看爸爸練字，特別留意爸爸如何起筆，當寫到一些筆劃與筆劃之間的轉折位會如何運筆等，她都一一記在心。「爸爸沒有正式教我如何寫花牌字，我只不過站在旁邊看。以前老一輩人都是這樣偷師的，就是靠看後自己再去試。我最初先在報紙練習寫字，直至寫到滿意為止。」曾經有一次蘭姐的爸爸剛外出工作，那時有客人來電要求訂製一個放在門前的小型花牌，那時由於她爸爸外出久久仍未回來，蘭姐就迫不得已親身上演了「代父從軍」的故事，

第一次嘗試寫花牌字。後來她爸爸對她第一次寫的花牌字予以肯定，更放心將寫花牌字交給蘭姐做，這對蘭姐來說是打了一支強心針，讓她往後能更專注寫花牌字。蘭姐認為如果一個花牌沒有手寫字，花牌的整體感覺就差距甚遠。「你有個師傅專注寫字，花牌掛出去是很不同的。」她認為手寫字帶有力量。蘭姐說，很多街坊只要離遠看到花牌字，就可認出這是出自李炎記的花牌。

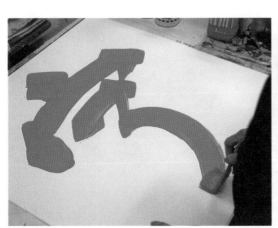
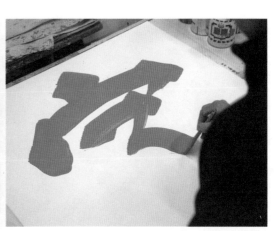

一四二

李炎記花牌字的獨特性，不只是它仍然保留了傳統以人手寫，更是它所寫的字並不是用毛筆寫，而是用油掃寫，就是在五金舖可以買到的一般油漆掃。當看見蘭姐示範寫字時，她只徐徐掃上幾筆，花牌字就自然地變得工整和有生氣，整個過程看似十分簡單，但如何掌握油掃的筆勢和如何拿捏收放自如，要掌握和模仿她的字型，那怕要用上廿多年的時間，才可以做到。「用油掃寫花牌字時，筆劃可以保持同一粗幼度，但同一套字，例如『恭賀新禧』，必須一氣呵成寫出來，否則逐個字分不同時段寫，每一個字就會變得一肥一瘦，這樣就不好看了。」

為了記錄寫花牌字的過程，蘭姐毫不吝嗇地示範了如何寫花牌字。蘭姐先拿了一張白硬咭紙，大小約二十八厘米乘二十九厘米，然後走到工作枱上，拿了一把五號闊的油掃，就是她經常使用的油掃尺寸，當蘭姐拿起油掃，蘸上顏料，在不用起稿下，便揮「掃」開展她的第一筆。跟寫書法不同，蘭姐每落一筆都是反筆的，就是向左右或上下來回數次，此動作用以決定最終筆劃

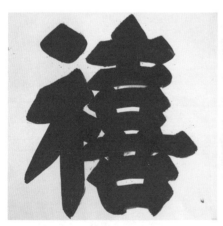

蘭姐表示，如果筆劃的粗幼有所出入，可在字型網邊的過程中作修正。因為花牌字必須進行網邊才能使字型更清晰，也可使整個字型更立體。蘭姐會用毛筆和平頭畫筆沿著花牌字的外邊再加上一條外框線，網邊的毛筆闊度由小號到中號，平頭畫筆由八號至十四號等作選擇，花牌字的網邊線必須要圓滑才好看，當用細毛筆勾外框線時，也要特別小心，不然整個字型要重寫。畫外框線也有技巧，蘭姐會用「吊筆」，就是將握筆位置向上移至筆端，握筆力度悄悄鬆弛，這可能令筆尖有更大移動空間來處理轉折位。因為處理幼線框時，轉折位必須圓潤明快，粗幼線條亦必須保持均勻。「用細小毛筆落筆時，可以靈活轉動，因為油性漆油很快乾，所以要快而準，否則筆尖乾了便不能做出圓潤的外框線。」

的粗度，所以當蘭姐落筆時，一方面要控制筆勢，思考字的結構和筆劃之間的比例，另一方面則要調節筆劃的粗幼度，例如這個「禧」字的結構，左邊部首「礻」的筆劃較少，而右邊「喜」的筆劃則較多，蘭姐要做整個字的視覺平衡，所以蘭姐將「礻」的筆劃刻意加粗，來平衡右邊多筆劃所帶來的重量感。整個過程是邊寫邊決定，要做到我手寫我心，手心合一的境界。眼見蘭姐慢慢加粗筆劃，她平穩控制油掃的手勢十分熟練，是多年來經驗累積的成果。

此外，李炎記花牌字的特色是起筆和收筆均呈方形，也叫方頭，這種筆劃的特點跟西方字體 Gothic letter 有著異曲同工之妙。這種效果是因為平頭掃所致，就正如我們用寬平的鋼筆來寫西洋書法一樣；當油掃落筆的一剎那，平頭且方形頭的筆劃末端便形成。蘭姐稱這狀態叫「韌筆」，就是將油掃向下輕輕壓一下，書法稱為「頓筆」，就是將筆頭壓下作短暫停頓，這可使筆劃末端齊整，好讓整個字型呈重量感，更顯有力。蘭姐花牌字的「韌筆」多使用在起筆、收筆、點和轉折處。至於花牌字的結構，筆劃之間的空間較緊密，橫劃較粗，豎劃則幼，整個字型感覺較粗豪穩重，但不失可讀性高的需要。

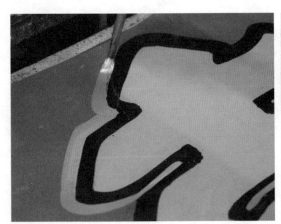

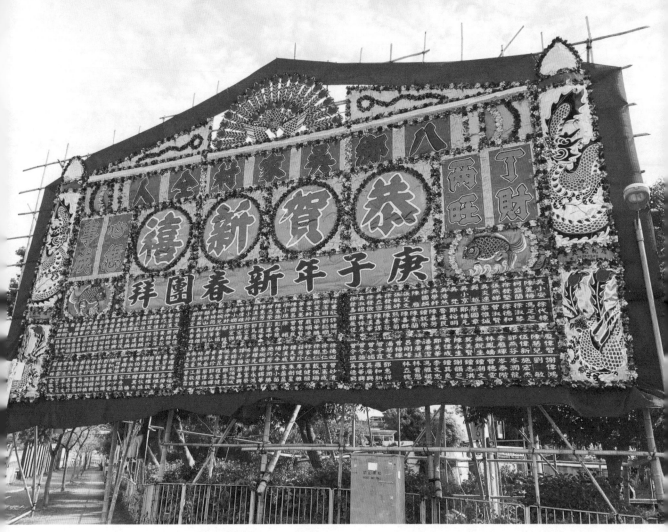

花牌的祝賀語必須合宜及莊重，其內容排列和格式必須長幼有序。

在蘭姐的製作工場中，有很多由蘭姐所繪畫的花牌草圖，這些草圖有助與客人加強溝通並確認賀詞內容。

論資排輩

要做到有效的宣傳，花牌中出現的文字必須與該活動有關，使得一看便知道當中的信息。所以花牌會因著特定的活動類型如盂蘭勝會、村長就職禮或結婚等，而用上特定的文字。譬如喜慶宴會，花牌會寫上祝福語如大展鴻圖、百年好合、永結同心等。以往客人都十分放心交給蘭姐處理，「這些祝福用語都是由傳統流傳下來的，以前老一輩的客人好少理，總之我們做了出來，他們看過沒問題，就可以出。現在後生一輩的要求不同了，沒有跟傳統寫法，有時甚至會長幼不分。因為花牌裡的文字排序是論資排輩，不能不清楚的。如果要承傳花牌的歷史文化，應該要承傳當中的文字和意義，這些傳統是不可以錯的。」

對於花牌當中的祝福語和論資排輩的人名，蘭姐十分看重，亦不容許自己有任何出錯，所以蘭姐要特別小心處理。「我們出花牌之前，一定要核對所有文字和人名排序，如果發現有寫錯字或者是客人給了錯誤的資料，都要立刻更改，尤其是人名，錯了別人的姓氏是萬萬不可以發生。尤其是白事，論

資排輩更要清楚。長幼有序地排列，是對傳統文化的尊重。」所以，花牌不單是涉及傳統工藝文化，也涉及中國傳統的價值觀念，就是以長幼之分來排名，而並不是想表現出「倚老賣老」或「食鹽多過你食米」的姿態。所以蘭姐不單要確保人名不可以寫錯，也要為花牌中的文字把關。

就以就職禮花牌為例，根據蘭姐所述，論資排輩是從花牌正中間開始排列，所以中間的人名是最重要和最高輩份的，例如中間第一副主席是排在主席的右邊，第二副主席就排左邊，如有第三、四、五、六副主席，則以內到外的排列方式，右左右左對著排列。這種排列方式源自蘭姐的爸爸開始，一直沿用至今，「我們一直跟著當年我爸爸的排位方法，客戶都很放心，知道我們是跟著傳統去做。」

3.8 花牌組件名稱

一個大型花牌是由不同的組件裝嵌而成，而每一個組件亦有它的專有名詞或行內術語，以下是各主要組件名稱：

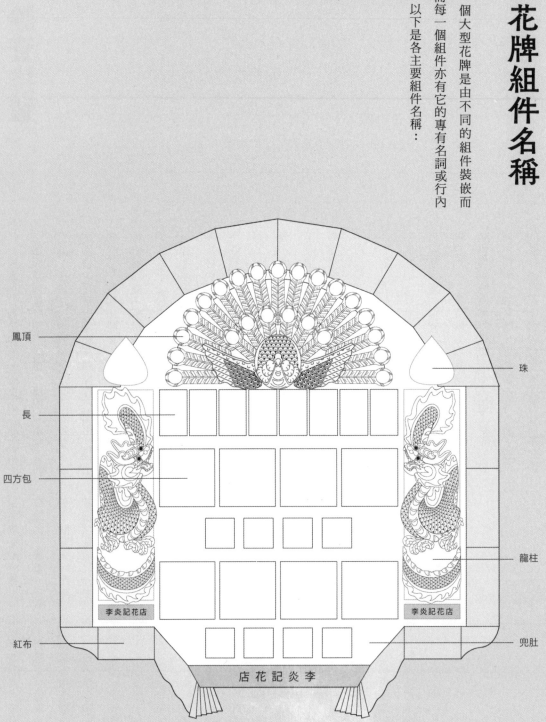

鳳頂

珠

長

四方包

龍柱

紅布

兜肚

李炎記花店

李炎記花店

店 花 記 炎 李

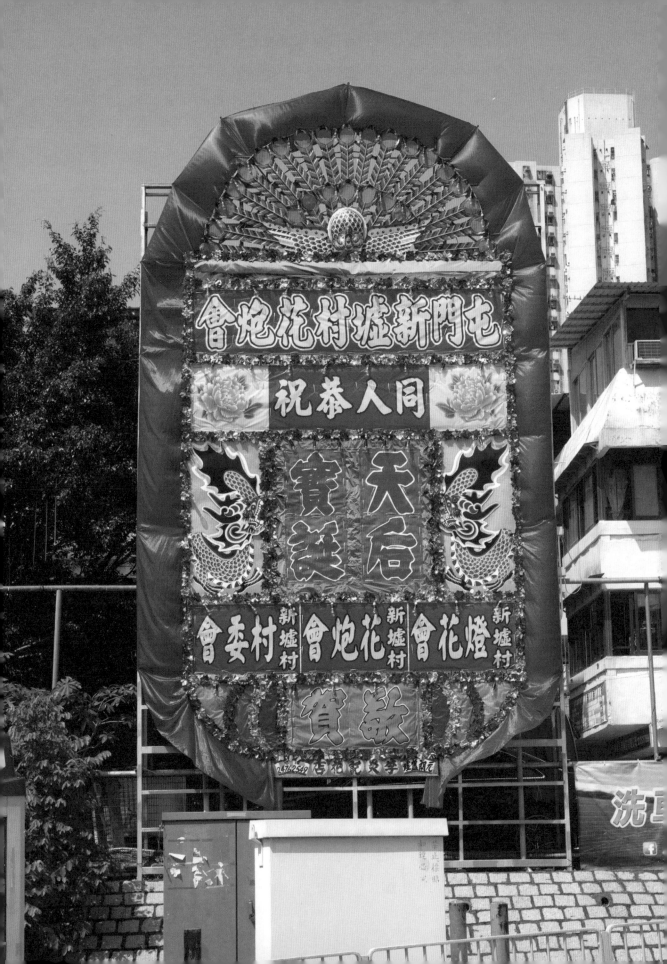

3.9 花牌內容排列類型

花牌的大小會應花牌的內容多少而有所變化，而內容的多少也反映出什麼場合或喜慶節日。花牌越大，排場越大，排列的內容也越複雜，例如新界鄉村的恭賀新禧花牌中，除上款展示出祝福賀詞外，下款也論資排輩列出一眾贊助者的名字。以下是根據我們的觀察，按花牌的內容多少和設計來分類列出不同花牌內容的排列類型。第一排以上顯示出各類型花牌中的不同內容排列安排。

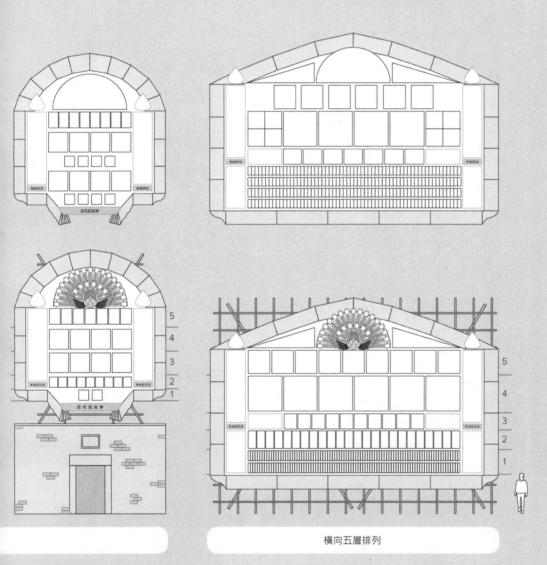

橫向五層排列

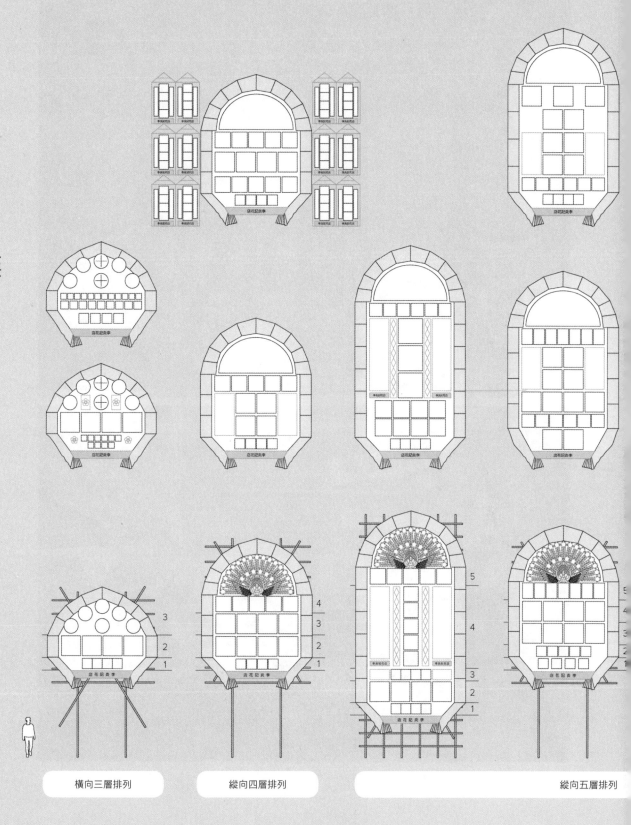

横向三層排列　　　縱向四層排列　　　　　　　縱向五層排列

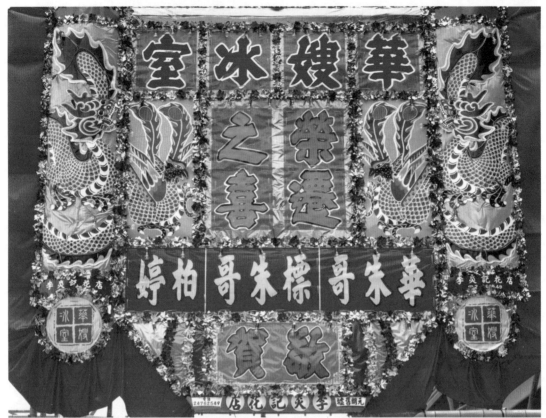

蘭姐一直堅持手寫花牌字，這是因為字是花牌的靈魂。

電腦字不能取替花牌字

綜觀現時大部份的花牌字，已轉用電腦直接輸出，這現況亦不難理解，始終電腦能提供無限的字體或字款選擇，而且在商業社會的競爭下，提供有效率的服務和提供多元的選擇，是市場優勢。加上行業面對人手和資源短缺，電腦的出現，有助提升效率和質素，但長久下去，電腦字是否會取替花牌字？最終會否導致花牌字慢慢消失？對於這些問題，蘭姐堅定的回答，「不會！電腦不可能取代花牌或花牌字。首先，我認為電腦只不過是印刷出一張十分精美的平面花牌設計，跟真正的花牌感覺完全不同，是兩碼子的事。此外，印刷品的顏色也有別，電腦出來的顏色不自然，有時太光澤，有時太沉色暗啞。而且電腦字感覺死板，毫無感情。而手寫字，就算每次寫同一個字都有不同，時粗時幼，感覺人性化。」

蘭姐認為電腦字死板，並不單純出於個人想法，她的客戶也有相同的看法，他們指出電腦字了無生氣，蘭姐初初還疑惑字如何帶出生氣，直至有一次試用電腦字來做花牌，怎料給客人投訴，認為電腦字毫無感情

可言，自此蘭姐便認定，「花牌用手寫字始終較有生氣。」蘭姐以前有一種嗜好，就是十分喜歡觀看廣告裡的標題字，特別是那些寫得很有力很有氣勢的書法。但現在已經沒有再看了，因為現在大部份廣告都用了電腦字。

蘭姐已年事漸高，身體和體力也大不如前，幾年前已逐漸減少工作量，慶幸現在有兩位有心的年輕人加入了李炎記花牌行列，仍然是蘭姐，始終寫花牌並非一、兩年間可以掌握，而是需要花上一段頗長的時間來練習，才可以掌握當中的竅門。現正處於半退休狀態的蘭姐，有時候會出外旅行，不在工場，所以蘭姐會在身體狀況仍許可的情況下，盡力寫多一些，以備不時之需。現在蘭姐的徒弟黎生將蘭姐過往或現在曾寫下的李炎記花牌手寫字數碼化，並重新輸入電腦作為李炎記花牌手寫字的資料庫，待日後有需要時可重用，亦為中國傳統花牌文化作保育之用。

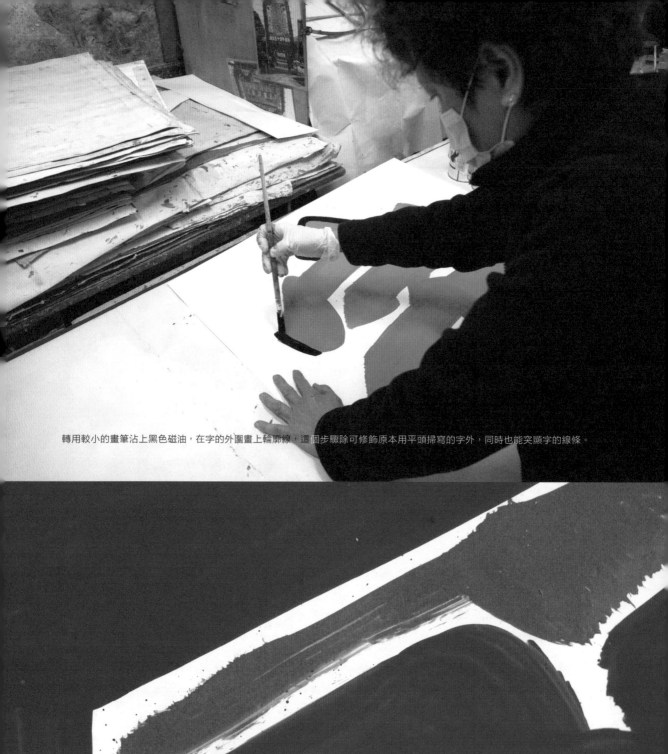

轉用較小的畫筆沾上黑色磁油，在字的外圍畫上輪廓線，這個步驟除可修飾原本用平頭掃寫的字外，同時也能突顯字的線條。

在字的外圍髹上綠色作背景顏色，使花牌字的對比度更高，更搶眼。

在黑線以外再加輪廓線，銀色更容易反光，達至終極的高對比度效果。

花牌字完成後會備用，直到臨近上棚前，會用竹篾固定到花架上。

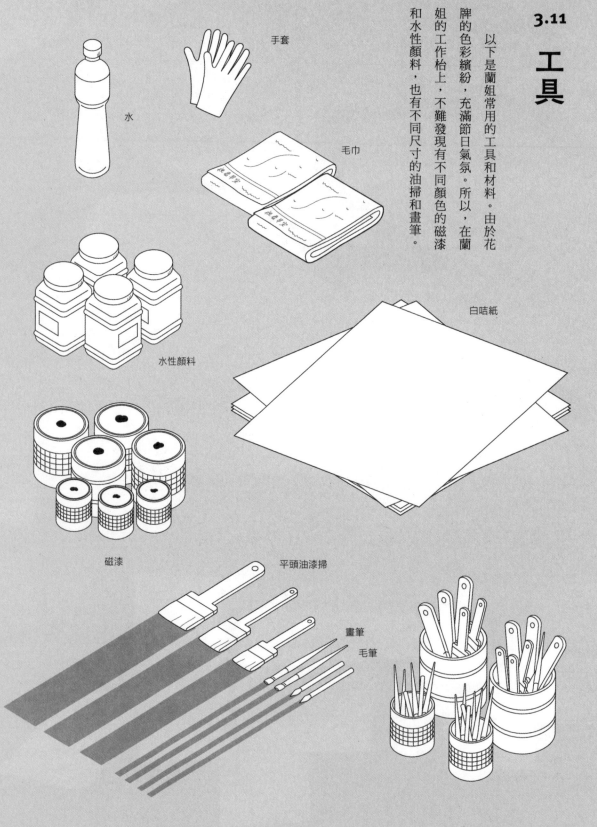

3.11

工具

以下是蘭姐常用的工具和材料。由於花牌的色彩繽紛，充滿節日氣氛。所以，在蘭姐的工作枱上，不難發現有不同顏色的磁漆和水性顏料，也有不同尺寸的油掃和畫筆。

手套

水

毛巾

水性顏料

白咭紙

磁漆

平頭油漆掃

畫筆

毛筆

3.12 花牌起稿步驟

花牌起稿的步驟十分簡單,蘭姐只用一把膠尺和硬幣,就可以將花牌的雛形簡單地畫出來,最後用科學毛筆寫上當中的祝福字句便完成了。花牌的初稿會傳真給客人過目。

科學毛筆　　　　硬幣　　　　原子筆

白紙　　　　　　　膠尺　　　　原子筆

膠尺

硬幣

❶　蘭姐在白紙上先畫上花牌主要骨架。

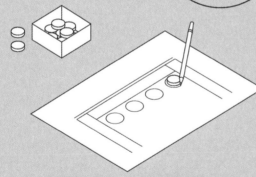

❷　利用硬幣輔助畫出花牌中間的圓形外框。

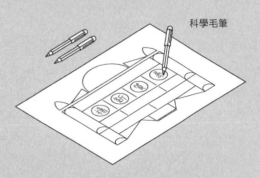

科學毛筆

❸　用不同顏色的科學毛筆寫上祝福字句。

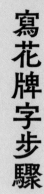

❶ 先稀釋顏料的濃度。

調整沾上油掃
的顏料份量。　　　　　攪勻　　　　　加水

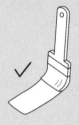

✓ 水份適中，
運筆暢順，
顏色較實。

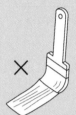

✗ 水份太多，
出現劃痕，
顏色較淺。

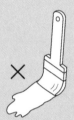

✗ 水份太少，
難運筆。

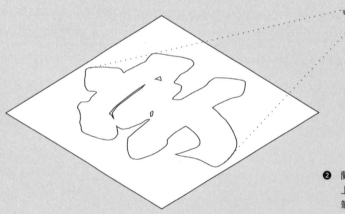

❷ 蘭姐會先了解字的結構及評估咭紙
上可用的空間，從而決定花牌字的
筆劃比例和落筆位置。

中文字由不同部首和筆劃組成，會呈現出不同的字型結構，有
些左右對稱，有些方正平穩，有些上重下輕，有些呈三角形等
等。蘭姐必須了解字型的整體結構來判斷如何書寫花牌字。

❸ 蘭姐所用的筆並不是寫書法用的毛筆，而是一般油掃。油掃雖是尋常物，但憑藉蘭姐的多年經驗，油掃在她手裡，花牌字的橫、豎、撇、捺、鈎、點，會揮灑自如。

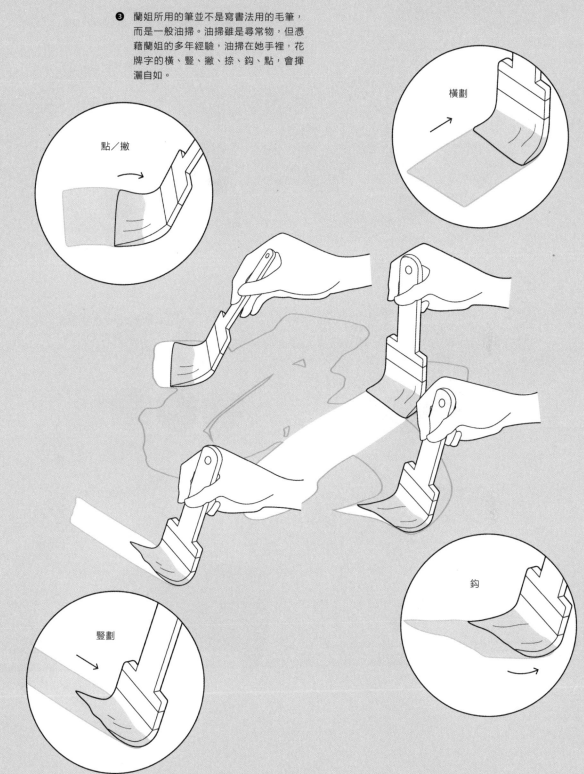

點／撇

橫劃

豎劃

鈎

❺ 待字完全乾透後，蘭姐會髹上背景顏色，這可令花牌字更色繽紛。

❹ 當寫完花牌字後，這只是完成第一層，為了確保整體字型清晰和顏色均勻，蘭姐會髹上第二層油。

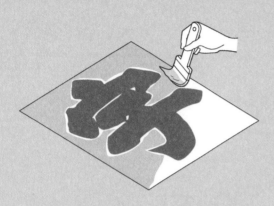

花牌字的背景是用磁漆油髹上，顏色大多是紅色、深綠色和蘋果綠。但髹上背景顏色時，盡可能貼近花牌字的邊緣。

一般花牌字可供選擇的水性顏色有橙、紅、紫和黃等等。

❼ 最後，為了增加字型的立體感，蘭姐會在字的外圍
再加多一層黑色或白色外框線。

❻ 待背景顏色乾透，蘭姐會用毛筆在花牌字的邊緣畫上
黑色或白色外框線以增強清晰度。

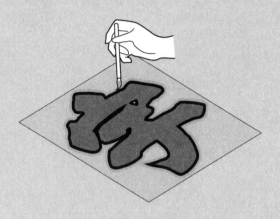

花牌字的第二層外框線
顏色選擇有黑、白兩種。

花牌字的外框線顏色
選擇有黑、白兩種。

結語

隨著城市化和現代化的發展，花牌的社會功能和傳統文化意涵也隨之而改變，昔日常見於酒家食肆外牆的大型花牌，如今已不復見，現在換來的是天天推陳出新的高清電視屏幕或戶外大型電腦打印廣告等新型廣告媒介，加上購物商場林立，許多大型連鎖酒樓也不得不進駐商場，加上年輕一輩對婚宴一切從簡，以上種種原因，都為花牌行業帶來直接的衝擊。所以，若要尋覓花牌的蹤影，那只好到新界地區走一趟，或等待傳統節日慶典，才可一見。

除了以上各種原因令花牌市場逐漸萎縮外，原來還有另一主因的，那就是空間問題。據蘭姐所講，製作花牌是需要極多地方用作儲物，因為花牌是由不同大型組件裝嵌而成，「你看，一個花牌分成不同組件，單是一個小組件已這麼高；在節日完了後，花牌便會拆件分類，並要好好收藏。試想一下，要用多大的地方才足夠收藏它們。」若要收藏這些大型組件，就必須要有偌大的地方，若要在九龍區或香港區租用那麼大的地方，租金會是天文數字。所以，很多花牌行

牌字就有兩、三位。以前僱用師傅要包食包住，算是對花牌工藝的一種尊重。但隨著花

除了空間問題，另一原因便是青黃不接。事實上，從事花牌行業的確辛苦，所謂「好天曬、落雨淋」。要年輕人投入這行業實在不易，更何況要成為花牌師傅。昔日李炎記的工場也有好幾位師傅，單是從事寫花

業寧願跑到新界地方延續他們的生意。

牌行業漸漸式微，師傅也逐漸流失，加上市場萎縮，好多花店都不做花牌生意。現時香港大約只剩下六、七位花牌師傅。

眼見花牌字已趨向使用電腦字，蘭姐也加堅持以手寫字來做李炎記花牌。但蘭姐更顧及到以現時的身體狀況是否可以繼續長時間工作，所以她也保留了過去曾經寫過的李炎記花牌字，將中國百家姓、祝福語和喜慶節日等，分門別類儲存在貨倉中。根據蘭姐粗略估計，現時已收藏了幾千個李炎記花牌字，但有些年日已久，有待翻新補油，以在往後的日子可以重用。

此外，慶幸有兩位年輕新血，身體力行，願意拜蘭姐為師學習寫花牌字和製作花牌，總算為花牌行業和工藝帶來點希望。正如蘭姐說，「花牌是中國傳統喜慶不可或缺的一環，如果少了花牌，就會變得黯然失色。如果花牌消失了，那就十分之可惜。」

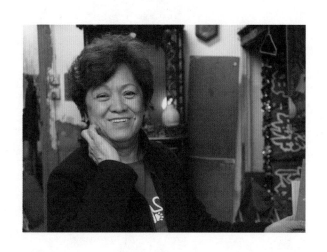

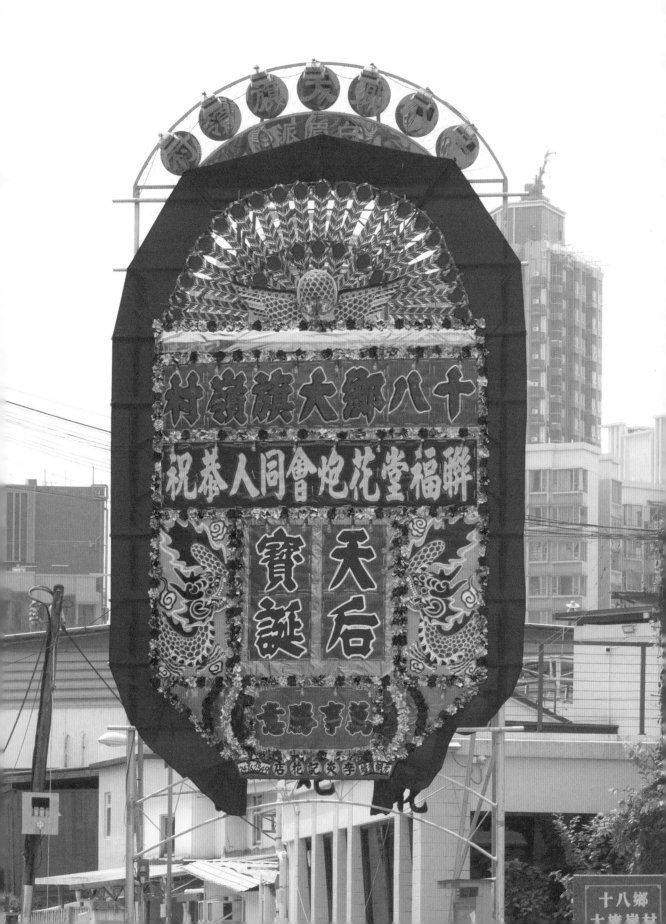

第四章

霓虹燈字

—— 劉穩

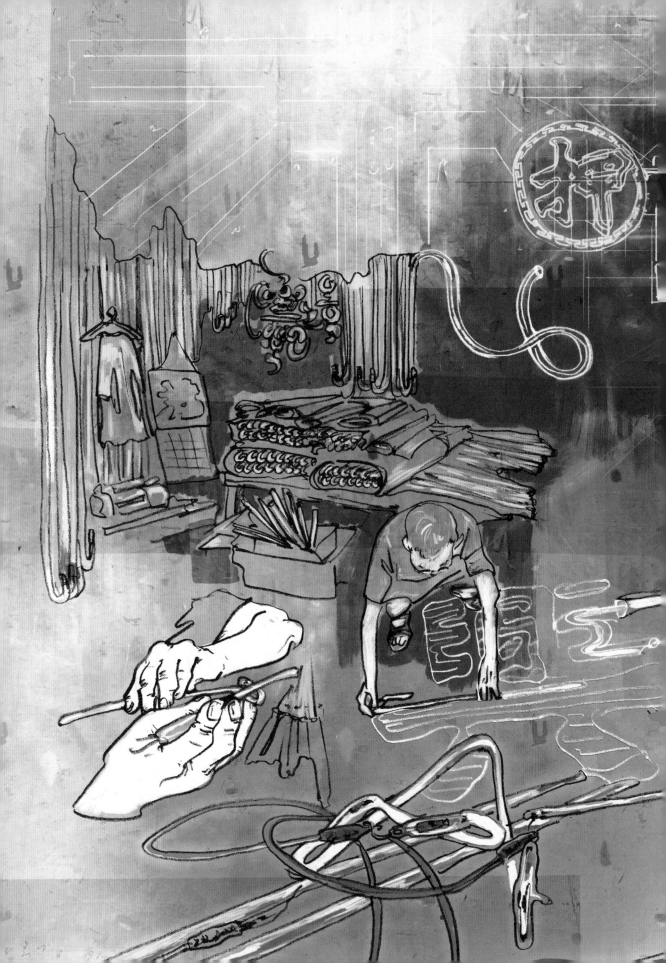

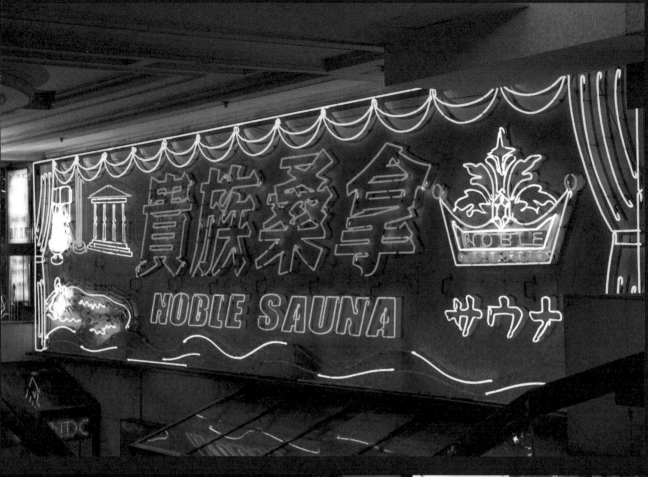

NOBLE SAUNA
貴族桑拿
サウナ

福臨門
FOOK
LAM
MOON

印尼餐廳
INDONESIA
RESTAURANT
正宗印尼星馬食品

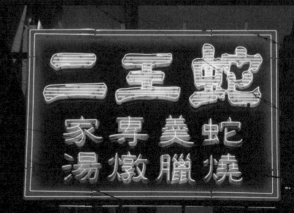

蛇王二
蛇美専家
燒臘燉湯

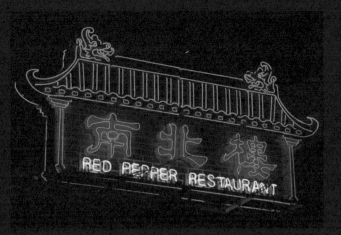

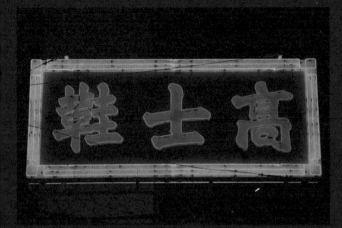

至今霓虹燈已誕生了一百二十多年，曾為昔日的香港帶來「東方之珠」的美譽，只可惜霓虹燈現正邁向夕陽行業了。

4.1

霓虹誕生

霓虹的誕生是由兩名英國科學家 Sir William Ramsay 和 Morris W. Travers 在一八九八年共同發現。但令霓虹招牌成為商業廣告媒介的是法國企業家 Georges Claude。他巧妙地將霓虹光管屈曲成不同的字母和圖像來作廣告宣傳，就這樣第一個商業霓虹招牌便在巴黎蒙馬特大道誕生（Ribbat, 2013: 7）。其後霓虹燈技術迅速傳至美國，第一個寫上「PACKARD」的霓虹招牌在一九二三年洛杉磯出現（同上，70）。自此之後，霓虹熱席捲整個美國。據悉，在一九三三年，單是曼哈頓和布魯克林已安裝了一萬六千二百五十四個戶外霓虹招牌（Miller and Fink, 1989）。

ー七一

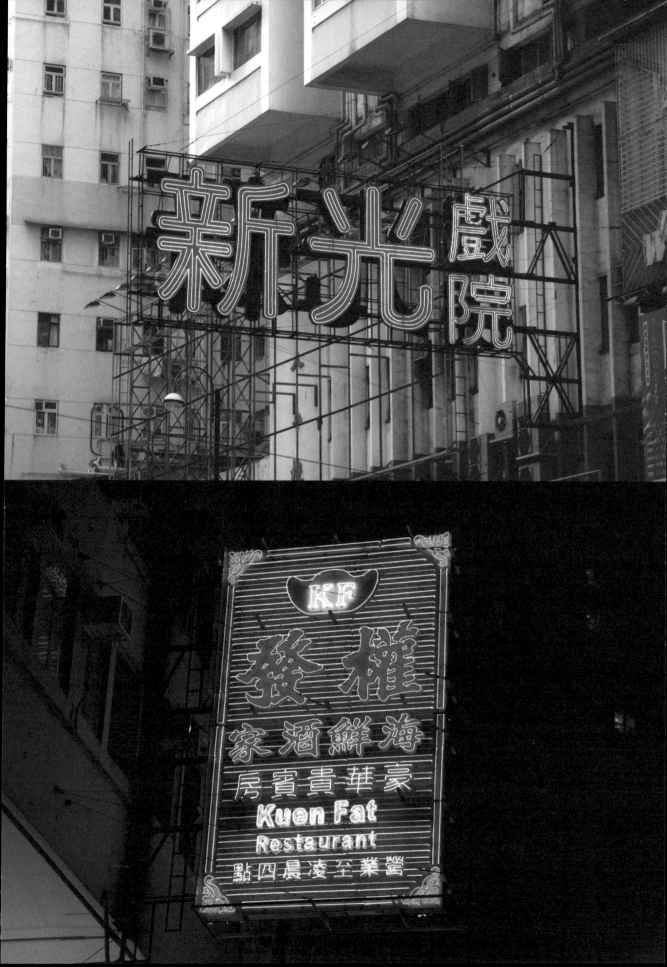

霓虹燈在
中國

根據 Claude 霓虹燈製作公司在一九三〇
年初的期刊指出，第一個在亞洲地區出現的
霓虹招牌是在一九二六年的東京日比谷公
園（Ribbat, 2013; Caba, 2004; Freedman,
2011）。同年，中國第一個霓虹招牌是在上
海伊文思圖書公司掛上的「皇家牌」打字機
霓虹燈廣告招牌（陳大華，1997: 6）。

在三〇年代的上海，霓虹燈廣告已十
分普及和流行，商人喜愛用它來招徠顧客。
在上海，霓虹（Neon）曾譯作「連紅」，
取其普通話諧音，寓意「連連分紅」的意
思。當時的霓虹燈在上海代表著潮流和嶄新
的現代科技，更有報章仔細地講述如何製
作霓虹燈招牌和所需用的物料，報章內容更
指出在南京路的三大百貨公司如先施、新
新、永安等在其樓高七層大廈天台上擺放了
大型連紅燈廣告招牌，市民遠至在江灣和浦
東都可以見到。至於第一間在中國成立的霓
虹燈公司，是於一九二八年成立的外資公司
叫「麗安公司」，當時的投資成本是二十五
美元，約相等於當時中國貨幣一百萬元。到
了一九三〇年，首間華資霓虹燈公司「東方

連紅燈公司」才在上海成立，最初資金只是
十二萬，後來不同的華資霓虹燈公司例如
「通明」、「紫光」、「華達」、「福來勝」
等相繼成立。（天光報，一九三五年六月
十四日。）

在各行各業中，不論是麻雀館、戲院或餐廳都喜愛用色彩繽紛的霓虹燈作招徠。

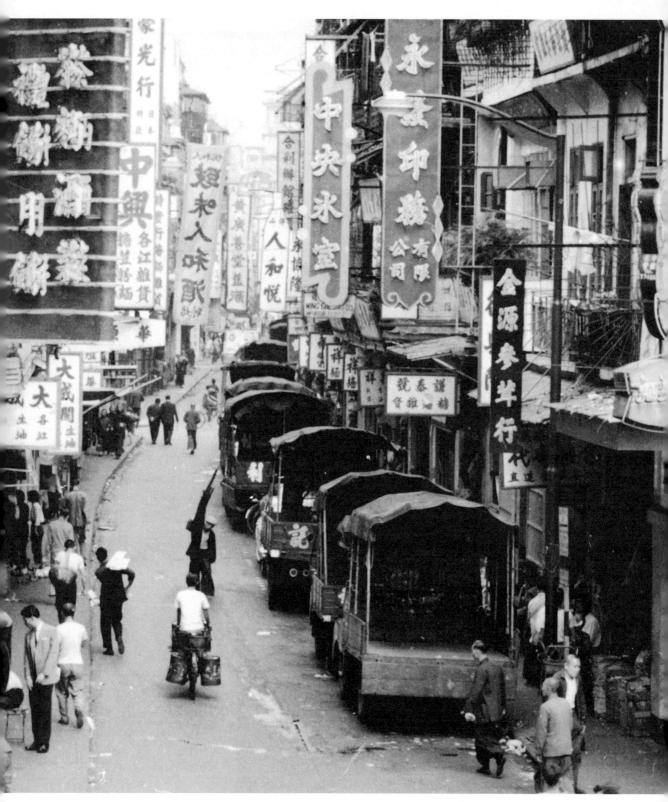

香港最早的霓虹招牌大概出現於一九二九年。（照片攝於一九六三年）

香港霓虹燈歷史

據本地英文報紙報導，自霓虹燈面世後，已在全球各地的主要繁忙街道大放光芒，而在霓虹燈面世十四年後，於一九二九年終於來到香港（The Hong Kong Telegraph, 1929）。報導詳細解釋霓虹燈是一回什麼事，例如霓虹燈的成份、構造、顏色、製作和用途等等，更形容霓虹燈的光芒為「光之藝術」（Art of Illumination），充滿現代感並散發出迷人光芒，最能吸引眼球。

關於香港的戶外廣告條例，最早可追溯至一九一二年所定立的「廣告規則法例」下第十九條（Advertisements Regulation Ordinance, No. 19 of 1912），凡商家或招牌公司欲豎立戶外廣告則須遵守法例下的規定。但有關官方定立的霓虹燈廣告規例則要到一九三三年才有相關法例闡述（Hong Kong Government Gazette, 1933）。至於在港首間成立的外資霓虹燈工廠，乃是約在一九三二年後的「克勞德霓虹公司」（Claude Neon Lights Fed., Inc.），這間著名的霓虹燈公司在全球各地均有分店包括在上海，據悉上海的工廠擁有約四百名經驗豐富的霓虹燈師傅，他們的霓虹燈原材料都是由歐美進口，在其還未在香港開設分公司前，這品牌所出的香港霓虹燈都是由上海師傅及位於上海的工廠專門製造，以滿足當時香港霓虹招牌市場日益增長的需求。（Hong Kong Daily Press, 1932）

香港最早的華資霓虹燈公司之一可能是「利華光管公司」，這可從一九四七年的

廣告標題中略知一二。該公司稱已是十餘年的老字號，按推算公司大概在一九三〇年初已成立（香港工商日報，一九四七年二月二十三日）。到了五、六十年代，內地因著政治動盪，大量的難民和工業家湧進香港，他們所帶來的資本技術和大量勞動力成為香港早期發展輕工業城市的基石。創辦人譚華正就是跟不少原籍上海的工業家一樣，在一九五三年成立「南華霓虹燈電器廠有限公司」，及後更發展成亞洲其中一間最具規模的招牌製作公司。

踏入六十年代，香港經濟發展逐漸蓬勃，勞動密集型的輕工業繼續構成香港的主要經濟活動。六十年代中期，百業興旺，香港霓虹燈業也受惠於經濟起飛，霓虹燈的設計更趨五花八門，當時有媒體形容香港霓虹招牌可視作藝術品來欣賞，其色彩與圖案充滿藝術性，報導指出當時香港的霓虹招牌製作和技術已發展得相當成熟，更吸引了一些外國商人的訂單，使得香港的霓虹招牌與設計能輸出到東南亞，以至非洲各地（華僑日報，一九六六年九月二日）。

在六十年代末，香港霓虹招牌市場更趨白熱化，大廈天台的巨型霓虹招牌隨之然催生，首個天台巨型霓虹招牌是「勞力士」錶，其坐落於香港中環德輔道中聯邦大廈（現為永安集團大廈）的頂層。在六十年代初，樓高三十二層的聯邦大廈曾是全香港最高的商廈，當年的「勞力士」錶霓虹招牌，遠至九龍半島也可以清楚望見（華僑日報，

一九六九年一月七日）。其後，不同霓虹招牌陸續在維港兩旁的商業大廈頂層豎立，為香港兩岸夜色增添繁華的景象（香港工商日報，一九六八年三月十三日）。據一九七五年的統計，當時全港霓虹廣告招牌數目增至八萬多個，當中香港區有二萬六千個，九龍區則有五萬四千個（華僑日報，一九七五年二月二十二日）。

踏入八十年代，香港的經濟實力不斷穩健向上並逐漸邁向國際舞台，亦成為亞洲四小龍之一。當時很多日資和外資公司也紛紛以香港為據點開拓海外市場，並藉此展示其國際品牌形象，例如日本電器品牌 NEC，便於一九九一年在五十層高的遠東金融中心頂樓，豎立三十二尺高的巨型霓虹招牌。日本母公司的執行董事對香港媒體表示，豎立大型霓虹招牌是公司對在香港繼續作長遠投資的承諾，並且對香港前途的繁榮安定充滿信心（華僑日報，一九九一年六月三日）。由此可見，在香港維港兩岸豎立霓虹招牌也是對當時香港的前途問題投以信心的一票。

但可惜的是，霓虹招牌業在二千年之後一直走下坡，其主因是屋宇署在二〇一〇年推出的「小型工程監管制度」將一些存在危險、日久失修、遭遺棄和違例的招牌拆除，當中包括霓虹招牌。但若想保留招牌，其保養費用也十分高昂，不是一般小店主可以負擔。所以很多店主寧願請人將招牌拆掉，一了百了。自此不少新商戶也不再使用霓虹招牌，這對業界帶來很大的衝擊和影響。據屋宇署資料，自二〇一四至二〇二〇年三月，在過去六年多的時間，全港九招牌拆卸已達四千一百五十四個，大約每年平均拆卸七百個，根據以上屋宇署的資料，清拆招牌的數目只會有增無減。另外，LED 燈的出現亦直接威脅霓虹燈市場。為了減低招牌的建築成本和維修支出，一眾小商舖已棄用霓虹燈而改用 LED 燈，這更令霓虹招牌業雪上加霜。再加上有很多霓虹燈師傅已年紀老邁，在青黃不接的情況下，霓虹招牌業只會不斷急促萎縮。步入二〇二〇年，霓虹招牌業已大不如前，街道上的霓虹招牌只會越來越少，行業步入夕陽工業已是不爭的事實。

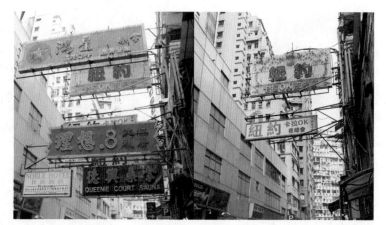

佐敦德興街曾滿佈霓虹招牌，但近一年內這些招牌已被一一拆卸。

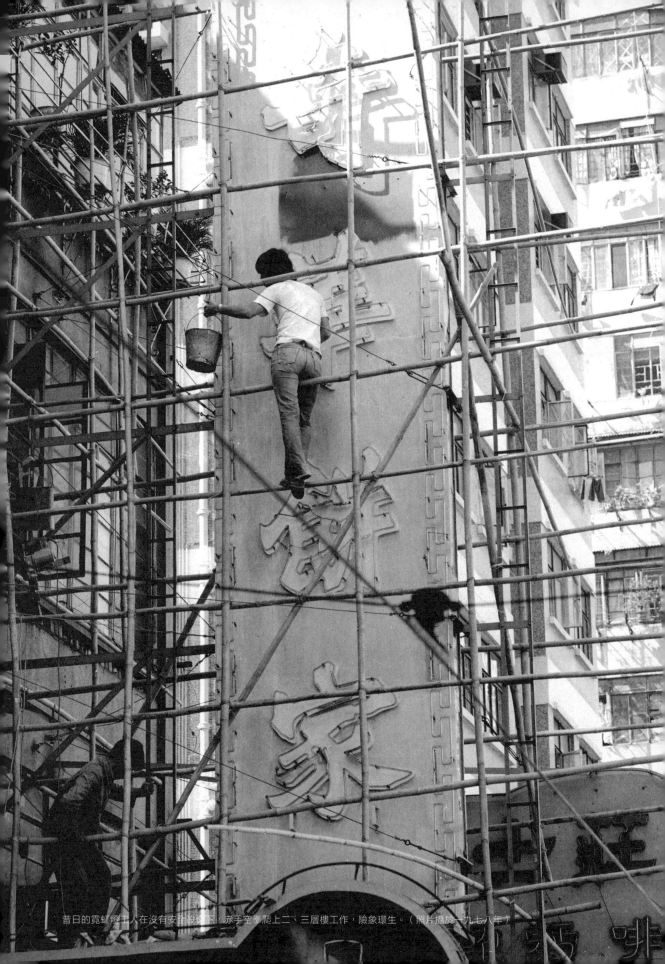

昔日的霓虹燈工人在沒有安全設備下，赤手空拳爬上二、三層樓工作，險象環生。（照片攝於一九七八年）

打工超過半世紀

劉穩，人稱「穩師傅」，一九三九年生於廣東省，成長於大家庭，共有十兄弟姊妹，「我是在廣東省汕尾海豐縣出生，你知道，上一輩人很年輕就結婚，我爸爸也是很早結婚的。後來日本人來到，我爸爸不得不逃到香港，那時期我年紀還很小。後來過了一段時間便返回內地。最後到了和平時期，我爸爸再次從家鄉海豐來到香港定居。」穩師傅大約十二、三歲便從家鄉海豐來到香港，住在上海街的一幢唐樓。「當時的唐樓單位，一屋住了幾伙家庭，單是我的家庭就已有十人，住頭房的又不知道有多少人，而小孩子特別多，加起來比大人還要多。」五十年代香港的生活面貌，穩師傅仍然記憶猶新，他憶述當時香港社會的人口比較少，生活十分艱苦。「我約在五十年代初來到香港，當時的生活十分窮困，以前『斗零』麵包，三毫子可以買一碗『細蓉』（細碗雲吞麵），所以有一毫子給你，已經不知多好了。當時的衛生環境也很差，床板和床隙很多木蝨。後來發生瘟疫啊，又試過霍亂，之後要洗太平地，在街頭街尾清潔，很大件事！那次瘟疫很嚴重，死了很多人。」

在穩師傅未做霓虹燈學徒之先，曾在酒樓工作，做過大排檔，也做過送外賣。一九六二年適逢遇上超級颱風「溫黛」吹襲香港，令多個霓虹招牌倒塌和吹翻；風災過後，大量霓虹招牌有待復修。穩師傅憶述，「溫黛的風力超出十號風球的強力訊號，當時天文台要出動『燒風炮』（以燃放炸藥產生巨響）來提醒香港市民颱風溫黛之強勁。」處於那個災難時期，從上海遷移到香港設廠的「利國霓虹光管公司」（下簡稱「利國」）以特別高薪招聘大量人手，來進行霓虹招牌的維修工作，「對於一般做生意的人來說，打風並不好受，因為它對生意造成不同程度上的破壞和損失；但對做霓虹招牌生意的人來說，打風是一個很好的機遇或增加做生意的機會，因為很多霓虹招牌會因打風而損毀，很多店主會要求霓虹燈公司進行維修或更換，最終會為公司帶來豐厚的收入。」那時碰巧穩師傅正為自己的前途擔憂，當時搵食十分艱難，他希望找一份有一技之長的工作，以確保生活有保障。就這樣

霓虹燈所發出的柔光有撩動心弦的魔力。

當時年僅十四、五歲的穩師傅便正式加入了「利國」，由學徒做起。後來，「利國」在一九七一年賣盤給「南華霓虹燈電器廠有限公司」（下簡稱「南華」），穩師傅也順利過渡到南華，而從那年起，只有十多歲的穩師傅便一直在南華打工，直至退休為止，一做便是半個多世紀。

過去五十多年，雖然穩師傅也曾有一段短時間在利國打工，但大部份時間都一直在南華為創辦人譚華正工作。問他原因，他這樣說：「老實說，譚華正當老闆都算不錯，他教我賺到一百元起碼要儲起十元，待日後有什麼急事，也得多個錢傍身，所以只花九十元就好了，不要把錢花光花盡。這就是他做人的原則。」對於穩師傅而言，譚華正跟他不單是夥計與老闆的關係，也是朋友及家人的關係。穩師傅憶述譚華正是一位值得敬重的老闆，「他曾提到，就算要結業也得要光明磊落。他從來沒有欠員工的錢，無論外判也好，公司人工也好，他自己寧願節衣縮食也要發薪水，這是他做人的宗旨，令人敬佩。」譚華正做人處

事的嚴謹，以及視下屬如親人的態度，令穩師傅在工作和生活上也感到安穩，故甘願多年來一直在南華工作。

偷師學藝

霓虹燈研究學者 Christoph Ribbat（2013: 8）指出二十世紀的生活已變得越來越非人性化。Ribbat 建議我們不妨仔細看看人手製作的霓虹燈招牌，因為它的屈管技術和圖案造型全不是倒模式的製作，而是不折不扣的人手工藝。但這種手藝與大部份傳統工藝一樣，一直以來都是沒有正規的訓練，學徒只能長時間觀察師傅的工作，即俗稱「偷師」，來獲取知識和技巧。正如穩師傅形容這種「師徒制」的日子，「在我最初的二至三年裡，我只能做一些基本的工作，例如清潔和照顧霓虹燈師傅，若果我想向他們學習一些技巧，我必須靠觀察或偷師才能了解霓虹燈的知識，一切都是靠自己的觀察和模仿。」以往霓虹招牌業會為一眾師傅和徒弟提供日常生活的所需如住所和膳食。由於師徒制的關係非常密切，會造就大家的關係會尤如家庭成員一樣。亦因為這樣，霓虹燈的技能和知識只能內傳給徒弟，外人是不容易學習的。

若要學習一套傳統工藝，定必花上好幾年才能掌握初步的技巧和竅門，做霓虹招牌也是如此。昔日所謂的師徒制，學徒會與師傅一起生活，起初的兩、三年只是跟頭跟尾或是做一些下欄的工作，鮮有到工場直接跟師傅學做霓虹燈招牌。學徒必須每日找機會在師傅身旁觀察或偷師，才能了解初步的做法；加上師徒制是沒有一套清晰兼系統化的學習過程，一切都是靠學徒自學和揣摩，邊觀察邊試做，但要待下班後或工餘時間才能試做，故昔日的學師殊不容易。

穩師傅曾先後在利國和南華做學徒，兩間的師傅是截然不同的。穩師傅說，南華的師傅是從廣東過來的，這些師傅不會隨便教人，常擺架子，故意刁難，「他們明知你有興趣和願意學習如何製作霓虹招牌，但卻讓你去做別的事情。他們很自私，也不願意教，怕教識徒弟無師傅，沒有現在這麼開通。此外，以前無論什麼人來到工場，都會謝絕參觀，因為不想讓外人看到師傅在做霓虹招牌。」至於利國，穩師傅記得有幾個霓虹燈師傅來自上海，他們的技術特別厲害。

事實上，昔日的霓虹燈招牌在上海已發揚光大，對當時年少的穩師傅來說，上海的科技

和潮流叫人印象深刻；不論是裁縫手工或是霓虹燈技術，上海早已佔著領導地位。穩師傅記得當年在利國跟過一位上海師傅學習製作霓虹招牌，他最深刻的是，這一位上海師傅曾吸食鴉片。「他姓鄭，四十多歲。不知道他從哪裡買來鴉片，可能在上海街附近，因為當時上海街品流複雜，什麼人都有！若果某天他不吸食鴉片，身體就會疲倦得像死了一樣！但他吸了之後，就會十分精神，做出來的作品也很漂亮。」穩師傅回首昔日由學徒做到霓虹燈師傅，過程十分艱辛，真的百般滋味在心頭。在訪問中，穩師傅雖表明辛苦，但卻倍加感恩。但說到最難忘的霓虹招牌製作，穩師傅最感光榮的就是可以參與製作於七十年代位於佐敦的「樂聲牌」戶外霓虹招牌，這個巨型霓虹招牌差不多覆蓋了整座建築物側的立面，它還用上了約四千多支霓虹光管，其規模之大，成為一時佳話。而「樂聲牌」招牌更打破了當時健力士最大戶外霓虹招牌的世界紀錄，讓世界各地的人都知道香港是一個五光十色的繁華都市。

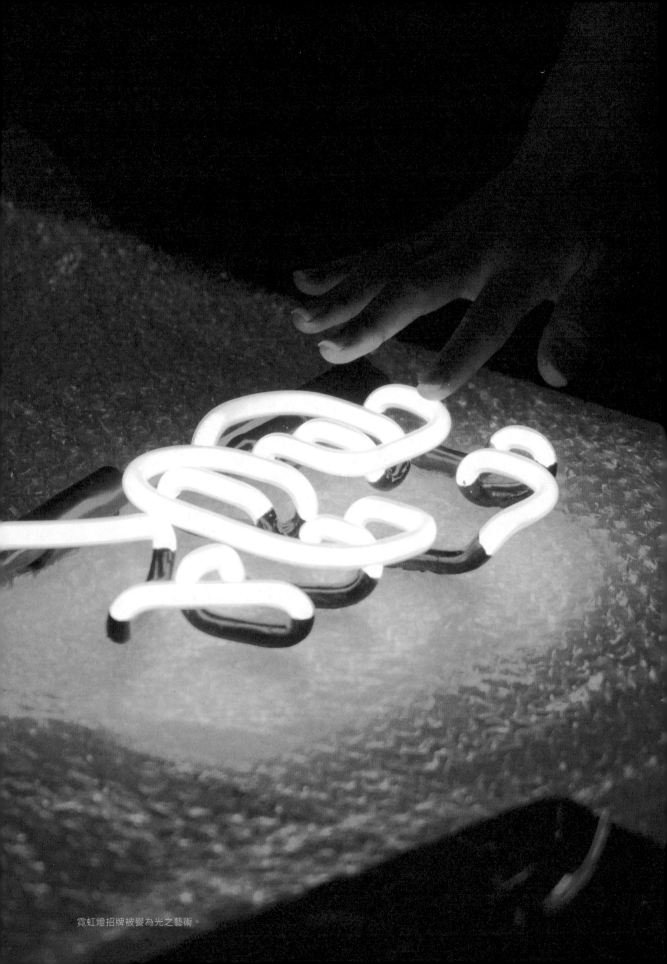

霓虹燈招牌被譽為光之藝術。

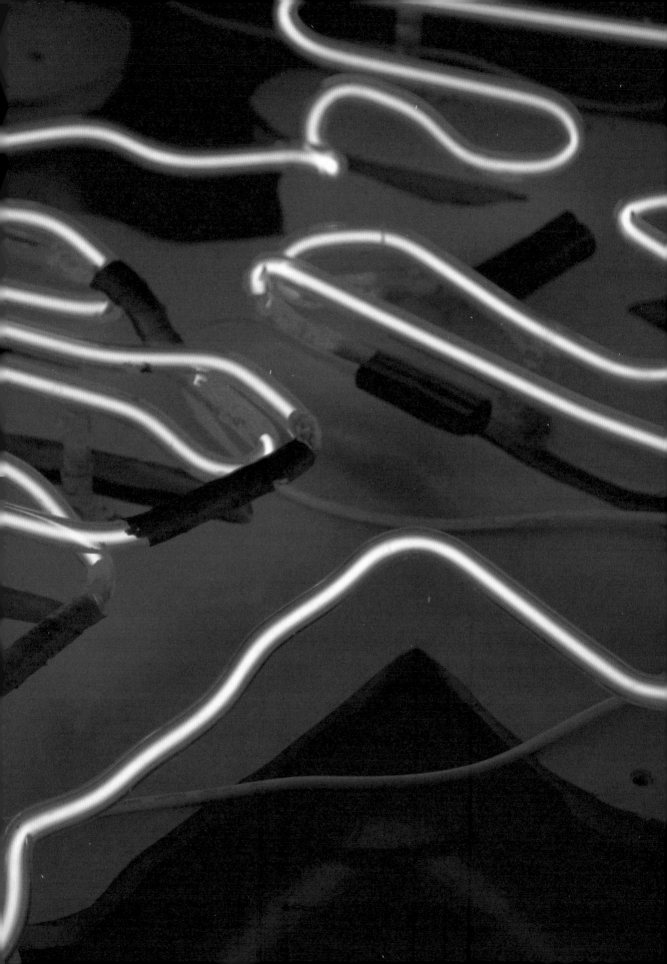

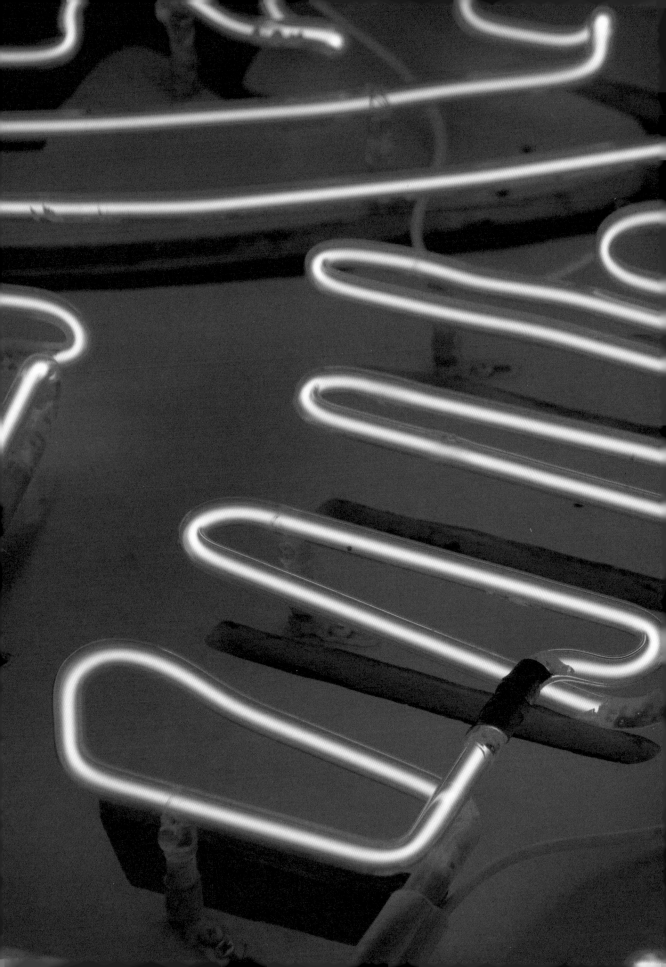

一九〇

據穩師傅的觀察，大多數霓虹的中文字體都是楷書和北魏體。在未有電腦之前，大部份招牌上的中文字都是手寫書法，大多交由街頭書法家代勞，但有時候招牌繪圖師傅可以寫書法。穩師傅提到，如果某個街頭書法家所寫的字能為店舖帶來生意上的好運，其他店主也會樂意繼續聘用他。

對於霓虹招牌的中文字體方面，不論字體採用魏碑、楷書、隸書，甚至草書或行書，穩師傅都可以熟練地製作出來。而當中對穩師傅的最大考驗，不是字體的類型，而是字的大小。因為每條原廠的霓虹光管粗度和長度都是劃一的，它的長度約一千二百二十毫米，管的直徑約十二毫米。當師傅屈曲字體越細小，要求的技巧就越高，特別是處理複雜且多筆劃的中文字時，因為這不單止屈曲霓虹光管的步驟多了許多，亦因為每次屈曲字體時，當中要轉折的空間亦相對減少，那屈曲的難度就會相對提升；相反字體越大，筆劃越少，屈曲字體時會有較多的空間，所以在處理字體的大小時，師傅會用不同的屈曲霓虹光管技巧和方式。「屈曲霓虹光管最

困難的部份就是屈「耳仔」（是指細小的部份，例如筆劃的轉折位或是細小的公仔圖案），而困難就在於霓虹光管沒有再多的轉動空間，你看這些細小的字體，製作過程很傷神，若果扭曲得不合比例或過度屈曲，整個字體都會走樣。你看，最困難就是屈曲古老的英文字，特別是有襯線腳和有花紋的英文字體，這是最困難的。」

另外，根據穩師傅的經驗，一般處理中文霓虹字時，也會因應行人觀看招牌的不同距離或情況來決定用什麼類型的屈管方式，現時大致可分為五大中文霓虹字類別或五種視覺字型的表現方式，它們包括單鈎、雙鈎、雙鈎加中線、雙鈎加內框和雙鈎加平行線。

首先，如要決定霓虹招牌字的大小，也得先考慮字在招牌上的擺放位置，以及跟行人的視線距離和角度有關。若招牌與行人的視線距離較近，最適合用「單鈎字」。常用的單鈎字主要作為招牌上的輔助文字或宣傳字句，例如「晚飯小菜」、「通宵營業」、「純粹租房」、「招牌鹽焗雞」或「牛什專家」

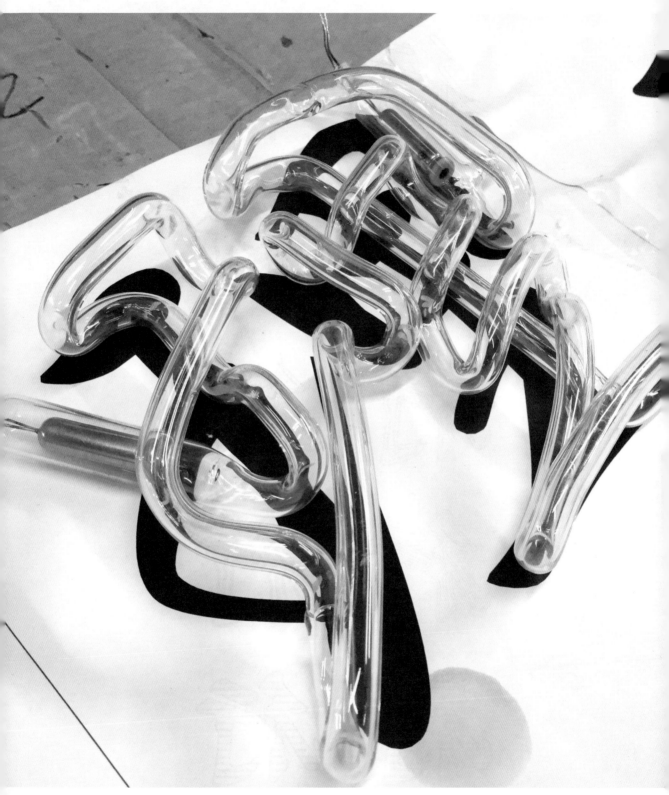

霓虹燈字顯示出師傅高超的工藝和技術，猶如一件藝術品般。

單鈎

雙鈎

雙鈎加內框

雙鈎加中線

雙鈎加平行線

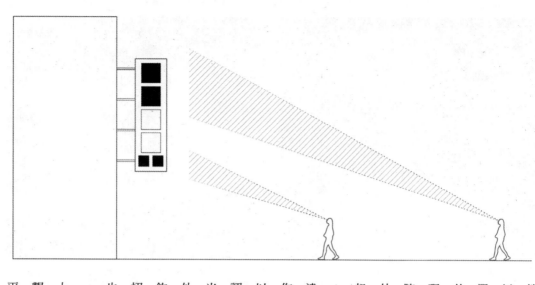

量。這類巨型霓虹招牌最常用雙鈎再加多條中線或平行線，行內稱為「排骨管」，以確保整個霓虹字能呈現均勻的亮度。要達致這樣的視覺效果，需用上幾百甚至幾千條霓虹光管，製作成本亦十分高。當然，招牌字大小或使用霓虹光管的多少，也取決於客人的要求和實質擺放位置。若招牌字中間不用霓虹管的話，價錢會便宜一點，但如果招牌字中間放上多重霓虹光管則整體價錢較貴，但視覺效果好一些。總之招牌越使用多管，就會越光亮，製作費用越昂貴。「如果沒有太多預算，想便宜一點，將貨就價，可用通心或雙鈎字，招牌字裡沒那麼多管。」

等，它們一般也會被放在招牌的下方位置，以使行人走近時易於看見。在視覺觀感上，單鈎字就像用鉛筆寫字一樣，一筆一劃都由幼單線構成。細小的宣傳字句使用了單鈎表現手法最理想，可在十米的視線範圍內，招牌字的筆劃仍然清晰可見；而單鈎字的霓虹外光量，亮度適中，使筆劃之間不會黐在一起而模糊不清。

若霓虹招牌與行人之間的視線距離較遠，則會用雙鈎字或是外框字。雙鈎字多用作店舖名稱，在霓虹招牌上置於焦點位置，以表達重要的信息，使行人從遠處也可迅速認出該店。所謂雙鈎字，就是使用單支霓虹光管沿著中文字型的輪廓勾劃出來。除此之外，一些店舖也愛用雙鈎加中線，就是在雙鈎字內加入單線，其作用是從遠處也可看到招牌，整個字型感覺實在，因為字裡的空間也填上霓虹光管。

而那些需安裝在建築物外牆或在頂層之上的巨型霓虹招牌，由於是要給遠距離的人觀看的，所以字必須要巨大，字內的光量要平均且飽滿，才能承托著整個字的質感和份

單鈎

雙鈎

雙勾加內框

雙鈎加中線

雙鈎加平行線

製作霓虹招牌

當初做學徒時，穩師傅主要學最基本的技術，就是要學懂如何接駁霓虹燈的電極頭，即是在霓虹光管的前端及末端接駁兩極的玻璃電線頭，當電極頭一經通電，霓虹燈才會亮著。「這是製作霓虹招牌最簡單的開始，就是用霓虹直管接駁其他霓虹光管，因為不須花太多時間來屈曲霓虹光管，只要前後加兩個燈頭便是了，待日子有功，掌握當中的竅門後，可練習如何按草圖來屈曲霓虹光管。」但要成功製作霓虹招牌豈可三言兩語，成為熟練的霓虹燈師傅更不是一件容易事情，沒有花上至少三至四年時間是不能掌握基本屈管的技術。以下只是從過去觀察兩位霓虹燈師傅——劉穩師傅和胡智楷師傅所得出的一些基本屈曲霓虹管技巧和製作步驟。

一、基本工具

所謂「工欲善其事，必先利其器。」若要成為屈曲霓虹光管達人談何容易，但凡事都有開始點，我們可先從認識一些基本工具開始。從基本屈曲霓虹光管的工具，我們要屈曲的位置畫上一個記號，以便在中期

可從不同製作階段的需要來劃分三種不同類型：：前期、中期和後期工具。

前期工具

前期工具包括草圖紙或白雞皮紙、麥克筆（Marker）和粉筆。霓虹光管師傅會先將客人的圖像或字體以一比一放大在草圖紙或白雞皮紙上，然後用較粗咀的麥克筆按著放大的圖像或字體的輪廓勾劃在紙上。使用粗咀麥克筆的好處，除了師傅可以清晰看到字體或圖像的線條輪廓外，若麥克筆的線條粗度與霓虹光管的粗度一致，這有助師傅更準確計算屈曲霓虹光管時的弧度控制和決定需用多少支霓虹光管，還有掌握哪一個位置需要接駁或延長霓虹光管。

普通一支標準霓虹光管的長度大約一千二百二十毫米（約四呎），直徑約十二毫米。所以一支長條型的霓虹光管必須作多次扭曲和接駁，才能屈成一個複雜的字體或圖案，這需要師傅多年的熟練技巧才能做到。師傅一般先用粉筆在霓虹光管所

製作時，師傅在這記號上燒軟玻璃管，以作適當的扭曲。

中期工具

當前期的草圖準備就緒後，便進入中期的製作。屈曲霓虹光管一般牽涉兩個主要步驟，就是燒熔霓虹光管和吹管。這個時期的工具包括玻璃管活塞、三角銼、耐熱石塊、千層片、吹氣軟膠喉管和雙頭火槍等。這個階段最考驗師傅的工藝技術，因為這個階段師傅要手口並用，師傅一方面要控制火槍的火焰強弱，同時口部要直接打入適量的空氣，好使玻璃管垂直通透，難度十分之高。

後期工具

當筆直的霓虹光管屈成了特定的字型或圖案後，便進入後期的工序，就是抽真空、注入氣體和通電的步驟。這個時期所需的工具包括遮蓋油、平裝畫筆、電極頭、水銀、注入氣體機、供電流機和抽真空機等。當屈管師傅預備了整個霓虹招牌的字型和圖案後，便會裝嵌在招牌的鐵皮底板上，然後運

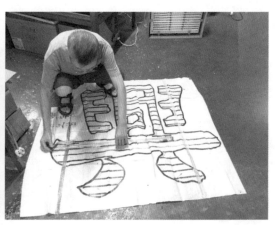

送到現場進行最後的招牌裝嵌工程。

二、燒管技術

燒霓虹光管的工序是一種要求極高的工藝過程。霓虹光管是一條長條形的玻璃管，若細心留意每支霓虹光管可分為兩層物料，外層是玻璃管，內層是粉狀塗層，這粉狀塗層已決定了霓虹光管的顏色。由於霓虹光管有著玻璃管的特性，就是玻璃管受熱處會變得柔軟，那時候師傅可將霓虹光管屈曲，待冷卻後，便會變得堅硬挺立。

在整個燒管的技巧中，師傅要注意三個重點，就是要控制火力均勻、手指柔軟度和霓虹光管溫度。霓虹光管的熱力控制十分重要，若熱力不足，霓虹光管便不能屈成想要的圖案；但過熱的話，霓虹光管有可能爆裂而傷及自己。所以師傅要掌握得恰到好處，才能控制霓虹光管的軟硬度。

控制火力均勻

燒霓虹光管的工具主要有兩種，第一是雙頭火槍，第二是十孔火槍。師傅可以緊握

雙頭火槍手柄左右扭轉，這可使霓虹光管的特定位置平均受熱，適合局部及較細微的位置改動。至於十孔火槍是座枱式的，前後兩排各五支火槍，受熱範圍比雙頭火槍更為廣闊，這有助師傅屈曲較大面積或較大弧度的霓虹光管。

不論是十孔或是雙頭火槍，都是直接接駁石油氣，故溫度極高，火焰可提升至八百度高溫或以上，師傅要不斷觀察火焰的色澤，必須調校至火焰呈藍色，並保持火力供應穩定。

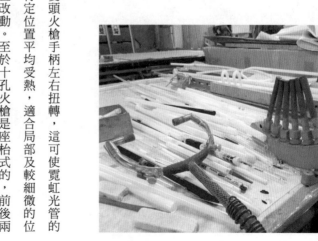

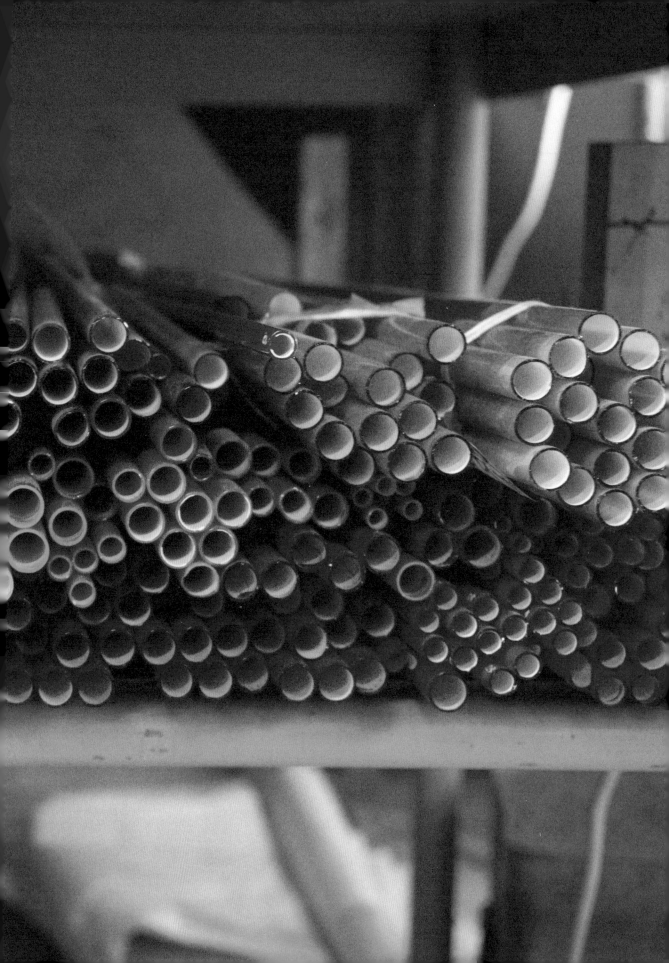

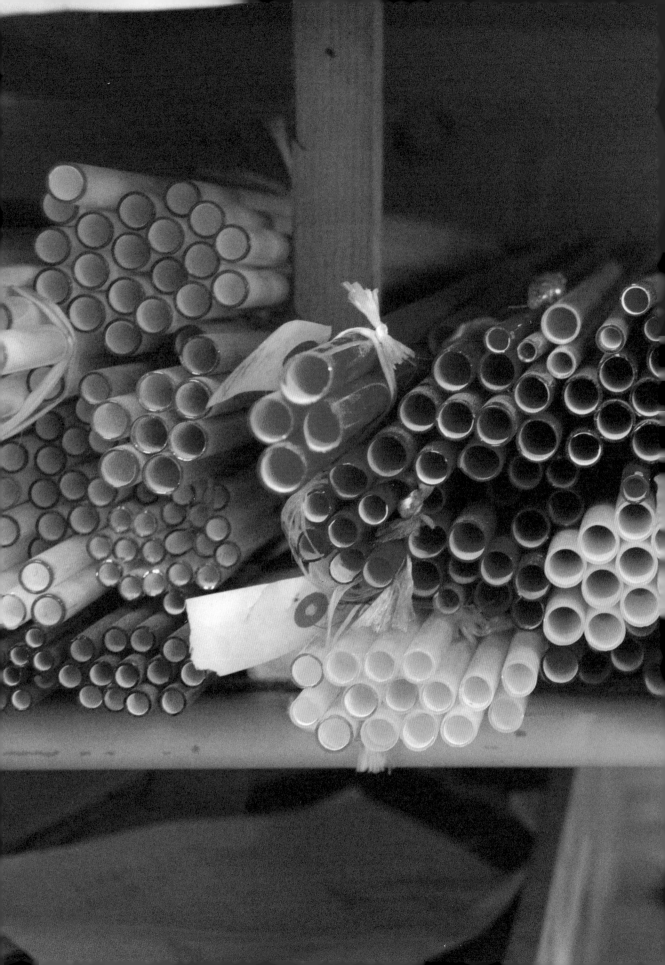

手指的柔軟度

霓虹光管不能停頓在一個固定的位置受熱,這樣會很容易令單邊的玻璃管燒穿,這是因未能好好掌握而經常犯的錯誤。而控制的秘訣,是雙手必須隨著火焰的強弱,調節手上霓虹光管的高低,從而控制其溫度和軟度,適當的柔軟度可以讓師傅隨意屈曲,而不至於破壞霓虹光管。

先後次序之分,師傅必須反覆吹管和燒管,才能完美地屈曲霓虹光管。吹管技術就是師傅將口裡的空氣,透過膠喉管吹入霓虹光管內。情況就好像我們吹氣球一樣,當空氣吹進氣球裡,氣球因充滿空氣而脹大;但不同的是,空氣不可無止境地吹進霓虹光管,否則霓虹光管就像氣球般吹脹了。師傅要小心翼翼將少量空氣緩緩地吹進霓虹光管裡,目的就是要確保其內壁空間能達致統一的口徑,特別是當扭曲後的轉折位置或兩支管的

霓虹管的溫度

霓虹光管是傳熱的,所以要確保雙手與受熱點保持一段安全距離。要達致適合屈曲的溫度,除了憑手的觸感外,師傅也要靠眼睛觀察霓虹光管的顏色變化,一般霓虹光管受熱而軟化的特徵是呈舌紅色且邊陲或外層呈軟綿綿狀,像剛融化的朱古力一樣。有經驗的師傅必須擁有十分銳利的眼睛,緊盯在受熱點,以決定是否繼續加熱或冷卻,或等待時機成熟扭曲霓虹光管。

三、吹管技術

吹管和燒管過程是一氣呵成的,並沒有

接駁位置，若果不吹入空氣，受熱後扭曲的轉折位置會被壓扁，這樣會影響線條在視覺上的統一性。所以若不想屈曲中的霓虹光管出現粗幼不一的情況，師傅就必須打進空氣，以確保最後成品的每一筆每一劃都有相同的粗幼效果。

偶有一些情況會發生，當兩支管接駁後，吹進的空氣會令兩支管的接駁位置腫脹，那時師傅會在該位置輕輕向前向後地壓向耐熱石塊的角邊或表層，以磨平接駁後的凹凸或腫脹部份。

多重轉折屈曲的部份則在後面，不容易讓途人看見。

屈曲霓虹光管的種類大致可分為五種：直角屈管、U型屈管、扭麻花屈管、多重屈管和多重接駁屈管。這幾種類型亦是由淺入深分類，即是說直角屈管比較容易掌握，最適合初學者練習，而多重接駁屈管是難度最高和最考功夫的。有時為了達致某一種難度的扭曲效果，師傅會用耐熱石塊承托和保持

四、屈管方式種類

屈管的類型可由淺入深來分類，只要能好好掌握幾個基本竅門，就可以駕馭複雜的圖案和字型。

但要注意的是，每當進行屈管的時候，師傅會將草稿勾劃在草圖紙或白雞皮紙上，然後將紙反轉來開始屈管。這樣做的好處是師傅可以清楚了解，然後決定在什麼位置扭曲霓虹光管。當完成屈管後，將霓虹光管反轉，可見正面的字型和圖案會變得平坦，而

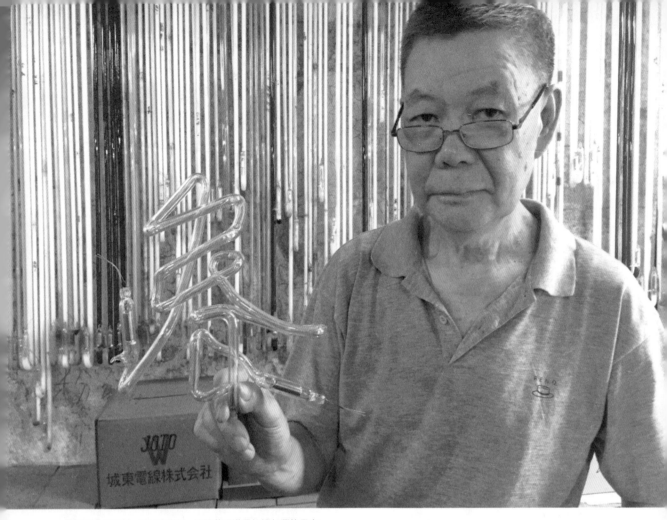

穗師傅在「南華」打工半世紀，見證著香港霓虹燈行業的興衰。

五、霓虹測試

當完成屈管的程序後，就要測試霓虹燈的效果。在做測試前，霓虹光管兩端必須裝上電極頭。兩端的電極頭有助之後供電。每一支霓虹光管必須進行抽真空過程，就是透過輸入電流清走管內的雜質，這時師傅會用「千層片」隔開管與管之間，以免增加熱力的時候，管與管之間因受高熱而爆裂。

當霓虹光管內裡變成真空狀態之後，師傅會加入所需氣體，例如注入氬氣（Argon），霓虹光管會變藍色；注入氖氣（Neon），霓虹光管會變成紅色等諸如此類。此外，每一支霓虹光管必須加入少量水銀，當一經通電，霓虹燈便會神奇地亮著。

但在霓虹光管製作的最後階段，特別是製作霓虹字，雖然霓虹光管已經抽了真空，並且可以亮著，但還是未完成的。因為整條霓虹光管都是透明玻璃管，當霓虹燈亮起時，當中的筆劃仍連在一起，筆劃與筆劃之

霓虹光管的特定屈曲狀態和角度，待冷卻後霓虹光管便會變得堅硬挺立。

間也未有分野，若是這樣，整個字並未能清晰呈現。所以師傅最後會用黑色遮蓋油，來遮蔽霓虹光管的某些部份，使筆劃與筆劃之間看似獨立分開，就這樣一個霓虹字便可以清晰地呈現出來了。

六、裝嵌工程

當製作完成後，師傅會將這些霓虹光管逐一安裝在固定的招牌底盤上，然後用電線接駁，最後再連接到火牛。若要拆開整個招牌來看，整個霓虹的底盤鑲嵌在招牌鐵架之上，鐵架是承托著從建築物延伸出來的整個招牌的重量，而招牌四邊亦繫上多條鋼纜，以確保招牌的安裝更加安全穩固。

4.8 工具

製作霓虹燈字除了準備大量霓虹管外，也需要大量電極（俗稱燈頭），透過燈頭連接霓虹管的兩端，才能供應電源到霓虹燈內。另外，也需要吹氣管、膠塞和火槍⋯⋯等等。

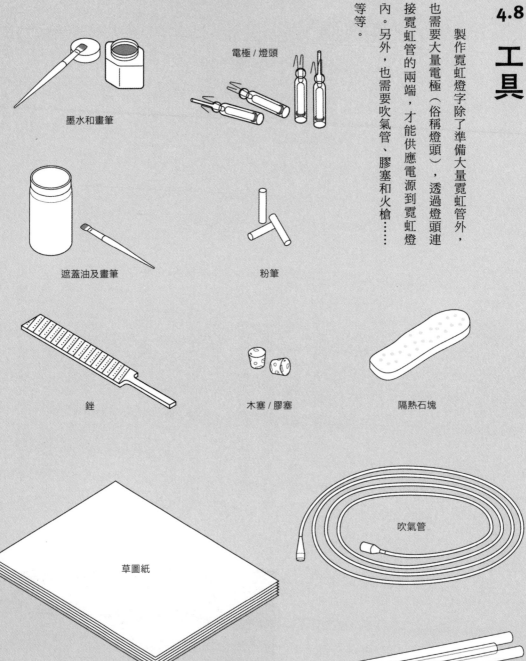

墨水和畫筆

電極 / 燈頭

遮蓋油及畫筆

粉筆

銼

木塞 / 膠塞

隔熱石塊

吹氣管

草圖紙

霓虹管

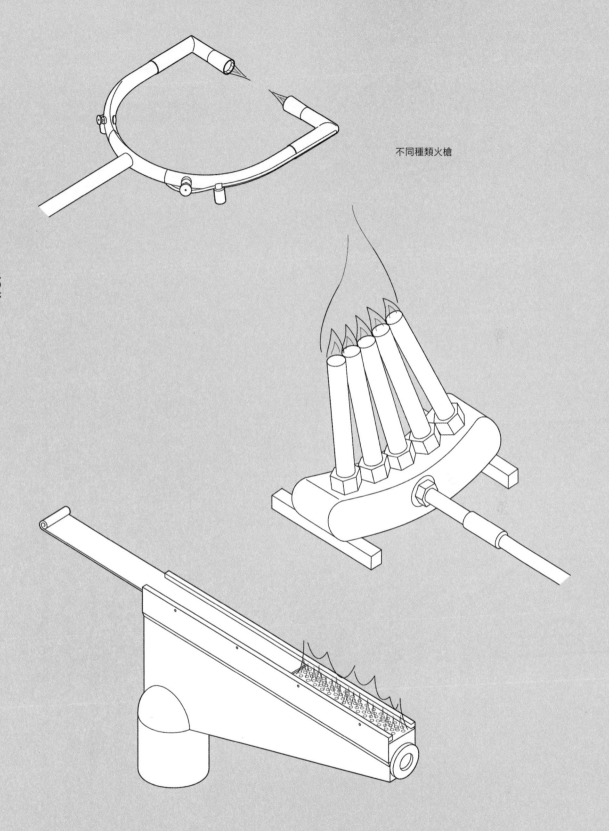

不同種類火槍

不同種類火槍

不同尺碼的火槍，例如雙頭火槍或五
孔火槍能發出強弱不一的火力，這有
助均勻地屈曲不同面積的霓虹管。

屈管效果　　　　　　　　　　　　　　　　　　　**加熱範圍**

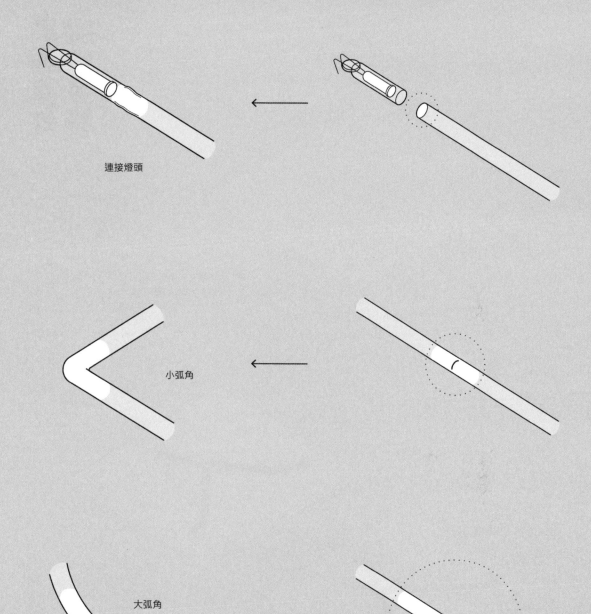

連接燈頭

小弧角

大弧角

❶ 穩師傅根據設計草圖按比例放大字型至實際霓虹燈尺寸大小，並為字型勾劃簡單骨架。

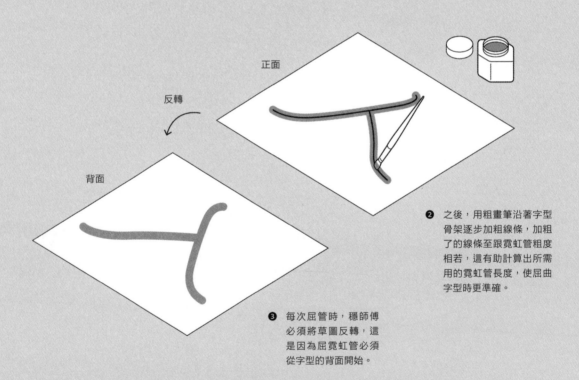

❷ 之後，用粗畫筆沿著字型骨架逐步加粗線條，加粗了的線條至跟霓虹管粗度相若，這有助計算出所需用的霓虹管長度，使屈曲字型時更準確。

❸ 每次屈管時，穩師傅必須將草圖反轉，這是因為屈霓虹管必須從字型的背面開始。

霓虹管字的前後對比圖

先從字型的背面開始屈管，好處是可讓師傅更容易看清楚霓虹管之間可用的空間，並收藏礙眼的多餘部份。

反轉屈管的另一好處是方便師傅安裝及收藏燈頭的位置。

背面

側面

正面

❹ 選擇顏色相應的霓虹管。

❺ 用粉筆在需要屈曲的位置畫上記號。

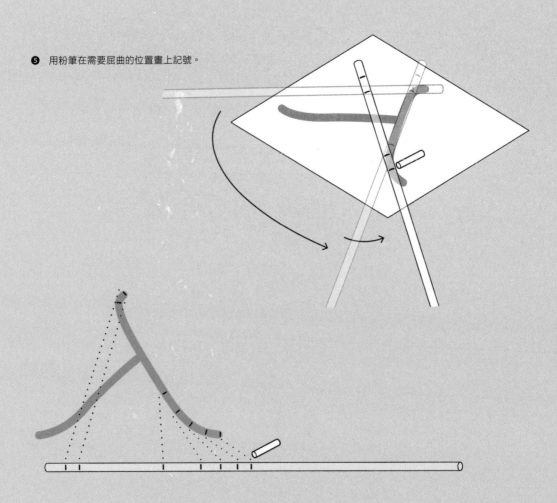

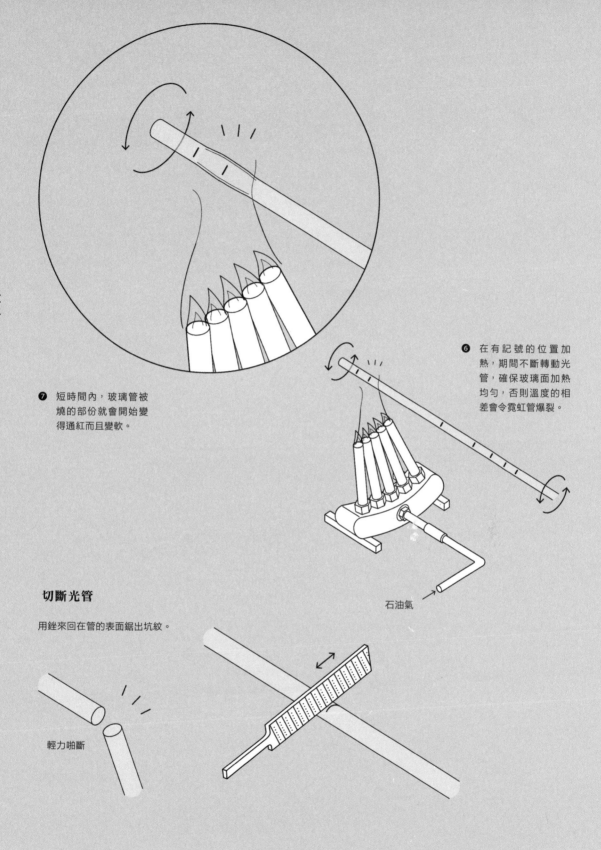

❼ 短時間內，玻璃管被
　燒的部份就會開始變
　得通紅而且變軟。

❻ 在有記號的位置加
　熱，期間不斷轉動光
　管，確保玻璃面加熱
　均勻，否則溫度的相
　差會令霓虹管爆裂。

石油氣

切斷光管

用銼來回在管的表面鋸出坑紋。

輕力啪斷

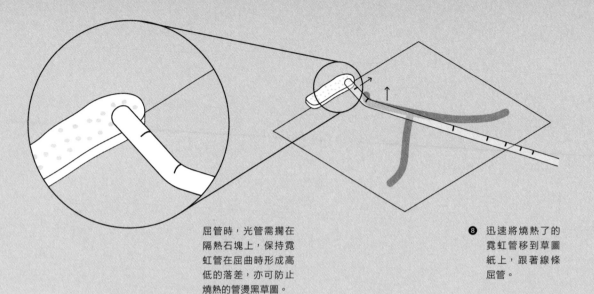

屈管時，光管需擱在隔熱石塊上，保持霓虹管在屈曲時形成高低的落差，亦可防止燒熱的管燙黑草圖。

❽ 迅速將燒熱了的霓虹管移到草圖紙上，跟著線條屈管。

❾ 變軟的霓虹管會因屈曲而變形，師傅要在玻璃管冷卻定形前把塌下了的玻璃管重塑本來的柱狀空間。

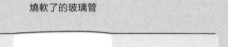

燒軟了的玻璃管

變軟的部份容易向下塌

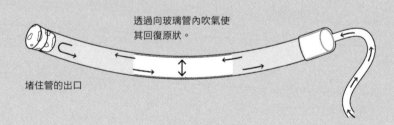

透過向玻璃管內吹氣使其回復原狀。

堵住管的出口

用口吹氣入霓虹管內

若發現有不平均或脹出來的霓虹管部份，師傅可使用隔熱石塊來調整或順滑霓虹管的外形。

輕壓

回復平整

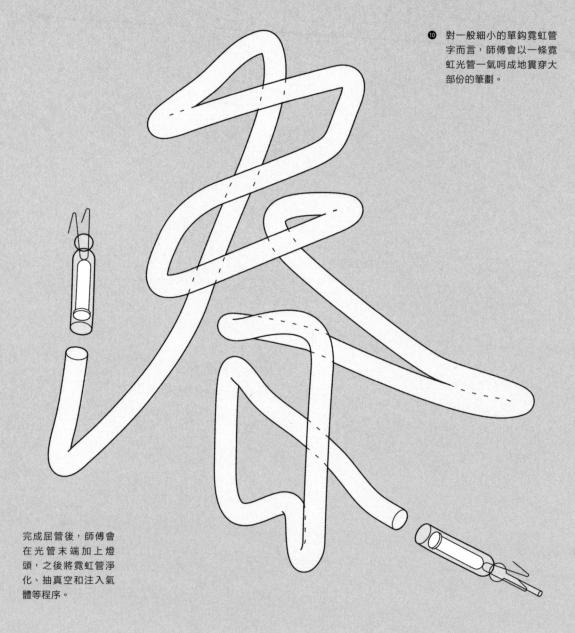

⑩ 對一般細小的單鈎霓虹管字而言，師傅會以一條霓虹光管一氣呵成地貫穿大部份的筆劃。

完成屈管後，師傅會在光管末端加上燈頭，之後將霓虹管淨化、抽真空和注入氣體等程序。

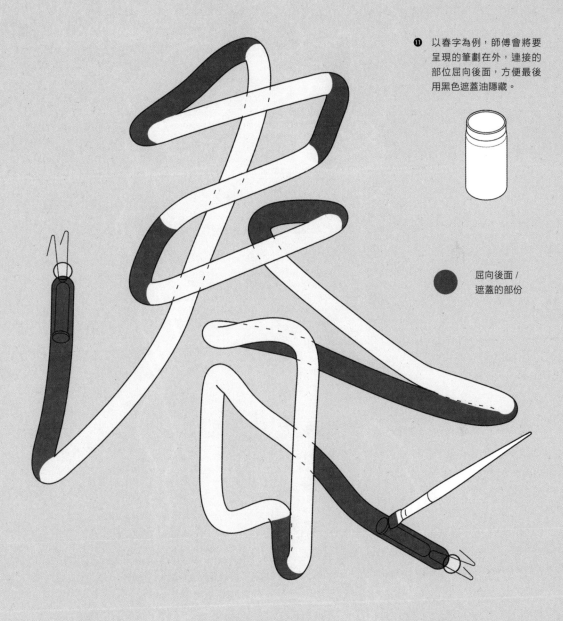

⑪ 以春字為例，師傅會將要呈現的筆劃在外，連接的部位屈向後面，方便最後用黑色遮蓋油隱藏。

屈向後面／遮蓋的部份

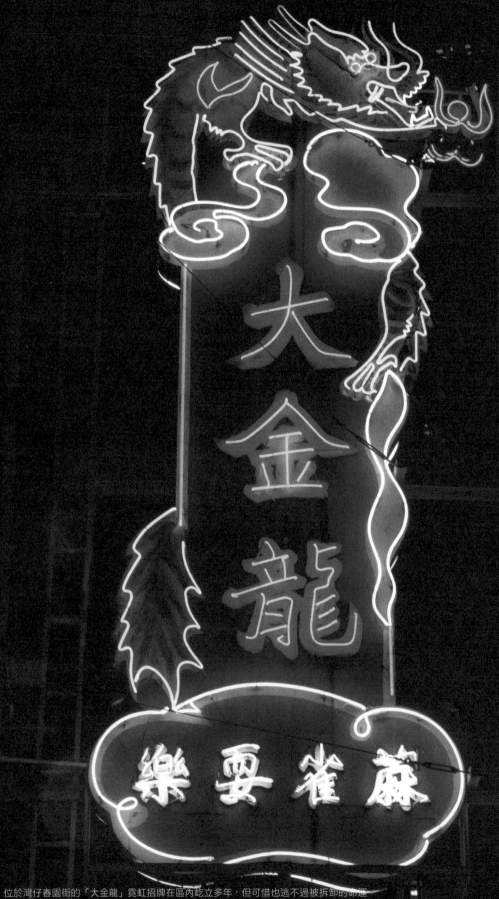

位於灣仔春園街的「大金龍」霓虹招牌在區內屹立多年，但可惜也逃不過被拆卸的命運

結語

日子過得很快，自二〇一七年穩師傅離開我們後，已經三年了。但拆卸霓虹招牌的事一直沒有停止過，眼見霓虹招牌的數目比起三年前已經大幅減少，單是二〇二〇年六月已有兩個著名的霓虹招牌被拆，先是油麻地廟街的「雞記蔴雀娛樂」，後有灣仔春園街的「大金龍蔴雀耍樂」，情況令人惋惜。

現在晚上走到街上，已很難再見多個霓虹招牌在同一條街上出現，香港的街道也從此不再一樣。而現在香港懂得用霓虹光管來做中文字招牌的師傅也不多，在青黃不接的情況下，這種技術會不會失傳，那就要看社會怎樣看待霓虹燈工藝了。

在此十分感激穩師傅在過去多次接受我們的訪問，並耐心講解霓虹燈製作的過程及技巧，以及給予本書很多有用的資料；但最重要的，是衷心感謝穩師傅過去對香港霓虹燈業的付出，並為平凡的香港街道添上五光十色的霓虹色彩。

全記

NT

LUNG SHING COSMETICS

Korea Inn Restaurant

全記海鮮酒家

CHUEN KEE SEAFOOD RESTAURANT

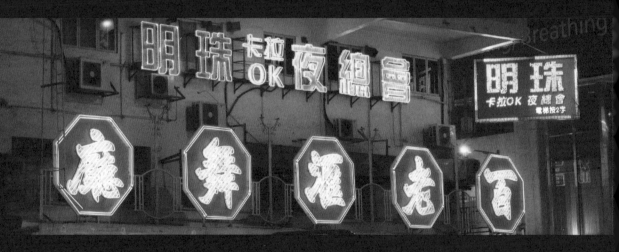

明珠 卡拉OK 夜總會

明珠
卡拉OK 夜總會

廳 舞 疆 老 百

保仔小菜粥粉麵飯

第五章／

電視標題字

——張濟仁

時代　字匠

來 CUD　仁

英雄

糕大有營　憔手過招　解決

奇幻

不夜

創世紀

誇張

字花

快樂攻略

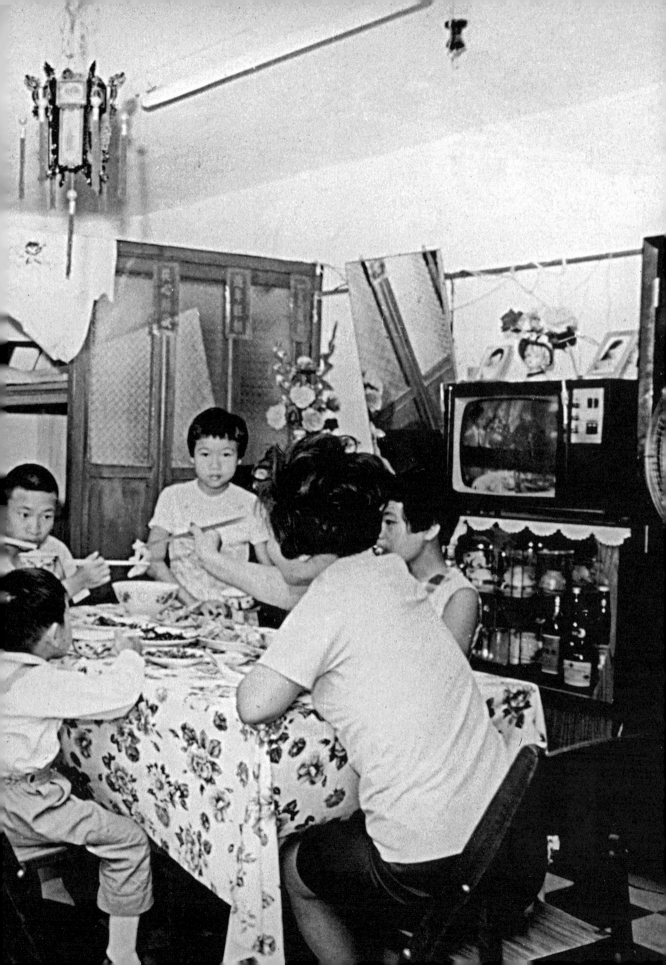

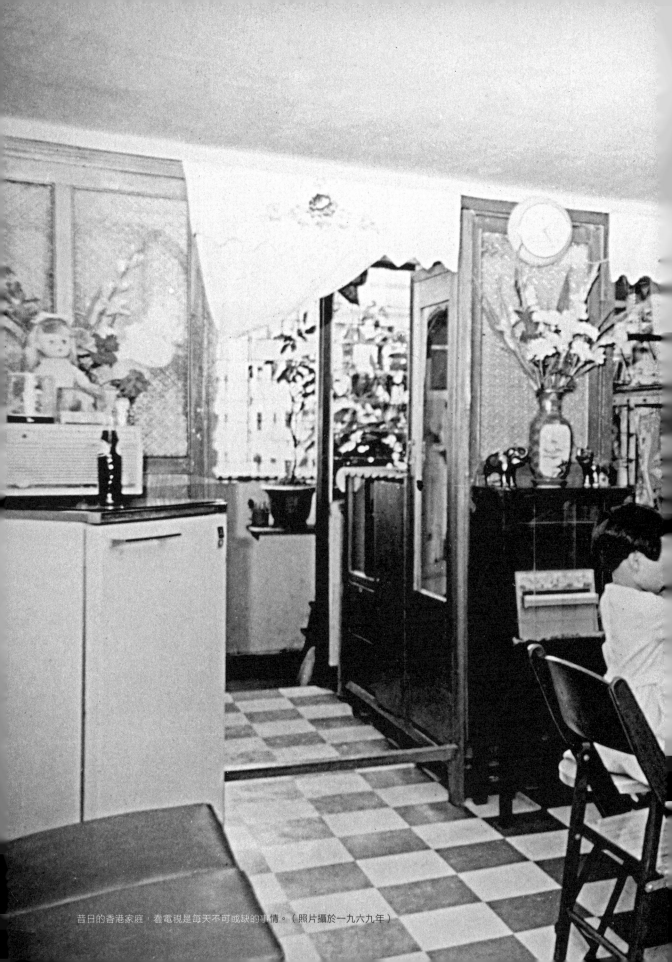

昔日的香港家庭，看電視是每天不可或缺的事情。（照片攝於一九六九年）

飲電視劇奶水
大的年代

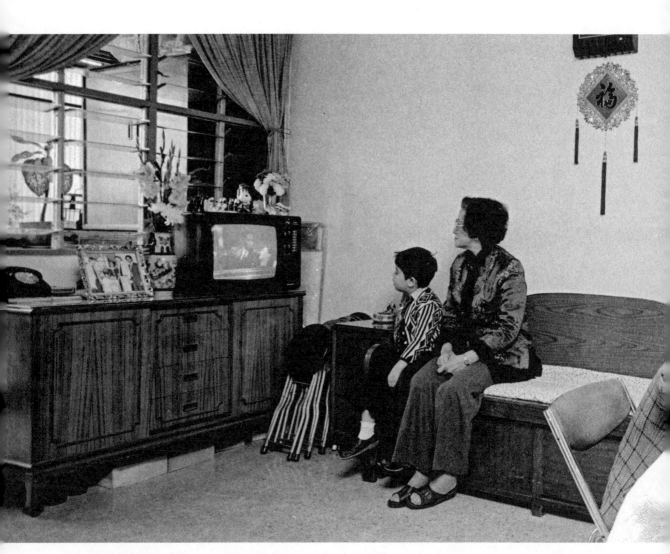

早期的電視劇題材貼近現實生活，使得香港大眾市民能產生共鳴。（照片攝於一九七九年）

無綫電視（全名是電視廣播有限公司）早於一九六七年開台，從那年開始，電視已為香港大眾市民提供可以收看的免費娛樂電視節目，亦代表著香港的大眾娛樂文化從一直以粵語電影為主開始進入以強調本土文化的電視節目。就以《歡樂今宵》為例，它是在一九七一年首播，以彩色畫面將娛樂帶給觀眾；之後在一九七六年，以香港人為主要觀眾群而製作了首部長篇電視劇《狂潮》，翻起了電視「肥皂劇」的新紀元，往後的長篇劇有《家變》、《強人》和《奮鬥》等，都是當時膾炙人口的電視劇（梁款，2002）。雖然有線電視早於一九五七年啟播，但只有小部份家庭可以收看電視，當時的觀眾只有六萬多人，佔全港人口的三個巴仙；而從一九六七至一九七六年這十年間，九十巴仙的香港家庭已擁有電視，到了九十年代更發達致一百巴仙擁有電視。（馬傑偉，2002）。可以這樣說，對於成長於七、八十年代的香港人，曾被嘲諷為飲電視劇奶水長大也不為過。

時至今日，雖然無綫電視作為免費大

眾媒介已大不如前，加上新媒體的湧現，令新一代年輕人有更大自主性去選擇合適的時間來收看節目，這無疑大大削弱了無綫電視作為昔日主流媒體的角色。雖然這樣，無綫電視在一眾免費電視台中仍然是領導者，每年仍然製作出大大小小不同類型的電視節目給觀眾。相比以往，電視節目也走向更專業化的製作，電視台也樂意將每個節目包裝成市場產品以大力宣傳。而電視節目標題字的出現，也有助強化節目品牌和發揮推廣作用。

事實上，現在的節目標題字比以前的更有看頭和更成熟，看得到設計師在背後所花的心思，是務求為劇集在未推出前已打響頭炮。現在每逢無綫電視播放劇集、旅遊、綜藝、烹飪、籌款、新聞與資訊等節目，我會特別留意節目播放完畢片尾的鳴謝工作人員部份，當中必定會出現這個名字「字體設計：張濟仁」。張濟仁這三個字一直印在我腦海中。在一次舉辦關於城市與字型議題的大學演講中，我斗膽邀請了張濟仁作為演講嘉賓，誰知他一口應承，並在演講中展示了

他過去多年在無綫電視所做的不同節目標題字，其千變萬化的創意，令人讚歎。他有深厚的中國文化底蘊，成了字型設計源不絕的靈感來源和養分所在。他如何能在這競爭激烈的電視世界裡，成為了各大節目標題字的幕後主理人？於是我帶著更多的好奇走進電視城跟他進行訪談，由他娓娓道出上海的成長開始……

自六十年代末免費電視節目首播後，擁有電視機的觀眾群在七十年代中，已急升至九十巴仙。（照片攝於一九七〇年）

抗日戰爭期間，在上海的爺爺帶著張濟仁的爸爸及一家人逃難至雲南昆明市暫住，而張濟仁就在這段時間出世。後來戰亂稍為平息，張濟仁舉家搬回上海居住。

小學時，施一琇是張濟仁的美術老師，寫字非常了得，並畫國畫、水彩畫和廣告畫，張濟仁視他為伯樂，「施老師看完我所畫的畫後，表示讚賞，並鼓勵我在這方面繼續努力，他說會繼續教我，他除了教畫畫外，更重要是他教我待人接物的態度。所以我視他為恩師。在上海那段時期，他教了我三年美術，但小學畢業後，就跟他失去聯絡，之後再沒有他的消息，印象中只記得他一臉鬍子，說得一口流利上海話。」

年輕的張濟仁已十分鍾愛中國文化和歷史，尤其是唐詩和宋詞。在課餘時，他愛跟志同道合的朋友走到上海的街頭小巷，尋找古書、古銅幣和古畫來研究。他鍾愛中國文化到了一個地步，就是當中學畢業後，他曾經想過到杭州靈隱寺做和尚，為的是可以修讀佛經，並可研究寺廟內的對聯和詩詞，但因為怕家人反對，最終還是放棄了這個大膽的念頭。

畢業後，張濟仁不留在上海，而跑到新疆找工作。在新疆他曾為雜誌社畫插圖，也做過農民，後來亦曾任歌舞團的設計師，「舞台設計牽涉幾個範疇，例如天幕、硬景、軟景、近景、道具、服裝和燈光等，做舞台設計全部都要識。但這些無得講亦無得教，要憑自己的感覺和觀察。」之後，張濟仁再返回上海為一間華資廣告公司工作，他主要負責撰寫廣告標語和畫廣告片頭，並協助設計櫥窗，「在上海做櫥窗設計最吃香，因為昔日上海經常舉辦很多展銷會，展銷會需要設計櫥窗來展銷產品。這不單止在上海，我也需要到其他省份工作。」張濟仁最喜歡出差，在家中已預備好一個旅行箱，當接到出差通知便可隨時出發。張濟仁最難忘是出差期間可以順道遊歷，看不同寺廟的碑帖。張濟仁表示年輕的時候，十分嚮往這種旅遊文化生活。在張濟仁的印象中，昔日的上海是一處繁華的地方，他一直在上海生活及工作，直至四十歲才到香港與家人團聚。

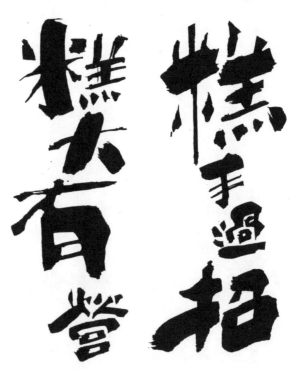

棗泥紅棗年糕

鮮椰汁年糕

百果豬牡燴馬蹄鮑魚

雞飯

子薑菠蘿

炆豬肉

神仙雞

火門鱔

糕大有營

糕手過招

《糕手過招》

張濟仁設計這個標題字「胖嘟嘟」的，令人聯想到美味的糕點，使食慾大增。

九十年代初，張濟仁的太太和囡囡先行移居香港，但張濟仁沒有跟隨，仍留在上海工作，後來才到香港與她們團聚。張濟仁初到香港，人生路不熟，經朋友介紹下在工廠的倉庫從低做起，「嘩！在倉庫工作十分悶熱，熱得不得不脫去上衣工作。但慶幸同事們十分友善，閒時經常與我交談，除認識了香港有趣的一面外，也可以趁機跟他們學講廣東話。」這對當時還滿口上海音的張濟仁來說，實在不容易。後來，輾轉間也做了幾份工作，但最終還是不太合適而離開。正當在尋找新工作的時候，張濟仁的太太看到了無綫電視正招聘字型設計師的廣告，心裡知道這就是他一直在尋找的工作，於是便鼓勵他申請，之後更獲得面試機會，

「到了面試當日，我被安排坐在一間房間裡，其後有一位女職員入來給我測試題目，要求我用毛筆寫《南帝北丐》；此外，更要設計一個叫做《一個容易受傷的男人》，我當時並不知道這是劇集的名稱。我不消一會便做妥，還在房裡等了一陣子仍未見女職員入來，我便離開房間，女職員見我忽然走出來，便問我為什麼不做完才離開，我回答她早已完成了。女職員十分驚訝我竟然這麼快便完成。」後來，部門主管接見了張濟仁，並表示非常滿意他的表現，「他問我什麼時候可以上班？我想也不想便應承隨時可以上班。」就這樣，張濟仁於一九九三年九月一日正式加入無綫電視成為標題字設計師直到今天。

張濟仁在九三年加入無綫電視，那個年頭不是太多人知道什麼是標題字設計。在未有電腦之前，很多劇集或綜藝節目的標題都是靠人手製作，都是交由美術部門負責的。在整個電視生產鏈的生態，標題字設計一直不受重視，更遑論要開這一專門職位來專責處理或設計標題字。但自張濟仁加入後，他的作品逐漸得到業界和大眾關注，更提升了標題字設計的重要性，令人意識到標題字也需要由專業人士設計和負責，這對節目的視覺印象和品牌形象亦至為重要。「在最初三年的工作，我開始掌握了一些基本做標題字的概念，當我越接觸得多，便慢慢開始建立自信去設計更不同的標題字。」

先拆毀後建立

張濟仁有著多年設計節目標題字的經驗，訪問當天他毫不吝嗇地與我們分享他過去多年的經驗和心得。「當設計標題字時，你必須要先破壞字型本身，我的設計方式是第一先破壞，第二重組特點，突出字型的特質，第三就是玩變異，就是不可以守舊，要有變化。」張濟仁強調標題字設計並不是將字單純地「拉長撇扁」，也不是亂加外在物在字裡，他認為這並不是最好的方法。「就算你加了額外的事物，也未必適合，譬如這個字的一點加了一個橙在旁邊，整個字就變得好似過節一樣，這是沒有意思的。以往試過有一個節目要求加公仔，聽說是監製的個人喜好，唉呀！我已經一直勸喻他們不要再加沒關連的事物。剛來做的時候，做了很多類似的風格標題字，現在連自己也不敢再看。」

張濟仁認為設計標題字十分巧妙，不可以單從字的外部來設計，要從字的本意出發才是最好，這是一種很重要的技巧，可以令設計千變萬化。另外，要明白字本身的結構和它的限制。如果一個字的結構中有三個橫劃，那要問自己這三個橫劃可以改為三個長短不一的橫劃嗎？是否可以改成斜劃？但不會改變字的意思。這些都是從結構來思考字型設計的可能性，要挑戰或接受其限制。

「字型設計最難就是字型本身有其限制，明明想到一些好的設計意念，但最終會因為字本身的結構扼殺了創意，最後就做不到。所以一個人要不斷豐富自己的閱歷，豐富你對字的認識，這是非常重要的。當設計標題字時，若這個角度不可行，便要從另一個角度再思考，直至找到解決方法。不可以單靠垂直思考，也要有橫向思維，因為若單靠垂直思考，你就只會看到字，沒有其他的了。」

對設計標題字的另一心得，張濟仁指出要熟悉視覺語言所帶出的感覺，譬如圓形、圓點或將三點水的筆劃轉成圓點，會予人和諧、溫暖、喜悅、流動的意思。又譬如方形或方點代表結實、穩重、正規、靜止。「每一筆劃你都要知道它的視覺語言，不然，明明是表達悲傷或痛苦的感覺，但你用了圓潤的字型，那就不能表達出悲痛的感覺了。」此外，張濟仁也不贊

成將字型強行拉長撕扁，他更列舉時下流行的「風箏字」為例，這是張濟仁給它的名字，「因為這字的整體風格表現出修長瘦削，筆劃幼長似風箏的骨架一樣，雖然有點味道，不過都是一般而已。」

說到標題字或字體設計，以往一般都沒有太多人重視，因為大多數人覺得字型無論設計得再好，也難登大雅之堂，純粹只滿足眼球，對整體設計方向起不了關鍵作用，所以不論字型的好與壞，也不值得花時間去討論。但張濟仁並不同意這樣的看法，他認為標題字設計十分重要，它既是整體節目的引旨和縮影，又是綜合各方於一身的視覺載體，亦是構成節目品牌效應的重要元素之一。字型設計在娛樂產業中，能產生畫龍點睛的效果。「字型一直扮演著重要的角色，並廣泛應用在我們的日常生活中。你看，什麼都要用字型來將意思表達出來，例如電影、廣告、佈景、展覽會等。當一個字寫了出來，立即會帶來視覺震撼，就好似一個看上去平平無奇的畫面或一張海報，將字放進去，就會變得不一樣，畫面會有內容有味道，傳達

的意思也變得更清楚扎實。」張濟仁在過去二十多年來，就是本著對字型設計的信念和執著，創造了過千個標題字作品，展示出無限的創意和可能性。

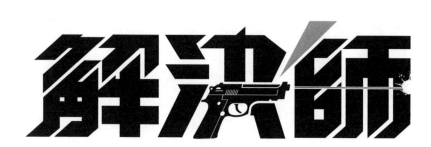

《**解決師**》（內地稱《我的老師不簡單》）

張濟仁放了一支手槍圖案在標題字中，這是靈魂所在，令人產生了一觸即發的緊張感。

張濟仁所設計的節目標題字，在行內稱為美術字，跟我們經常接觸的電腦字不同，例如華康細圓體、蒙納秀明體、文鼎中行書等，一般統稱為電腦字體；而張濟仁在設計節目標題字時，也會用電腦字作參考或作為設計構思的起始點。對於美術字和電腦字的應用，他表示不會太抗拒用電腦字，但設計節目標題字時，他認為美術字應呈現出更多可能性和創造力，不應受制於電腦字的便利和「即食文化」。正如前所述，當張濟仁在設計標題字時，他已發展了自己的一套設計思維，使他每次做創作時，不會因倚賴電腦字而帶來創作上的窘迫和限制，「我剛才說過，當設計標題字時，最重要的是，第一要打破的電腦字體的原本結構，因字造型原先的電腦字體已設定好，但我可以任意改變它，亦可重新調配組合，以配合節目的主題；第二，因字生意，要極力轉化出另一意思，要令字生出意思來；第三，玩技巧、玩設計，譬如能否找出字與字之間的共通點；第四，字有情感，看這個字，是否散發出一種種情感或韻味來。電腦字就沒有這種能力，

《棟仁的時光》

張濟仁將一個鐘放在標題字中，這直接表現出劇集內容與時間有關；另外，張濟仁將筆劃的一部份延伸成圖案，使標題字隱約呈現出建築物的輪廓。

例如要表達悲痛，你所選擇的電腦字不能給你悲痛的感覺；又例如想表達開心，但電腦字也是給你一式一樣的字，字面上沒有任何變化，字體的筆劃就是死板的，所以字體設計跟美術字設計完全是兩碼子的事。而字體的最大功能之一，是提供暢順無阻的閱讀經驗，例如當閱讀小說時，字體必須有高易讀性的特質，使讀者能輕鬆閱讀書本的內容，或許選擇不同字體時，也有些微差別，例如黑體字予人嚴肅，宋體字感覺清爽。」

對於設計節目標題字的要求，張濟仁始終覺得用電腦字是不一定能滿足每個節目的味道。因為電腦字一早已規劃好，直接用來做標題字會有其局限性。「在設計中文字時，我認為大致可分兩大類，第一是美術字設計，第二是字體設計，我比較喜歡美術字設計，特別是用毛筆作為視覺表現方法來設計標題字，因為毛筆字可塑性高，能給予我很多創作靈感，譬如用毛筆來寫『武』字，每一撇一劃都可以寫得蒼勁有力；但你用電腦字，字的表現即時變得薄弱且機械化，使整個字也很死板。所以我很喜歡用較人性化

的表達方法，毛筆字是經常放在我的設計裡，我做過好多款毛筆字的標題設計，我估計已經有幾百套了。」

創作需要
文化閱歷

張濟仁一直醉心於中國文化，他認為這跟設計節目標題字有著密切的關係。他經常閱讀有關中國寺廟、對聯、文字和文學家的作品，你會覺得中國漢字在這個世界上是獨有的，是上乘的文字。他認為英文字母只是抽象的符號，需加以修飾，但中文字卻不同，它是由象形文字演變的，是華夏民族的智慧所在，單憑文字的形狀便知道文字所代表的是什麼。張濟仁認同中國的文字是十分複雜的，但卻充滿大智慧。「譬如自尊、自重、自覺，三個詞彙你怎樣分開來解釋？又譬如中國山東省南部的曲阜孔廟，正門有一對很出名的對聯『與國咸休安富尊榮公府第』，同天並老文章道德聖人家』，據說是出自清代大文豪紀曉嵐的墨寶，但這對聯其實隱藏了中文文字的玩味和大智慧，上聯『富』字的上蓋部首刻意寫少了一點，變成『冖』，而下聯『章』字下部的『十』字刻意貫穿上面的『曰』部，成為『甲』，這種刻意改動中文文字結構的寫法，隱晦地解釋『富貴無頭』，文章通天』的意思。當我知道後，實在太令我驚訝，中文文字真是博大精深，這更加

引發我對中文字產生極大的興趣，亦讓我嘗試將這思維在設計標題字時運用出來。」

看張濟仁的標題字作品，反映出他對文字的深入了解和掌握文字本意的能力；此外，亦因為他過去的旅遊經歷和人生閱歷，使其作品充滿創意。他於窮困的地方成長，亦在富庶的地方生活過，他愛遊歷，大江南北。他的豐富人生閱歷，令他從多方面發掘事物的趣味。「當我創作的時候，我會根據事物的不同面向來設計。我會先了解事物的特徵或用途，看它周圍有什麼東西可以運用？是否可以成為我的創作靈感？然後，我會從側面思考問題，譬如見到這個顏色，我會即刻想到，為何會有這樣的配搭，可不可以配搭其他顏色？在我心目中，沒有絕對的程式和規則，最重要是要變通，即是要追求變化，所以我喜歡一邊做一邊想，當發現效果不好就立即轉方向。」

由於張濟仁不易滿足於表面化的設計，加上其愛每事問的特質，因此令他能挑戰每一個難關，「以往我會先跟導演或編劇了解並交流節目的目的和方向，以預備設計標

題，譬如有一個劇集以情意結作為故事的主軸，那我會先跟他們了解什麼是情意結，情意是否牽涉情義之間，男女之情，人情之情；又或是恩怨情仇，譬如兄弟恩怨或涉及仇殺之類等方向入手。此外，我會考慮劇情的節奏快慢，譬如劇情發生在農村或是城市，是有關暴力社會或是喜劇化社會，是時裝戲抑或是古裝戲。」張濟仁希望藉著提出問題來清楚了解導演和編劇的想法，然後才開始設計不同的初稿再給他們討論和作最後選擇，「一般來說，我會做十至二十個不同的標題字，讓他們選擇。我試過最多做四十多個，最高峰曾經試過一個月做一百二十個；因為我不單做電視劇標題字，就連節目或劇集裡有關文字的場景、道具和佈置，也由我寫出來。到目前為止，曾出現在熒幕的標題字，差不多有幾千個。」

張濟仁猶記得為電視劇《馬場大亨》設計標題字時，他並無參考過無綫電視之前的標題字，因為他認為看了之前的作品，反而會對自己的創作思路帶來影響，他不想有先入為主的想法和被既定的框框鎖住而未能發

揮。張濟仁在聽了《馬場大亨》導演和監製的想法後，由於這電視劇的故事圍繞馬場和賽馬比賽，張濟仁起初是用了毛筆畫了一匹馬的形態，以配合中國書法來作為標題字，後來經過一輪修改，最後還是以剛勁有力的中國書法來寫標題字。導演和監製看過後，十分喜歡，最終也採用了。就這樣，張濟仁從以往每個月做十多個到現在是四、五十個或以上，這足以證明他十分受重用並贏得公司上下同事的認同，「導演和監製們常說，這份標題字設計工作非你莫屬，你是最適合不過的，你做事我們就放心，我們對你的設計十分有信心。」

經過多年的合作和溝通，現在張濟仁只需跟監製或導演簡單傾談一下，便大約知道他們想要什麼類型的標題字。過去五十多年，不論是初稿或最終出街的設計，張濟仁的標題字作品已累積到幾萬個了。由於他的作品類型和數量繁多，他已將過去所有的標題字作品輯錄成一本自用的作品集作為參考檔案。當張濟仁回望過去的創作時，雀躍的心情不禁從臉上表現

出來，「我估計在這個世界上，沒有人像我那樣做了這麼多標題字。」

張濟仁經常提醒自己，無論是好的或錯誤的設計也盡量不去重複，所以他不會留戀以前做過的作品，他要求自己每一次都要視之為從頭開始，今次他用了這個方法，下次他會尋找另一個角度，「即是我經常跟你說的橫向思考。標題字設計可從不同的角度切入，例如筆劃的變化、字的形狀變化、字的搭配變化及字的粗幼變化等，這些都可以搭配出千變萬化的效果。」

出自張濟仁的標題字設計多不勝數。

創作源源不絕

我們經常聽到別人說靈感有一天會枯竭，但作為一個多產的標題字設計師，張濟仁的靈感為何可以源源不絕？「當寫字時，我腦海裡已開始構思要怎樣做，永遠都有不同的有趣想法鑽出來。我認為做創作的人就好像海綿一樣，每天要不斷吸收外來的新資訊，多看多聽，經常要像海綿充滿水份般準備自己，只要輕輕唧一唧，靈感的泉水就輕易滲出來。」此外，他也提醒我們每天要保持好奇心，「總之，要經常帶著好奇心看事物，譬如在街上看到一盞帶點古典味道的燈，我會好奇地欣賞燈的形狀，也好奇地問為什麼它的外形會是這樣？它的特別之處在哪？又例如看見一座建築物，我會注視它的條線或結構等，這些都是很有趣的圖案，我會刻意記下它，以作為下一次創作的參考。我就是經常從日常生活中，將所看見的放進我的創作裡。」他形容自己的眼睛仍然明亮，如果他走到街上，他寧願選擇看一些特別的事情和發掘有趣的事物，就連一些細微的事物都可以引發他的好奇心，他認為在創作的時候，好奇心能將設計帶出新觀點，

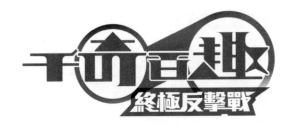

《千奇百趣終極反擊戰》

這個娛樂節目經常以望遠鏡來觀看城中的光怪陸離事件和趣事，所以張濟仁加入了兩個望遠鏡在標題字中，這是十分貼題的設計，令觀眾知道這個娛樂節目的特性。

《快樂中年》

張濟仁在《快樂中年》四字中，巧妙地加入了圓點，使傳達出一種輕柔、和諧和開心的感覺。這正正就是張濟仁所要表達的感受。

「要找出一些有特色的東西，因為有特色的事物在生活中並不是顯而易見，是有待發掘，譬如我見到這雙皮鞋，我會好奇地觀看鞋的形狀、物料和紋理，也觀察皮鞋的線條，看在設計標題字時有什麼可以借鏡。所以每一天身邊所發生的事都給予我靈感，是我的創作泉源。」

張濟仁的腦袋每一刻都在不停地運轉，他說很多好的標題字設計，都是在洗澡時想出來的。「沖涼的時候，頭腦特別清醒，而且很容易集中，這個時候我會想到很多好的意念。當水一沖，即刻醒了，靈感一到，就連衫也不穿，便要立刻把它記錄。因為有這樣的習慣，所以在浴室裡，我會預備了紙筆，如果有什麼突如其來的想法或靈感，就立刻將它寫下來，因為不知多少次，忘記將它記下，靈感便溜走了。有好的意念就要立即寫下，就是這樣。」另外，因為張濟仁以前曾做舞台相關的美術設計工作，對音樂也有點認識，他認為創作人有音樂感很重要，如果腦裡有音樂的旋律，對做標題字很有用，在設計時會令文字充滿動感和生氣。

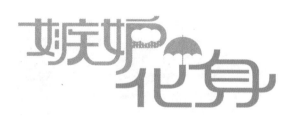

《嫉妒化身》

張濟仁利用下雨來代表嫉妒，就是人心難測如天氣的意思。張濟仁希望透過一些視覺語境來表達劇集裡的深層信息，即是就連下雨也熄不了人的妒忌心，正正就是這套韓劇的內容。

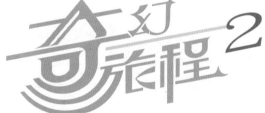

《奇幻旅程 2》

這標題字中的「旅程」兩字用了不同的線條，正指向不同的未知方向，這也代表著不同的奇幻旅程。

說到怎樣才是一個好的節目標題字，不同人有不同的標準，也有不同的審美觀，但設計標題字也有一些設計原則可依循。據張濟仁所說，在設計標題字時，他最花時間的就是處理不同文字的排列及組合，怎樣將標題字排列得最好看或最能拿捏當中的平衡就是一種藝術，「情況就如國畫追求黑白之間的平衡點，那裡是黑，那裡留白，那裡寫上字款，如何讓整個水墨的構圖看得舒服是一種學問。設計也追求平衡，安排標題字就是追求一種平衡的過程。但如果每次都正正經經地將標題字排列出來，以為這是達致平衡，那就是一個很差的設計。」

張濟仁經常遇到排列標題字上的難題，但他不會覺得不好，而是更促使他要找出解決的方法。排字的時候總會遇到一些問題，例如每個標題字筆劃的多寡、字形的輕重、閱讀的次序及標題字的字數等，都會影響整體的視覺平衡，「當標題字有空間上的缺陷，解決方法就是將當中的字移上或移下，甚至可以選擇其中一個字放大些來補足。最重要的是，字與字之間可以做到互相補足，

舒服就可以了。」

互相平衡。在設計標題字時，不只是單看一個字，也要顧及整體，就好像畫畫一樣，都是講求整個構圖。」

最後，張濟仁按著自己豐富的經驗，歸納出一套做標題字的設計原則。從這六大原則中，可窺探出設計標題字的樂趣和竅門，但更重要的，是這些原則亦可應用在其他視覺傳意設計中，例如商標設計或字體設計等。

另外，剛才也提及到字數也會影響標題字的平衡美學。張濟仁說，字數越多越容易處理平衡，字越少則越難做，「電視劇集很少以一個字來做標題字，最短兩個字都有，最長可以有十三、四個字都試過，當然一個字，難度十分高，尤其旁邊沒有部首，好像『進』字，旁邊沒有部首，要做靚非常之難，但我最鍾意做標題字字數少的，因為可以挑戰自己。要令一個字取得平衡，實在有很多方法，其中之一是寫毛筆字，不論什麼書法風格也可。我只要處理字的筆劃粗幼和長短，就可隨意發揮，最重要是找到一個平衡點。」

但有時候刻意追求不平衡也是一種風格，「不同電腦字，標題字要令人有耳目一新的感覺。所以不一定每次也追求平衡，四平八穩也不一定是最好，；但不平衡的字數或粗幼筆劃，最終都要達致視覺上平衡，支點不一定在中間，只要視覺平衡，看上去感覺

張濟仁設計的標題字有六大原則：一、
融。次要的元素要清除，重要的要放大，這
就是『少就是多』的精神。」

少就是多；二、點線面角；三、聚合打散；
四、要求精簡；五、視覺為先；六、風格決
定者。

一、少就是多

「少就是多」就是解構標題字的結構，
嘗試用「偷筆」的方法來達致共用筆劃，並
透過意會來呈現字的深層意思，這樣便不須
用多餘的字數或筆劃仍能衍生視覺趣味，昔
日的《都市閒情》標題字就是用了這方法來
設計。張濟仁強調，當追求標題字的變化
時，也不忘謹守以簡單為主，不必要的，盡
可能不要用，要準確保留字的精髓。「中國
有些對聯排句很貼近我所說的『少就是多』
的方法，例如『走馬燈，燈走馬，燈熄馬停
步』，是不是很簡單？很優雅？燈熄了，馬
便停，燈一轉，馬便跑。另一句『飛虎旗，
旗飛虎，旗卷虎藏身』。這就是我設計標題
字的宗旨，只是虎和旗兩個字，轉來轉去，
重複又重複，雖然簡單，但隱藏了很多含
意，正如我剛才所說，筆劃之間可以共用共

二、點線面角

「點線面角」就是指處理字的各種筆
劃元素如點、撇、捺、鈎、橫豎橫和整體字
型的結構。首先，可以將筆劃的基本元素幾
何化，例如將點轉成圓形或圓點，將橫豎劃
變成橫線、直線，甚至弧線。將筆劃幾何化

的好處，是可以透過視覺元素加強字內在的意思，例如斜線呈現動力和流動之感，圓形代表和諧、跳動和團結。從整體字型結構來說，正方形的結構代表穩重和靜止，呈三角形可散發動感，有方向感和銳利的感覺。

三、聚合打散

「聚合打散」就是指將每一個字的筆劃打散並重新裝配，但要在不改動字本身的原意下改動字的筆劃，重點就是要排出字的新風格，除去以往舊有的觀感，並帶出新的角度，這就是「聚合打散」的目的。但在打散和改變每個細節之餘，亦不忘顧及標題字的整體結構和鋪排，要做到前後呼應和上下配合。為此張濟仁也寫了一段格言來作提醒，「橫豎撇捺各不同，各樣巧妙在其中，多種手段細雕琢，一字一句漸增功。」

四、要求精簡

「要求精簡」，張濟仁強調標題字必須精簡，盡量減磅瘦身，該細的地方應細，該幼的地方要幼，重組筆劃和改變字型結構為了追求突破點和共同點，若字本身能觸動情緒，則要放大，要先令人眼前一亮。但當要額外加上圖案時，就要特別小心，它必須有關連和有意思，否則它會令整個標題字顯得格格不入和成為負累。

五、視覺為先

「視覺為先」，最重要是令標題字的感覺養眼、舒服和統一。不要讓一些字太過突顯，也不可讓視覺元素不達意。標題字除了字的意思外，也有視覺內涵，就是將字的力量、意念和情感透過視覺表達出來。標題字既要呈現高低的跳躍感，同時也要追求視覺上的對稱美學。若要追求標題字的統一美學，可利用重複的筆劃或圖形線條，重複線條有助增強統一感，亦可吸引眼球。

六、風格決定者

「風格決定者」是指用什麼風格來做標題字，這關乎在字型上要決定用什麼風格來傳達什麼樣的感覺，例如柔和、莊重、跳躍、悲慘或高興等。風格也牽涉字體的選取、筆劃的粗幼、顏色的比重及排字的高低等。風格決定要令到主體鮮明，同時顧及空間和諧，標題字不要太擁擠而產生壓迫力。張濟仁認為正確的風格可以帶出標題字的靈氣，「好的標題字能散發出靈氣，就是觀眾可透過你的標題字從而領會當中的故事或內容，並找到當中的趣味和特色。」

《黃金有罪》

標題的「有」字，用了一條鮮明的紅色斜線，暗示事件不應再發生。

《Busking 不停音樂》

每一個標題字被安排在不同位置猶如舞動中,再加上英文字用了不同顏色,予人一種色彩繽紛和節奏輕鬆的感覺。

《街市新春攻略》

這是一個農曆新年的節目標題字,張濟仁加了喇叭圖案,因為他認為中國人過年十分熱鬧和嘈吵,所以用喇叭來比喻。另外,由於標題字數多,會令人感覺標題字很長很累贅,所以「新春」兩字刻意打側放,來平衡整體感覺。

《她她她的少女時代》

三個「她她她」字緊密地連在一起,表現出城市男女之間糾纏不清的感情世界。

《快樂奇蹟 X Factor》

每個標題字被安排在高高低低的不同位置,之後以「奇」字作為重心,以突顯「奇蹟」的意思,這安排亦達致左右視覺平衡。

《燦爛的外母》

張濟仁將這個標題字跟劇集裡的人物形象掛鈎，設計成「肥嘟嘟」的字型，來表現出外母搞笑的一面。另外，「的」字是一副花眼鏡，亦代表了老婆婆的特色。

《懿想得到》

《懿想得到》給人一種萬聖節的感覺，標題字崩崩爛爛，如果大家細心看，這個標題字加入了一些英文字母，例如加入了「O」和「K」的英文字。張濟仁通常會先手繪標題字，然後再用電腦作後期製作，將一些特別視覺效果呈現出來。

《字花》

張濟仁會設計出不同款的標題字，以供客人選擇。

《再創世紀》

雖然張濟仁設計出不同的繁體字和簡體字版本《再創世紀》，但「再」字和「創」字的筆劃都加長了，令兩字可以互相呼應。

《咖啡地圖》

《咖啡地圖》選用了幼身的字型，表達出喝咖啡是一種悠閒的中產生活。

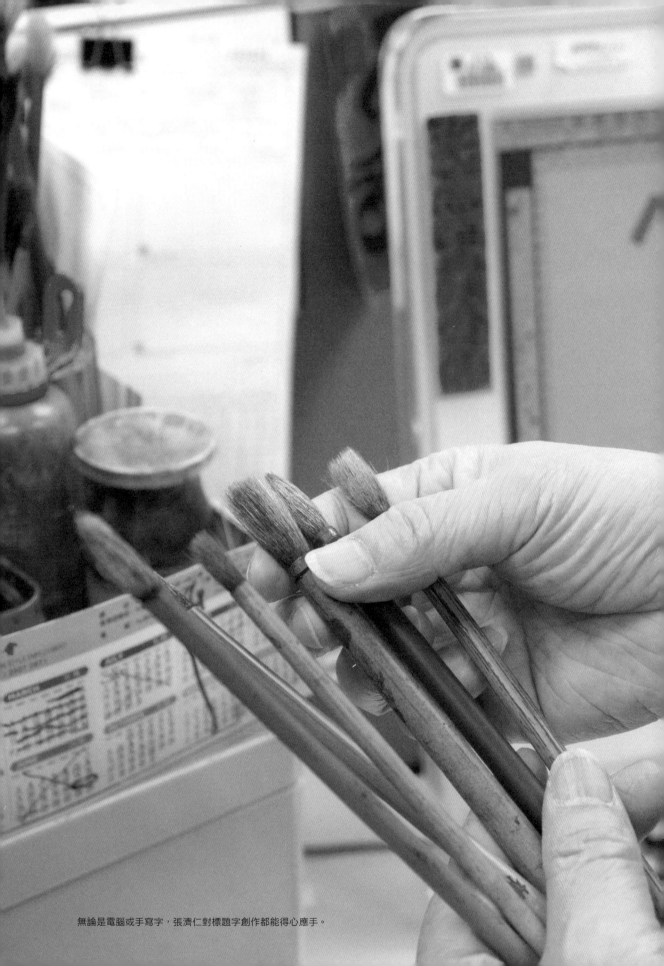

無論是電腦或手寫字，張濟仁對標題字創作都能得心應手。

工具

5.11

以下是張濟仁經常用的工具與材料。在創作電視標題字中，張濟仁沒有依賴特定工具，只要媒介合適，不論新舊媒介，他都能掌握並發揮其特性來創造出娛樂性豐富的標題字。

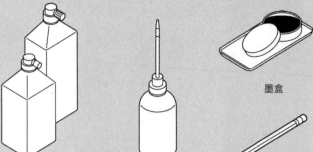

墨汁　　　　噴墨壺　　　　墨盒

鉛筆

宣紙

書法墊布

白紙

電腦

掃描器

繪圖板

張濟仁有一個有趣的裝置,在他的工作枱上放有四至五個大大小小的洗墨器皿,墨水由深至淺有序地放在一起。原來張濟仁每次清洗毛筆的時候,他都習慣先從深而後至淺地清洗,於是乎在不同器皿中會因著清洗的先後次序而令水產生不同濃淡的墨水效果。張濟仁亦會使用這些用作沖洗的墨水來進行書寫或設計,絕不浪費。

繪製標題字步驟

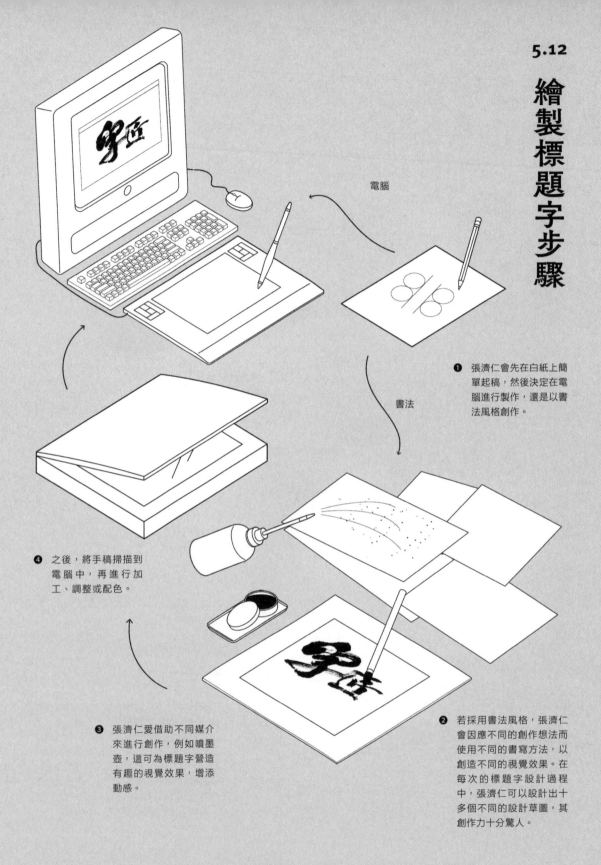

電腦

書法

❶ 張濟仁會先在白紙上簡單起稿，然後決定在電腦進行製作，還是以書法風格創作。

❹ 之後，將手稿掃描到電腦中，再進行加工、調整或配色。

❸ 張濟仁愛借助不同媒介來進行創作，例如噴墨壺，這可為標題字營造有趣的視覺效果，增添動感。

❷ 若採用書法風格，張濟仁會因應不同的創作想法而使用不同的書寫方法，以創造不同的視覺效果。在每次的標題字設計過程中，張濟仁可以設計出十多個不同的設計草圖，其創作力十分驚人。

❺ 在創作完成後，張濟仁會一併將不同的標題字設計交給節目監製或導演審閱和揀選。

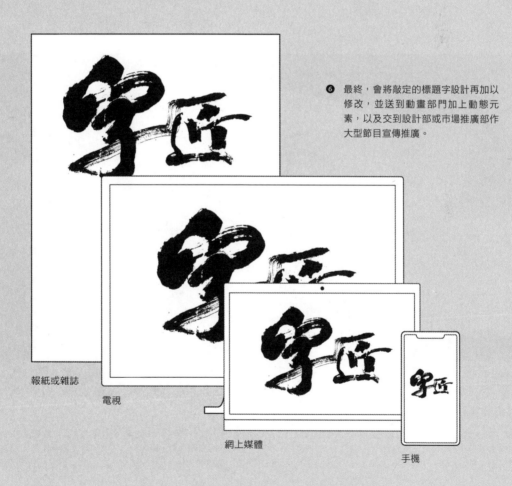

❻ 最終，會將敲定的標題字設計再加以修改，並送到動畫部門加上動態元素，以及交到設計部或市場推廣部作大型節目宣傳推廣。

報紙或雜誌

電視

網上媒體

手機

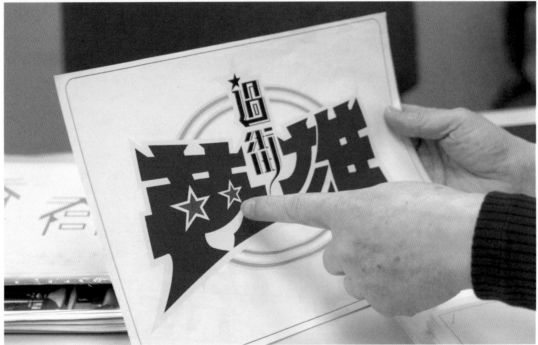

《過街英雄》

《過街英雄》的「街」字有一條尾巴，張濟仁的靈感來自過街老鼠的尾巴，至於為何沒有畫出整隻老鼠，張濟仁認為這正正發揮了意會的功能，設計就是要點到即止，剛剛好就是最好，別人一看就能輕易意會到。而英雄的「英」字，則來自荷里活超級英雄系列《美國隊長》（*Captain America*）所用的星，張濟仁說美國人最鍾意英雄，所以用星來代表英雄。但最終這個設計沒有成功選上。

這次我們差不多談了三小時，實在十分感謝張濟仁不吝嗇地分享他做標題字的經驗和造字的原則。在訪問過程中，不時有他的同事和上司上前對我們說，張濟仁在公司裡是至寶，是資深的員工，是眾人的老師，足見張濟仁在同事和上司心中的重要性。

張濟仁已在半退休的狀態，雖然工作量比以往減少了，但仍有設計不同節目的標題字。在閒時，張濟仁有教小朋友畫畫，畫畫也是他的興趣，「我本身十分喜歡畫畫，以往我投放很多時間在設計節目標題字，將畫畫暫時放低，現在我可以有些時間來教小朋友畫畫，能自娛之餘，又可以教導小朋友，何樂而不為。現在我知道小朋友喜歡什麼漫畫，我都有教他們畫漫畫，例如『角落生物』、『Sanrio』和『比卡超』。現在，我能跟得上這時代的小朋友，哈哈！」

張濟仁熱愛自己的工作，也醉心於標題設計，現在我們仍能在熒幕上看到他的作品，實在是我們香港人之福。

膠片招牌字

── 李健明

麵餃水記泉麵吞雲

承接各項 水電工程　大光電器行　零沽批發 電工材料

百勝工廠大厦

行里萬

MAN LEE HONG

內8張SACD 每張物設有獨立編號
MADE IN JAPAN
是寶麗金的戰紀← 王菲的戰紀 也是新藝寶的戰紀

玄門佛家
隨緣佛社

嚴禁吸煙
NO SMOKING

汽車　冷氣

大新　香嶺

香港的街道佈滿不同大小的膠片燈箱招牌，構成香港獨特的街道景觀。（照片攝於一九七五年灣仔）

日本學者論
香港招牌

昔日的廣告招牌填滿了大街小巷，形成層層疊疊的招牌海，建構香港獨特的街道視覺奇觀。在招牌的世界下，充斥著各種不同的中文字體，各行各業各自選取自己心儀的字體，來表達出不同價值和視覺風格，有些字體表現得剛勁有力、雄渾有勁、有些纖細柔弱、有些花枝招展、有些穩重保守、有些現代感強、有些活力十足，各自各精彩，但最終目的只為吸引顧客的眼球。

香港街道上的招牌，吸引的不只是本地人，就連外國的文化學者和旅客也為之傾倒。若要數最早對香港招牌觀察產生興趣而研究的學者，並不是本地人，而是一班曾旅居香港的日本城市研究學者。早於八十年代末，香港曾經有過一本以觀察街道文化為題的書籍，書中有一部份作者是本地學者，而另一部份則是在港居住的日本學者，他們醉心於香港街道文化，更聯同本地社會學家呂大樂教授一起出版《城市接觸——香港街頭文化觀察》。而這書的其中一位編者是城市社會學家大橋健一，他認為要了解城市文化，除了從宏觀的社會空間外，亦可從微觀入手，觀察以居住和社區為前提的生活空間，就是強調人與人之間的關係，與及引申出來的各樣事情（呂大樂、大橋健一，1989: 14），他認為城市的街頭更值得我們關注，因為街頭是社會空間和生活空間之間的第三空間（The Third Space）和反映社會生活的舞台，是促進兩者活動之間的交流空間和連結。

但以街頭觀察來了解城市，早已在二十至三十年代在日本東京掀起序幕。其佼佼者

是建築師及民俗學家今和次郎。他（2018：10）提出相對於考古學的新研究方法名為「考現學」，來觀察關東大地震後，東京城市下的種種人民生活和空間變遷等社會現象。這種結合人類學和民族學的研究領域，以客觀性的觀察來記錄當前的風俗，透過觀察、筆記、速寫、照片等方法採集數據，並進行分類和統計分析（2018：357）。這種研究方式也影響了一群關心香港街頭文化的日本學者。

在八十年代中，一篇名為《出街——談招牌》是最早以街頭觀察來研究香港的招牌（日本人稱為「看板」），文中作者山口文憲有這樣的形容，八十年代的香港街道空間：「香港街道的風景中，是沒有半點兒空白的，簡直像一個患上空間恐懼症的精神分裂病人所描繪的圖畫般，街道的上空，掩埋著一片驚人的招牌森林。」（呂大樂、大橋健一，1989：30）

山口文憲細緻地描寫街道上招牌的疏密程度進程，猶如人的成長過程，是經過幼年期、青年期到壯年期。他形容壯年期的街道上，伸展出來的招牌狀況已變得「亂七八糟」。而大橋健一（1989：49）在他的《日語招牌生態學》中，了解到在尖沙咀不同種類的日語招牌所帶出的象徵意義，從而了解招牌跟當地的旅遊活動有著密切的關係。

八十至九十年代的香港，是日本文化熱潮的高峰期，日本文化不單影響著香港的普及流行文化；此外，就連香港城市研究的範疇，也有他們的蹤影，例如在九十年代末，一隊由日本城市學家、人類學家和社會學家組成的研究團隊，就用了短短八日時間走進快將被拆卸的「城寨」，利用攝影、插圖和文字來觀察和記錄城中居民的種種生活面貌和空間運用；後來，他們更將研究出版成書《大圖解九龍城》。日本人對香港這城市情有獨鍾，他們研究的題目不單是城市研究，就連細小至招牌都會醉心鑽研；但可惜的是，九十年代後，日本人對香港的熱度慢慢退卻，研究香港街道的學者也逐漸減少。正如山口文憲說：「倘若你了解到招牌為什麼是那樣子的話，你自然也會明白到香港為什麼會是那樣子的。」（1989：31）

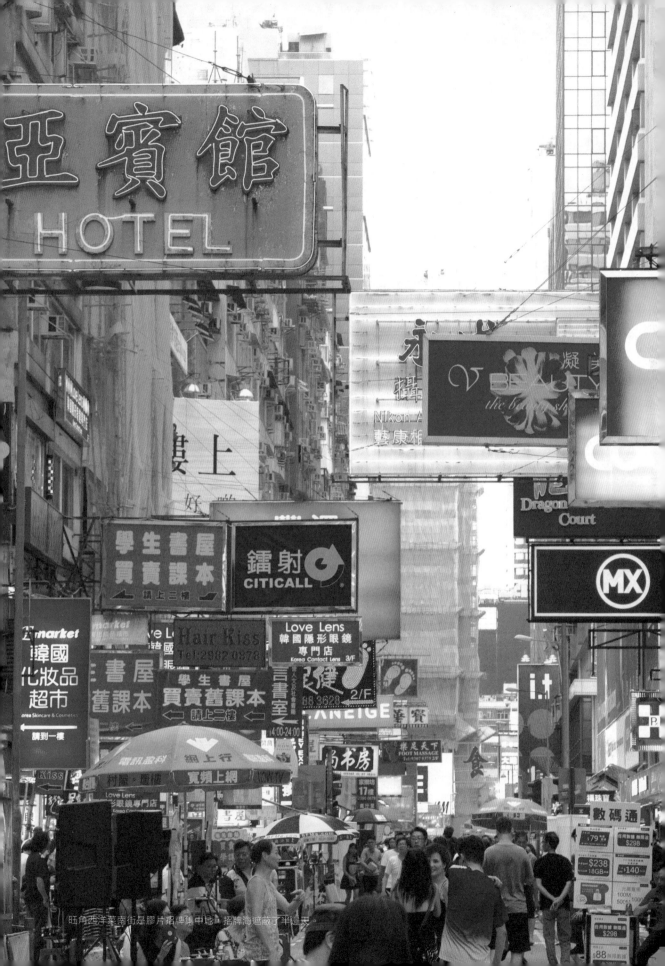

旺角西洋菜南街是膠片招牌集中地，招牌海遮蔽了半邊天。

第二代「招牌佬」

李健明（人稱阿健）是第二代招牌師傅（俗稱「招牌佬」），他跟爸爸李威在新蒲崗工業區經營膠片招牌生意多年。除了做招牌生意外，阿健也有另一個身份，就是「李伯伯街頭書法復修計劃」的創辦人，亦是《你看港街招牌》作者。他所設計的「李漢港楷」字體，吸引了許多來自兩岸三地華文字體界的追隨者。

阿健在八十年代還讀小學的期間，已在爸爸的招牌製作工場幫手。到了九十年代中期，大學畢業後，便回到爸爸的舖頭打理生意，雖然是文科出身，但阿健仍樂意每天跟隨爸爸落手落腳製作招牌。在招牌製作的過程中，雖然阿健每天接觸不同的招牌字體，或多或少對字體也有點興趣，但興趣不至大於會造一套一萬多個中文字體。在沒有字體設計背景下，阿健也踏出了第一步，將原先四千多個手寫招牌字數碼化，並根據這些數碼化後的毛筆字作為參考，然後再利用電腦軟件來製造近三千多個新字，阿健邊做邊學，每天摸著石頭過河，背後有什麼推動力驅使阿健開始這個浩瀚的工程？若要知道他

背後的決心，不得不由他爸爸李威和摯友李漢的多年友誼說起。

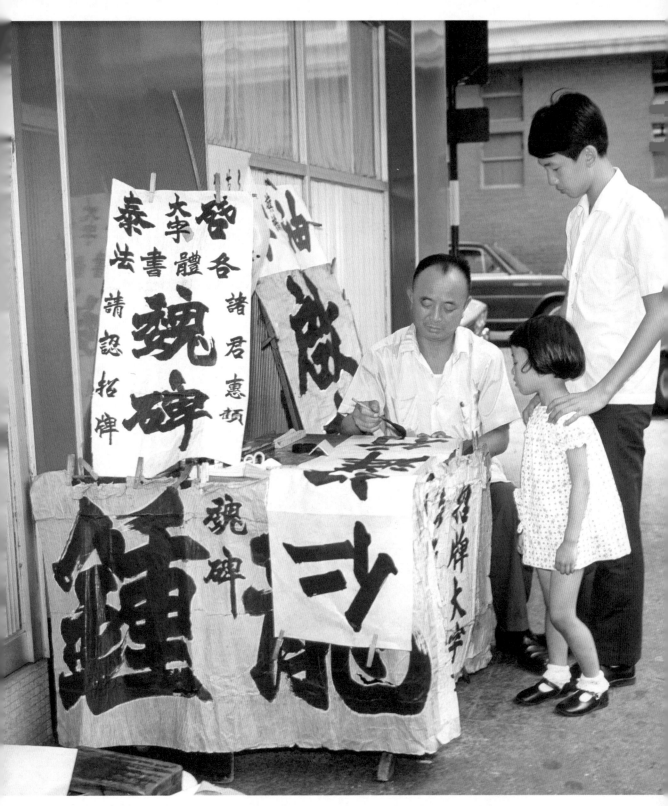

昔日的香港街道，仍可找到一些「寫字佬」在街頭擺檔，以替人寫書法為生。（照片攝於一九七三年）

摯友李漢的故事

早於七十年代，十多歲的李威在香港一間霓虹燈廠做學徒，李威記得當時做學徒的月薪只有十五元，「那個年頭，一包香煙售價約五毫子，若一日食一包，大約一個月，十五元便花光了。」其後，李威有感市場對膠片招牌的需求殷切，便與哥哥以家庭式經營膠片招牌生意。

昔日招牌師傅與街頭書法家的工作可說是唇齒相依，合作無間。當客人前來做招牌，招牌師傅會先向客人查問招牌的尺寸、顏色和字體的要求，在確定客人的要求後，便找來街頭書法家（俗稱「寫字佬」）寫字，若客人沒有特別的字型要求，寫字佬一般會按個人經驗、行業特性和類型而書寫合適的字型。昔日客人要做招牌，李威必定吩咐李健明從新蒲崗出旺角找街頭寫字佬李漢，因為很多街頭寫字佬都集中於旺角一帶開檔做生意，而李漢就是其中一位在旺角開檔，經常幫李威寫毛筆招牌字的街頭寫字佬。由於李威跟李漢過去合作無間，加上同姓三分親兼志趣相投，不久李威和李漢便結成好友，更經常一起四處遊歷。直到九十年代

初，李漢忽然告老還鄉，但臨行前恐怕不能為李威寫招牌字，便特意在回鄉前手寫了約五千多個楷書和隸書招牌字，送給李威以備不時之需。誰知自此離別，已是李漢與李威的最後見面。李漢贈送給李威的招牌字亦成為最後墨寶，李漢不以為意，將這墨寶存放在工場二十多年，直至兒子阿健把它發現，最終才讓李漢的楷書重見天日。

阿健的爸爸李威師傅仍然在他的膠片招牌工場打點一切，為摯友李漢留下來的招牌字延續留傳。

為了不負李漢的情義，阿健決心進行李伯伯書法復修計劃。

李伯伯街頭書法復修計劃

當阿健知道了他爸爸李威與李漢的友誼後，為了不辜負李漢對爸爸的情義，阿健決心整理李漢的毛筆字手稿，「為何有李漢伯伯毛筆字復修計劃的想法？首先，就是因為李漢伯伯與我爸爸屬好朋友，當李漢伯伯退休之際，他擔心我爸爸無字用，就送了一大批他的手寫毛筆字給我爸爸。我聽了覺得這件事很偉大！太厲害！如果我將這些字仍然放在櫃入面不用，是不是很浪費。」

在進行復修並數碼化李漢的毛筆字之初，有好的意願並不等於有好的開始，特別當時對於字體設計零知識的阿健來說，更是一大挑戰；加上欠缺硬件和軟件上的支援，阿健唯有見步行步。據悉當時復修李漢的毛筆字時，阿健所用的軟件是上幾代的「視窗」舊圖形軟件，過程不單繁複，而且造起字來也不夠彈性，「現在回想當天，以當時我對電腦技術和字體設計的貧乏知識，極其量我只懂將李伯伯的毛筆字掃描入電腦，然後直接用電腦繪圖軟件沿著字的外圍勾劃出來，這種做法雖然直接簡單，但對後來製作其他新字來說，就相當麻煩。因為這方法並

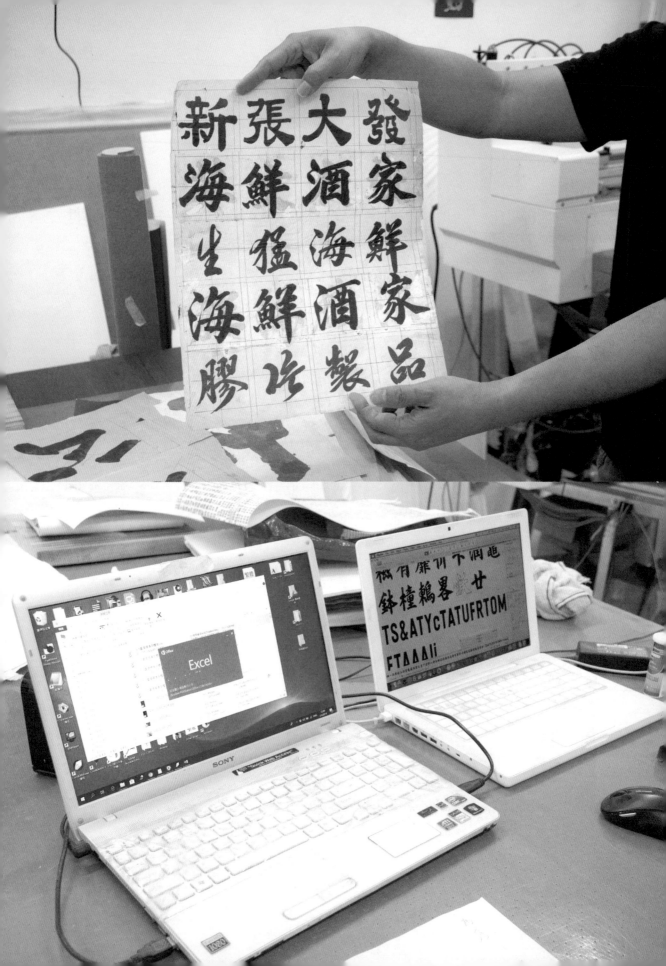

不是將字的每一筆劃獨立地繪製出來，而是以字的外圍勾出一整塊繪製，所以當中的筆劃是相互連結一起，這並不利於字型的長遠發展。因為每當要製造新字的時候，這種方法不能令你自由地抽出其中一個筆劃來創造其他字型。當我明白後，我學會先將整個字的筆劃拆散，然後逐個筆劃獨立地勾出來，這樣我可以更靈活地抽出我需要的某一筆劃來加進新的字裡。這幾年來，我一直將李漢楷書逐步數碼化並增加它的字庫，慢慢地開始了解多一些造字的竅門，加上對電腦軟件多了認識，讓我對造字和推廣李漢楷書的信心也大增。」據了解，阿健花了兩年多時間才把四千多個楷書招牌字數碼化，亦根據李漢楷書的筆劃結構和部件，額外製造了三千多個新字，賦予了李漢楷書第二生命並延續他的故事。

阿健花了不少時間將李漢的手寫書法整理並掃描到電腦裡，然後逐一勾劃出每一筆劃，整個數碼化過程十分漫長。

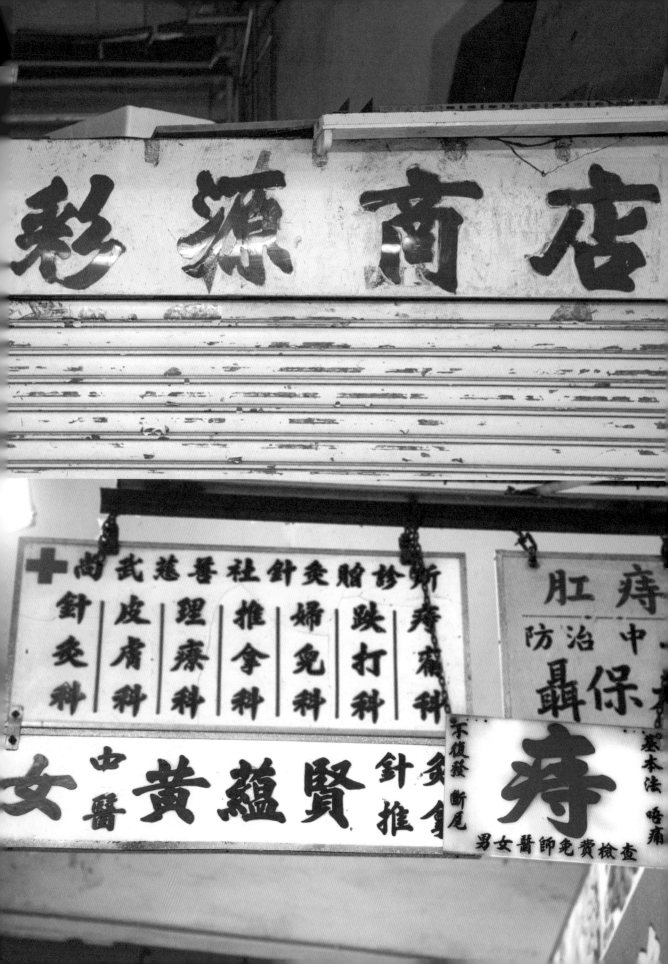

實而不華的美學

為了好好復修李漢招牌字，阿健可謂四處奔波。過去差不多有字體設計的講座，必會見到他的蹤影。阿健一直主動地研究字體的製作，也與不同字體設計師交談，希望從中找到一些線索以將李漢招牌字的特色和美學發揮出來。對於能夠為李漢招牌字盡點綿力，阿健再三表示感恩，「我覺得非常幸運，因為這是基於李漢與我爸爸的情誼，他才會留下那麼多字給我爸爸。對於一個『寫字佬』來說，手寫書法字是他的生財工具，是最重要的資產，所以他不會捨得將整套字送給人，尤其是發生在以前的社會，這是不可能的，我認為這套字的獨特性之一，來自它本身十分獨特的故事背景。」

對於李漢的楷書和招牌字體美學，阿健有深刻的體會。他認為李漢的楷書並不是追求他個人的字體風格，而是基於回應市場的需要，就是說他手寫招牌大字的風格，是為了迎合市場的期望和符合手寫招牌字體的實際要求。那就是招牌字體必須端正清晰，四平八穩，筆劃有力。阿健說：「相比起台灣一般的招牌字，李漢的招牌楷書的筆劃普遍

較粗且豎鈎較大，字體的整體結構較有氣勢。」

為了了解更多招牌字的美學，阿健也參考了台灣現招牌字體風格。他發現台灣有很多招牌字體和電腦字體，都是參考自八十年代的一位寂寂無聞的「寫字佬」劉元祥。他當時出版了《商用字彙》系列，書中提到寫招牌字的一個重要概念叫「準字型」，就是招牌字必須四平八穩，筆劃均勻，字的整體視覺表現要工整和統一。當時台灣有很多招牌字都是受劉元祥的書法字所影響，以他的招牌字系列作參考來做招牌。對於劉元祥的「準字型」概念，阿健認為李漢的字體結構和美學能完全反映出來。「剛才你問我李漢招牌字有什麼特色？這令我想起另一件事，曾經有一天，有一位台灣的朋友來香港找我，我帶他到新蒲崗工廠區一帶四處逛，也給他看過李漢的字，看後他認為，相對於台灣的招牌字的柔弱，他覺得香港的字比較兇猛！我認為他的觀點也說出了李漢招牌字的特色，但我個人認為，相比起北魏體的兇猛，李漢招牌字真是小巫見大巫。」

阿健認為李漢的招牌字特色就是不會有太多特色，只追求四四正正，穩紮穩打，這才是好的招牌字。「招牌字與書法不同的地方，就是書法追求字體的美學，字與字之間講求韻律、意境和行氣。但招牌字講求清晰和風格統一，所以招牌字在書法上可視為呆板。」對阿健來說，李漢的楷書並不是最美的一種書體；但從做招牌的角度來看，李漢的招牌字厚實和渾圓，是最方便製作的招牌字體。

總的來說，從外形結構上，李漢的招牌字是近乎「粗楷」或「榜書」的一種適用於標題字的楷書，它高度追求字體的清晰度和辨識度，可說是集功能與美學於一身，它也帶一點貼近社區的人文氣息，摒棄一切花招和避免高舉個人書法風格。對於李漢來說，他清楚知道追求實而不華是寫招牌字的金科玉律。

男 髮 廊
女

一 樓

歡迎男女界
94305769
Welcome men and wome

有限公司

660號

辨識功能優先的招牌字

二十世紀中期，建築及設計界有這一名句「形式追隨功能」或「功能決定形式」（Form Follows Function），這一名句是由建築師路易斯‧沙利文（Louis Sullivan）所主張。在昔日現代主義運動下，他強調設計要追求以功能為先形式為次的一種簡約美學主義，例如在建築美學上，他認為一切裝飾性的元素是多餘的，凡事沒有功能的外在物都應摒棄。從李漢招牌字上，正好反映出以功能優先的現代設計元素，它除去一切多餘的裝飾性元素，為的是追求高辨識性的功能，「在招牌字的功能上，李漢招牌字就是沒有自己的風格，因為招牌字是為商舖服務，最重要是筆劃要夠粗、夠精神；另外，字型必須要有足夠清晰程度，這樣才能達致招牌字的要求。」

所以阿健認為將招牌字來比較書法字是不合適的，因為這是兩個完全不同的媒介和不同的表現方式。如要從書法的角度去看招牌字，招牌字實在存有太多局限。阿健指出，每一個招牌字的大小必須要統一，但書法字的表現就可以自由度大一些，書法的筆

劃既可以抒發個人情感，亦可追隨於一種書法派系的表現方式。所以從書法來看標題字，標題字的美學表現是十分多限制的。

但阿健認為這種限制正正能發揮招牌字的簡約之美，就是一種不求嘩眾取寵，既簡單又整齊的美學。「我看過一篇文章講及有一種書法叫『館閣體』，這種書法是在以前考科舉時必須寫的書法字體，這字的字型非常工整，就好像現時印刷用的字粒一樣，但當時的人就覺得這些字的美學不值一談。是的，當整體看將『館閣體』，的確很悶很平凡，但當你逐個字去看，其實每個字都十分優美和簡潔。我認為招牌字都應該有同樣的素質，當逐個招牌字看，每個字都有它值得欣賞的美。」

阿健認為要形容李漢招牌字的美，他認為它的功能性內在美勝於表面上的外在美，「李漢的字只是符合招牌字最基本的要求，就是顧客可以從芸芸的招牌中，認得出店舖的名字而不會認錯的，基本上是以功能性先行，招牌字必須要清晰。另外，在外在美上，我也觀察到客戶大多要求招牌字的筆劃

要粗豪而且有氣勢，他們要求筆劃要分明，字的整體形態不可太潦草。所以我相信從客戶對外在美的追求，也反映出他們亦追求辨識性高的招牌字體優先，其實內在與外在都是相互關連的。」

李伯伯的手寫楷書，展現平穩敦厚的特質，最適合做招牌字。

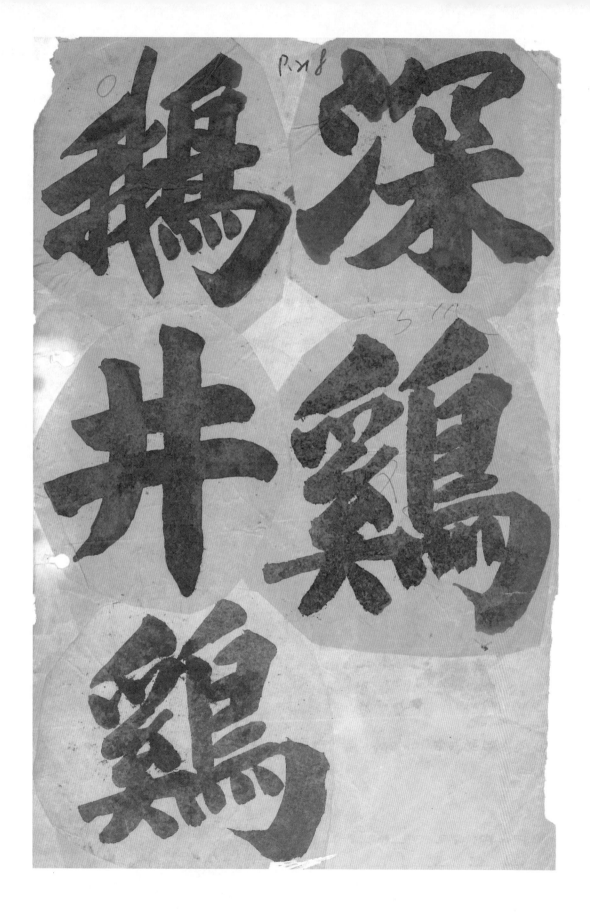

盈豐時裝

有限公司

李漢的招牌字的特色之一是「一體成形」，每個字的筆劃都刻意扣連在一起。

李漢招牌字除了它感人的故事外，也有方的筆劃，而「司」字的橫劃和口字也是相連的。這樣最大的好處，就是可以讓招牌佬方便和迅速地將整個中文字剐出來。試想像招牌佬若要將每一筆劃獨立剐出來，例如「靈」字，然後再將每筆劃逐一組合放在招牌上，除了浪費製作時間外，最怕就是稍一不留神，筆劃容易反轉貼上，會導致錯筆劃或錯筆順，而鬧出笑話。「造招牌字最忌就是筆劃之間有『甩甩漏漏』的情況，如果筆劃因此而掉轉安裝，那就後果嚴重。所以刻意將筆劃連在一起，除了方便製作外，也能減少安裝上的出錯，亦可同時確保書法字的形態。」

其獨特性，當然作為一個招牌字，目的就是讓人可以清晰地看見商舖的名字。

阿健說，「李漢的字當然是用來作招牌之用。即是說，他所寫的字是刻意書寫給招牌用的，為的是方便在我們製作膠板招牌時容易些」，其中的特色，就是李漢刻意將所有字的筆劃連在一起，這就更方便我們『招牌佬』可以連氣地將字剐出來，不須再擔心打亂或弄錯每一部份的筆劃。其實我也留意到台灣的『金梅毛張楷』字體，它基本上有類似的效果，但我認為它的效果做得不足。而李漢的字，我會彈性處理，例如若有兩筆劃連在一起時，我會盡量做到仍然見到兩個獨立的筆劃；相反，若有兩筆劃連在一起，但效果不好看，我會寧願將它們分開，但我會盡量做到『一體成形』的外觀，因為這樣會令製作招牌時，會比較容易處理。」

李漢招牌字體的獨特之處，在於刻意將字體的筆劃各部份連在一起，就是說它的製作膠片時，是未能充份表現出來的。當招牌字體從寫字佬處拿回來的時候，招牌佬會因應膠片或物料的限制和招牌的實質尺寸作

對於一位有經驗的寫字佬來說，他們除了根據顧客從事什麼行業選擇合適的字體外，也要知道這些字會怎樣使用。若他們寫的字是用作製作霓虹招牌或膠片招牌，那麼他們在書寫時會減少一些「沙筆」和「化墨」，因為這些極細緻的書法表現手法，在製作膠片時，是未能充份表現出來的。當招

的書法技巧，例如「公」字的右點會連著下橫、豎、撇、點、捺和折等，透過「牽筆」

最後修正，因為當手寫招牌字放大至真實招牌尺寸時，某些筆劃會顯得較粗或幼，或過於瘦弱或笨重，甚至導致字的整體視覺不平衡。這時候有經驗的招牌佬會在招牌製作過程中，刻意加減筆劃的粗幼度，從而達致招牌字在視覺和觀感上，都能呈現出厚實和穩重的感覺。

雖然招牌佬不是寫書法的專家，但他們有一套自己修正字體的規則。正如李健明指出：「不是每個招牌佬都識寫字和書法，但他們會懂得如何品字及改字。」憑著多年的經驗，招牌佬會因著招牌字的距離和空間感而作微調，例如他們會先用粉筆或塗改液在原稿手寫招牌字紙上進行修正，然後再用機器沿著修正後的招牌字進行剝膠板的工序。

由此可見，寫字佬所寫的招牌字，最終會受著各種原因和後期製作的限制而有所調節或修正。所以每個招牌的美學，都糅合了寫字佬和招牌佬的工藝與技術。

對阿健來說，他們的生意大部份來自本區的小商舖，一般做招牌的商舖主要都是左鄰右里的街坊，他們對字體確實沒有什麼要

求。基本上，他們做招牌時會先看重招牌的顏色、大小、物料和製作方法，鮮有要求用什麼字體，他們大多交由招牌佬或寫字佬自行決定。

所以，為了「搵食」，每個街頭寫字佬都懂寫幾種書法，例如魏碑、行書、草書、楷書、隸書及美術字等。那為什麼李漢獨愛楷書和隸書？李健明認為這是因為楷書在書法技巧和表現方式比較清晰工整，收費也較便宜；而草書、行書和隸書的筆劃相對複雜，且較少人使用，所以這些書體一般收費會較貴。不論怎樣，楷書的確比其他書體更平易近人。正如阿健在訪問中提到，李漢的楷書最能夠代表香港的草根階層，我們可以在平民食肆、維修鐘錶舖和補鞋舖等見到它的蹤影。

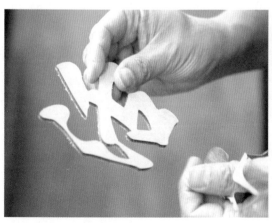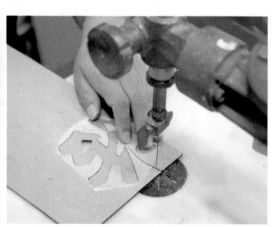

二九二

當李漢的招牌字成為數碼化的電腦字，一方面能讓李漢的書法字得以延續和傳承，使更多人可以接觸並使用李漢的招牌字；另一方面，電腦又使得李漢的招牌字規範化和機械化，更甚是可能令字型失去了原先的美學和獨特性，這是造字很弔詭的地方。「電腦的出現帶來的好處是提升工作效率和提供大量生產的可能性，這是毫無疑問的，但現實是過度依賴，會導致勞動力生產和傳統工藝變得不合時宜，它們會在競爭激烈的社會下，不被接納而逐漸淘汰。正如電腦一分鐘可以出幾版字，但用人手寫幾版字，動輒就要花上幾個月時間。」阿健認為將李漢的招牌字數碼化是有其實際需要，也是配合現代社會的步伐。

在造字時應如何保留和取捨原先書法的風格或韻味，又如何和電腦字統一化之間取得平衡是一大學問。面對這些現實問題，相信每一位字體設計師也遇到相類似的難題，「電腦為我帶來造字的無限方便和快捷，令我可以隨時儲存字體檔案並無限複製及生產，但與此同時，電腦亦削減每一個李漢招牌字的獨特性以達至系統上的高度統一。最終，李漢招牌字只是在個人電腦作業系統的其中一款字型。當然在造字的時候，我會盡可能保留李漢招牌字的形態，但始終我並不是專家，又沒有修讀設計和美術，如何從美學去平衡並保留李漢書法的風格，這一刻以我有限的美學知識，暫時不能提供答案。但從應用角度上，我認為李漢的招牌字型必須保持高功能性和實用性。但話得說回來，我們很多時候在街上看見的手寫招牌字，都不是一百巴仙跟足手寫字的原稿，這是因為當招牌佬在製作時，會作出相應的修正或修改。我作為一位招牌師傅，我只可以從招牌師傅的角度和經驗，去保留或刪減多少李漢招牌字的筆劃細節，我相信我的判斷和做法，會與字體設計師的想法有少許不同。」

根據不同媒介的特性，字型的細緻表現會有所出入，例如電腦字體跟手寫書法的筆劃細節是兩種完全不同的表現，始終手寫毛筆字會受著墨的濃淡變化而不同，筆尖與紙面的輕重接觸和流動也會直接影響書法的風格。李漢的書法經過掃描並轉化成電腦字，

一些筆劃細節如「沙筆」最終可能要刪減，

「我會盡量保留李漢字型的結構和美學，我認為數碼化當中的筆劃刪減輕微，尚可接受。究竟當中要保留多少和刪減多少為之好，這些方程式都在我們腦海裡面，我們懂得怎樣做，但我們不懂解釋。」

將李漢的招牌字數碼化成為電腦字，又豈止軟件和硬件的問題，除了要決定保留或刪除某些手寫書法字的特色外，最大困難還是阿健本人對書法字不太熟悉，正如他所說，

「對於書法，我實在一概不曉，怎樣去做這一套招牌字，基本上都是憑我的感覺去做，這是因為我缺乏扎實的書法根底，去了解怎樣才是好的字。我覺得我這方面比較遜色，會令我遇到很多問題。始終李伯伯不在，若有什麼問題都要靠自己，例如有些字或部首真的沒有，那唯有靠拼筆劃來創造這個字出來。在拼筆劃或造新字時，我會參考其他毛筆電腦字體去做，至少可作為一個字的結構參考，直至拼好的字型覺得順眼。但最終這是不是一個合格的毛筆字，其實我對自己仍然存有懷疑，始終我都是邊學邊做。」

一萬字的楷書字庫

李漢的手寫楷書字差不多有四千多個，只要將全部掃描入電腦，應該足夠阿健的爸爸應付一般招牌所需的日常用字，其實並沒有必要花那麼多心力去製造近一萬多個字的字庫，「這可能是我自己個人的追求，因為現有遺漏了的日常用字，雖然現在已有七千多個字，但你也知道做一套稍為完整的日常中文用字，動輒要過萬以上，起初我也覺得，以我一個人的力量怎可能造萬多個字。

但事實上，你會發現李漢的四千多個字並不夠，譬如最近發現『石破尾』個『破』字在字庫中找不到，就連那麼普通的字也沒有，即是說我有必要造它出來，然後你會發現遺漏日常用字和不夠字用是會經常發生的。慶幸得到台灣的一家造字公司 Justfont 協助，並提供專業字體表，讓我更有系統地逐步擴充李伯伯的字庫數量。從過去一步走來，要做到一萬多字並不是不可能，或許這是我對自己的要求吧。」

阿健表明李漢的招牌字庫不單止給他爸爸做招牌時可以使用，他更大的希望就是

有一天，他能復修並擴展字庫，可讓更多華文社會的人使用李漢的招牌字，令李漢的招牌字不限於應用在招牌上，而是更廣泛地應用到不同的媒介，例如排版印刷或平面廣告等。「現在做招牌，不像以前那麼簡單了，即使我不懂設計，我都要做一些基本排版設計或做一些招牌設計初稿給客人。若這套李漢招牌字庫完成，我希望它是排版設計裡的其中一款特色字體。」

香港欠缺土壤

二九七

《你看港街招牌》一書被各大媒體廣泛報導後，李漢招牌字和它的故事得到很多人認同，會認為它代表著香港的本土文化。但阿健反而覺得，這會對他和李漢招牌字背上了一種無形的包袱。他更想人知道的，是這套字的簡潔美和實用功能。「當聽到人欣賞李漢招牌字的時候，會覺得為香港做了一件事而感到驕傲，或者覺得香港都可以有自己的字體設計，有自己的文化。但我不敢苟同李漢招牌字代表香港，這個包袱太大了！我認為李漢招牌字，只不過曾在香港出現過，又或者只不過是街邊的一套字體。因為香港有許多寫字佬和書法家，他們有著不同的風格和代表著不同的年代，他們的墨寶因著不同際遇有或沒有留傳，而留傳下來的，一定代表它很流行或有值得欣賞的地方。我只是覺得，字體設計除了來自台灣或大陸外，我希望香港有自己所製造的字，我覺得這已是一件好事。」

阿健也提到一個問題，每當我們談論字體設計時，我們愛談論西方的字體設計美學，當提到華文字體時，也會提及台灣

或大陸的字體，但鮮有談論香港字體或字型設計，當然除了較為人熟悉的香港中文字體設計師柯熾堅外，好像就無以為繼。阿健相信香港仍然有一些有心有力的本土字體或字型設計師，例如硬黑體的阮慶昌、真體字的歐陽昌、監獄體的邱益彰、勁揪體的文啟傑等，他們仍然堅持造字，阿健認為他們的字體都是代表著香港的本土文化，值得被大眾關注。這可能由於香港的造字市場很小，而造字也需要大量投放心力、人力、物力和時間，少一點決心也不能成功；除此之外，造字也會遇到很多問題，「我認為其中之一，是香港人的即食文化。他們很想在最短的時間內即時見到效果。其實造字是一個非常漫長而且也非常痛苦的過程，需要投入好多資金去做，香港沒有這樣的土壤去造字。第二，就是香港人對字體下載仍然抱著免費的思維，好多人會問我，李漢招牌字何時可以免費下載！我相信這些人不是不想買這個字，而是在他們的舊有觀念裡，字體應該是免費的。而外國文化，他們相對尊重字體設計，會願意花錢購買。」

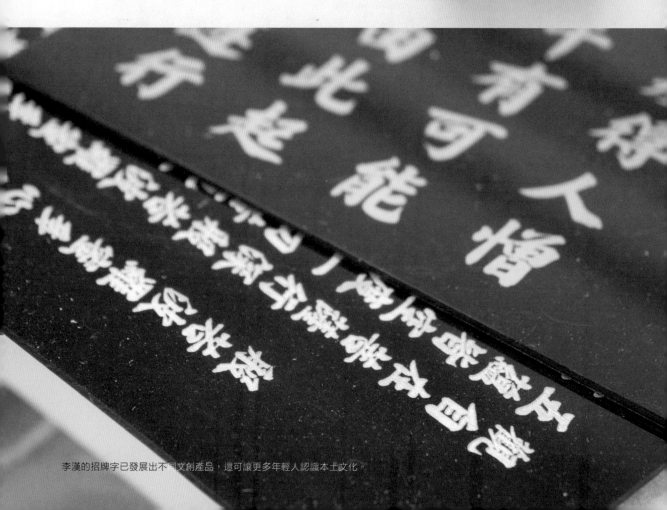

李漢的招牌字已發展出不同文創產品，還可讓更多年輕人認識本土文化。

李漢招牌字與文化活動

為了讓更多人認識李漢招牌字和它的珍惜自己的文化。說實在一點，阿健的造字工作其實就是教育工作。

文化價值，阿健積極地推廣招牌字與本土社區文化的相互關係，在阿健眼中，他不想停留於默默造字，所以他曾舉辦很多相關的文化活動，例如字體文化導賞團、講座、招牌字工作坊、文化交流會和展覽等，以吸引不同界別的人參加。阿健也積極打造李漢招牌字為文化產業，除了定期舉辦工作坊和導賞團外，他也設計一些招牌字副產品，以增強它的文化價值，譬如鎖匙扣或裝飾品等。阿健希望將李漢招牌字融入每一個人的生活，讓更多人接觸他所設計的招牌字。「我會不斷充實自己，嘗試去接觸不同文化界別和吸收不同的文化知識，做多點與文化有關的活動。我後來發覺原來招牌佬真的可以與不同文化界別協作。」

過去十多年來，在社會、政治和經濟的變遷下，香港人無間斷地關注自身和本土文化問題，香港的本土意識抬頭成為關注議題。阿健現在所做的，不單止製作或復修李漢招牌字，更大的願景是他希望去推廣和教育這些鮮為人知的街頭美學，讓更多香港人

二九九

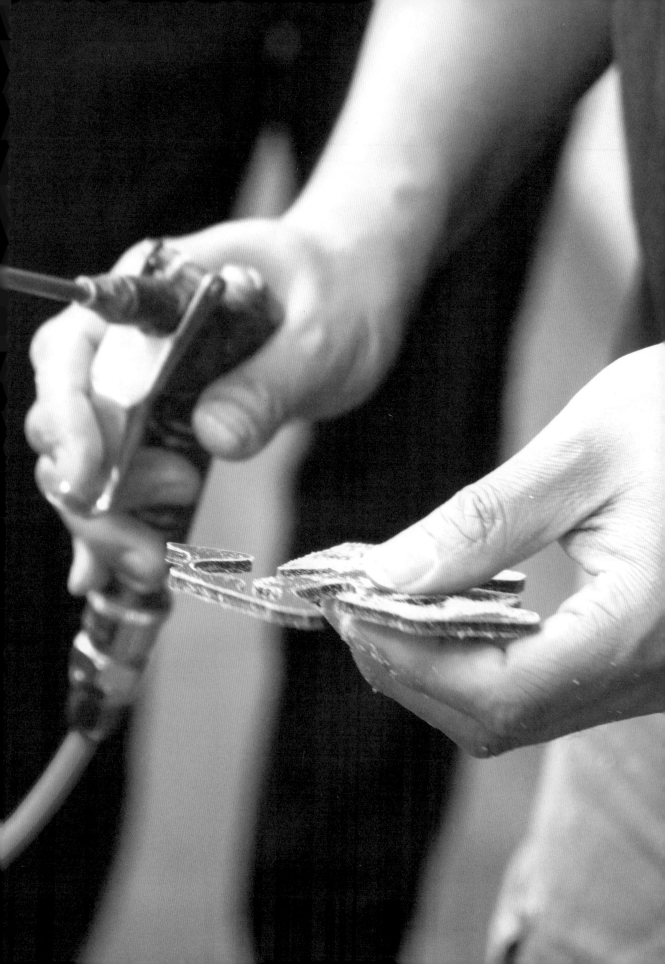

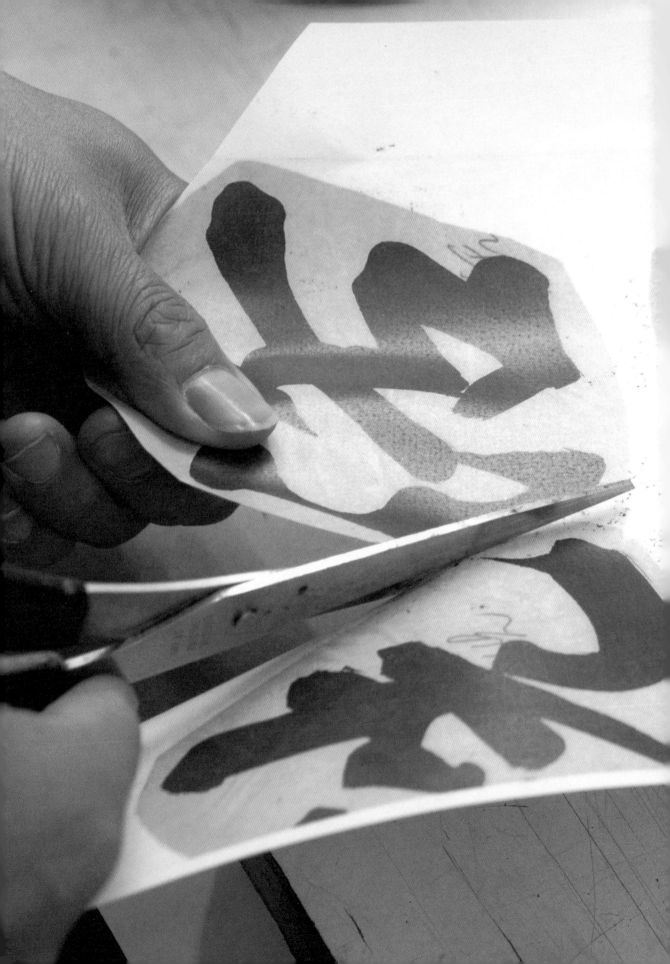

以下是製作招牌字所需的工具。當製造李伯伯的招牌字時，阿健會準備好原本的李漢手寫字稿在旁作參考，之後會在電腦找尋相關字元。在製作上，亦需要電鑽和打磨機來修整瑕疵。當然也不少得製作招牌字的膠板。

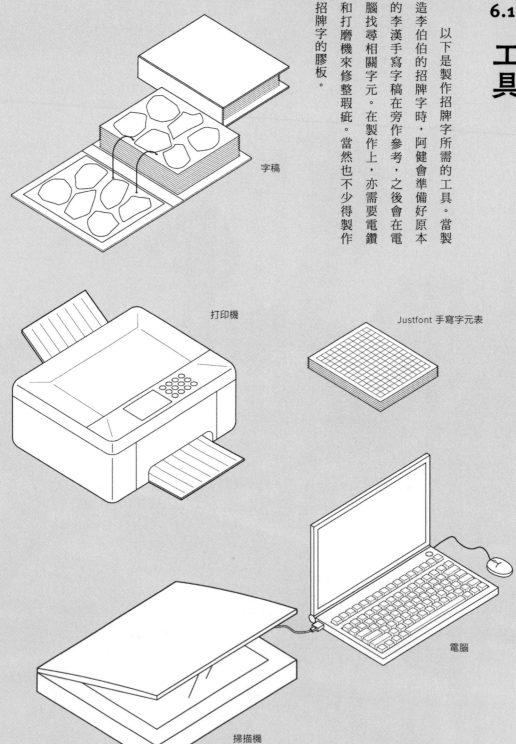

字稿

打印機

Justfont 手寫字元表

電腦

掃描機

三〇二

線鋸

化膠水

生膠

剪刀

碎料 / 膠板條

膠板

鑽

打磨機

風槍

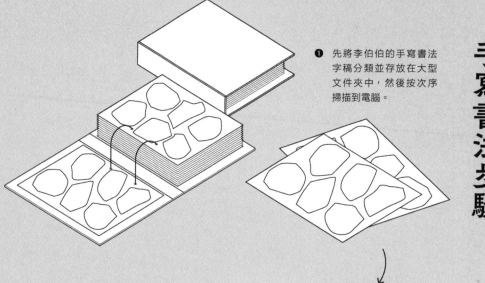

❶ 先將李伯伯的手寫書法
字稿分類並存放在大型
文件夾中，然後按次序
掃描到電腦。

數碼化後的字稿會儲存在李伯伯
的手寫書法資料庫中，作為原裝
底稿並待日後開發更多字元。

❹ 勾劃出每個筆劃的外形或外框，同時亦略作筆劃上的修正。

❸ 然後置入原字稿檔案於設定的大小字框上並調整其視覺平衡。

❷ 要系統式處理李伯伯的手寫書法檔案，必須先統一每個字元為一千乘一千像素（Pixel）的大小字框。

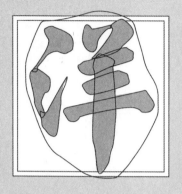

內框預留 30px

❻ 合併所有筆劃為一個字元，並儲存為字體軟件內的可用格式。

❺ 將各筆劃逐一填上黑色，以呈現出字的輪廓，這可有助阿健微調字的空間結構。

Justfont 手寫字元表

輸出到 Glyphs 軟件

❽ 一個標準中文字庫需一萬三千字，三千字僅能應付日常需要。

uni6D0B

❼ 完成勾劃字後，便配上不同字元編碼。重複以上步驟以建立字庫。

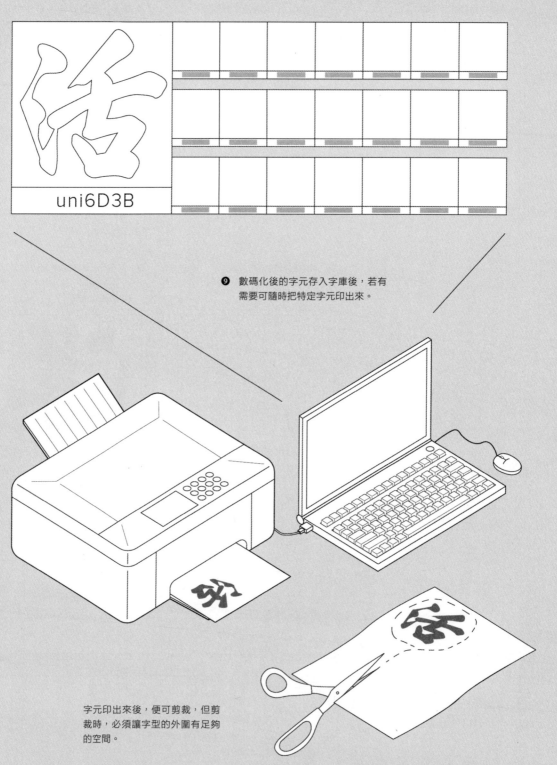

uni6D3B

❾ 數碼化後的字元存入字庫後，若有
需要可隨時把特定字元印出來。

字元印出來後，便可剪裁，但剪
裁時，必須讓字型的外圍有足夠
的空間。

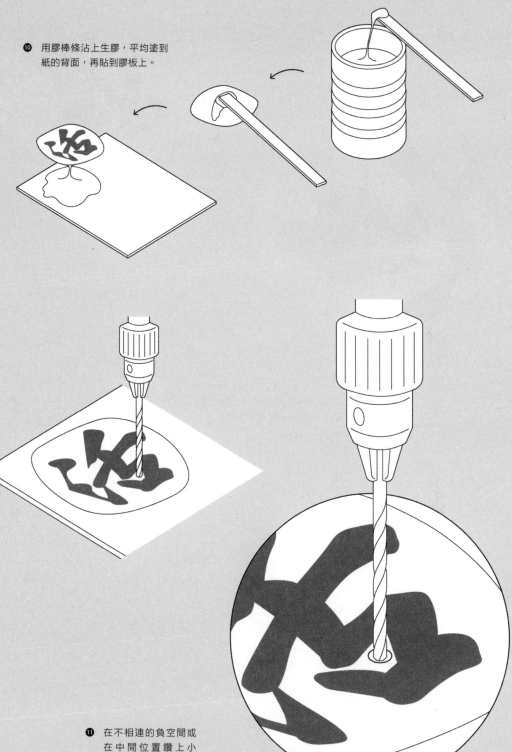

❿ 用膠棒條沾上生膠，平均塗到
紙的背面，再貼到膠板上。

⓫ 在不相連的負空間或
在中間位置鑽上小
孔，以方便接下來使
用積梭切割。

❷ 從鑽孔穿過線鋸後，阿健便
　沿著字的邊框進行切割。

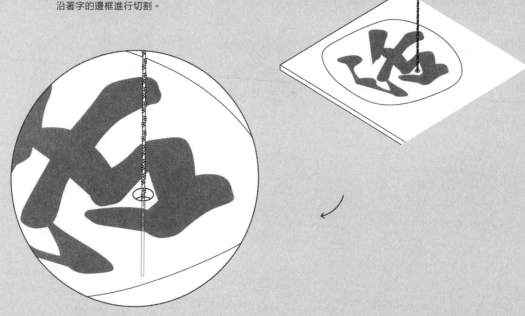

以下主要有三種用來切割膠片字的線鋸類型：
柱型、粗扁型和幼扁型線鋸。

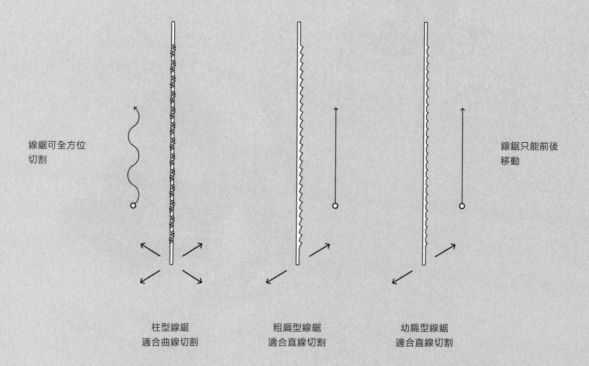

線鋸可全方位
切割

線鋸只能前後
移動

柱型線鋸
適合曲線切割

粗扁型線鋸
適合直線切割

幼扁型線鋸
適合直線切割

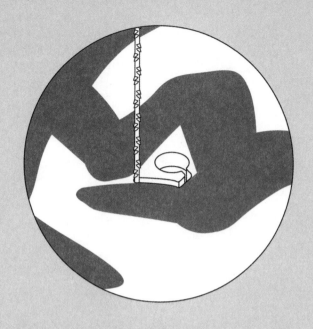

以下有三種沿字型邊的切割方法：

沿著字型的內框切　　　　　　沿著字型的邊框切　　　　　　沿著字型的外框切
割，筆劃變幼。　　　　　　　割，筆劃適中。　　　　　　　割，筆劃變粗。

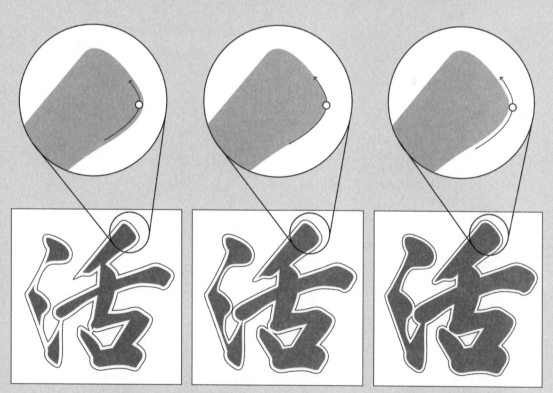

⑬ 切割完成後，膠片字較鋒利的邊或存有瑕疵，可以透過打磨機進行打磨或修正。

⑭ 因著靜電，膠片字的表面容易黏上膠的碎屑，這時可以用風槍噴走或清理。

⑮ 最後，要將切割好的字放到膠片廣告招牌上，這時要用化膠水將膠片字穩妥地黏到招牌之上，待乾後便大功告成。

現在阿健不斷為李漢楷書字庫造字，增添未曾有的字元，積極推廣李漢招牌字的文化活動，以及延續復修李漢楷書計劃，並將這個項目命名為「李漢港楷」，就是取其「你看港街」的諧音，代表著李漢的楷書在香港大街小巷的招牌上隨處可見。為此，阿健已將此計劃作眾籌，希望透過這個項目，讓更多人認識並可使用李漢招牌字。阿健希望從籌集得來的資金，有助推廣李伯伯招牌字文化計劃，透過舉辦更多文化活動，如展覽及講座，讓大眾了解李漢招牌字可以成為香港字體，並發揚香港精神。

三一一

第七章／

牆身廣告字

—— 嚴照棠

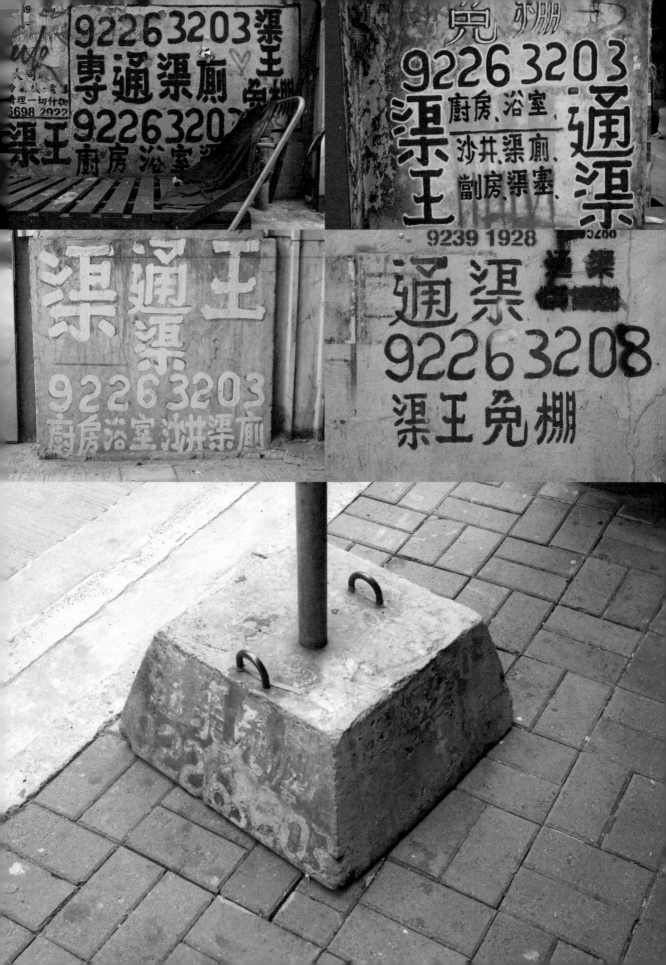

光是從香港遠處發出

人稱棠哥的嚴照棠是通渠專家，他就是我們在港九新界大街小巷經常見到他的墨寶的那位「渠王」。訪問當天，我們相約渠王在他的主場，就是油尖旺區的一個公園見面。棠哥為人十分隨和，不拘小節，而且經常面露笑容。我們走進公園，想找安靜的一角進行訪問，但由於公園內的椅子已坐滿，再沒有椅子讓我們坐下，他最後提議坐在公園入口的梯級上做訪問。就這樣，我們開始對渠王的字體進行了一次探索。訪問開始，棠哥就以看透人生的口吻娓娓道出他年幼時偷渡來香港的經歷。

家有六兄弟姊妹，棠哥排行最大。六〇年代初內地發生大饑荒，當時十四歲多的棠哥仍在深圳一所小學就讀，很快便要畢業了，但因大饑荒發生，他不得不停學，「當時深圳還是一大片農田，仍未開放，當時很多地區都是以務農為主。我所住的深圳一帶都是水稻田。在大饑荒時期，我們一班幾十位同學就被要求下放耕田。如果我可以繼續讀書，我也不會那麼早便偷渡來香港。」自小樂天知命的棠哥，那時便在田裡開始他刻

在六十年代，對成長於深圳貧窮鄉村的棠哥來說，香港是一處既現代又富裕的城市，少年的棠哥對她有著無限的憧憬和想像。（照片攝於一九五七年於尖沙咀舉行的第十五屆工展會）

苦的工作。棠哥說，昔日在田裡的工作情形至今仍歷歷在目，「當時我已開始了三個月的春耕工作，春耕要在冬天展開，先將田的泥土灌水，再用有齒的犁耙翻開泥土，讓土地形成一個個小水凼，然後就撒秧。在冬天工作是十分難受的，雖然冬天不會下雪，但落霜也夠你受。你知道鄉村地方，不似香港那麼幸福有水鞋著，在那裡什麼都沒有，耕田要赤腳，要承受著在嚴寒的天氣下，赤著腳在冰冷的水稻田中跟牛一起耕田。」

六、七十年代，內地物資短缺，人民生活艱苦，就連食也成問題。在這艱苦歲月，香港人經常回鄉探親，順道帶些物資給鄉下的親朋戚友。在這些物資供應中，不乏日常用品如衣服鞋襪，小型家電如電飯煲或風扇，甚至連大型電器如雪櫃或電視機等，都會經羅湖帶進內地，這都是上一代香港人的集體回憶。

由於香港人為內地親人帶來大量物資，在內地人眼中，香港被想像為一個現代化和物質豐富的繁華城市，這跟他們當時的艱苦窘迫的生活形成一個極大落差。「在我條村

裡，有人有親戚在香港居住，每次見他們的親戚從香港帶來物資和生活用品，我都十分羨慕他們，但我就沒有親戚在香港。」

由於兒時經歷過捱窮的日子，一直縈往到香港闖一番天地的棠哥，開始萌生偷渡到香港的念頭。「以前鄉下的生活真的十分貧困，一般都是靠捉魚過活，基本上大人勞動一天只得幾毫子，試想一年的收入有多少錢，整條村每年靠農作物收入又有多少錢，當時真的窮到連買豉油都冇錢。」由於深圳與香港只在咫尺之間，棠哥也十分熟悉昔日深圳華南城一帶的地理形勢，所以會較有把握知道如何進入香港。而他也曾考慮過經山徑或火車軌等方案偷渡入香港的。

大約是在一九六一、六二年，當時棠哥已經十五、六歲，跟同學到深圳遊玩時，在沒有預計的情況下，竟成功偷渡到香港，「我記得同學說要到深圳買雪條食，當時我從未食過雪條，所以跟隨同學到深圳。由於當日玩夜了，正在擔心之際，在深圳大街抬頭遠望對面的木湖村，朝那方向看竟可看到從香港遠處那邊所發出的光，當時不知哪裡

來的想法，心想不如現在偷渡到香港吧！於是我便對同學說，好不好？」就這樣，在當天晚上，農田上約一米高的稻米還長得青綠時，棠哥與同學便潛伏在稻米內，兩個好似打仗般蹲下身子爬行到深圳河岸邊，「木湖村是深圳河的上游，相對下游河面寬度較窄，河水也不深，只及腰間。在四周漆黑一片下，我們除了褲子，只剩下內褲便涉水到河的另一邊。」

但河的另一邊有鐵絲網圍住，棠哥與同學唯有強行將鐵絲網底抽起，最終走過了香港新界那一邊。當時新界有許多甘蔗田，甘蔗長得青綠又高，對棠哥來說，真是一個很好的遮擋屏障。那個晚上，棠哥只向著光的方向一直走下去，從羅湖徒步到上水。

「我行到上水時，已汗流浹背，但仍然要繼續行下去，後來到了粉嶺的一個菜園，稍為歇息一會後，再行到大埔，大約是現在的大埔墟站，當時已經是清晨五、六點，天也漸漸光亮，當時大埔富盛街市已有很多人聚集買貨，街上也很熱鬧，當時還有一位大叔恐嚇我們，說一看到我們的衣著，就知道我們

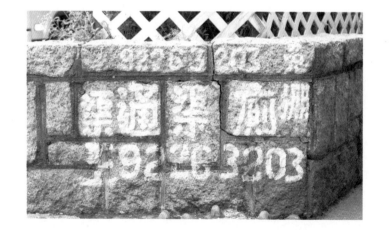

兩個是從內地偷渡過來，又話差人好快會來捉我們，我們一聽了便立刻離開街市。」後來經過幾番轉折，棠哥投靠到同學的姨媽家，「我同學的姨媽一見到我們從內地隻身來港，非常開心，並收留了我們在她家中暫住，就這樣，我便在那裡住了約兩星期。」

三二二

當時從內地偷渡來香港的不止棠哥，而事實上，因著內地人的湧入，六十年代香港的人口一下子驟增至超過三百多萬人（謝均才，2002），當時有許多內地人都是以非法偷渡方式入境，來到香港後大多投靠親朋友，而警方也實施檢查身份證明文件，以加強打擊非法入境者。所以棠哥與同學便盡快去申請身份證，以方便日後在港生活及找工作，「當時申請身份證要走到跑馬地政府大球場，由於人生路不熟，鄰居帶我們去大球場排隊，因為申請的人實在太多，差不多要通宵排隊，最終我們也拿到身份證。」但由於棠哥當時還未夠十八歲，所以只獲發兒童身份證，這令棠哥十分擔心，因為當時十八歲以下是不能工作的，若工作單位招聘童工，會被視為不合法，若碰上勞工處巡查，一經發現即被定罪。但為了生計，棠哥也要偷偷當童工，「若果有勞工處的人來巡查，我就要經後門逃走。」

在未成為通渠師傅前，棠哥從事過不少行業。最早期他曾經當過麵包學徒，「當時我在灣仔菲林明道一家『忠發餅家』，我被一做便兩年多。最終，轉到另一家石油氣行

安排做枕頭包、方包、蛋撻等。初初還挺好的，但做下去後，覺得在餅家做太辛苦了！工作時間長，可能我是學徒吧，一切下欄的工作都由我去做，例如大清早我便開始做枕頭包、做完枕頭包的鐵箱，我要逐一清洗乾淨，又要將麵包放進油渣爐焗，那些燒油渣爐的味道和濃煙，可以令你雙眼不斷流眼水，十分難受。」

後來，棠哥找了另一份工作，在旺角太子的「大華酒家」做打雜，當時一個月工資是一百八十元，在廚房裡當打雜和賣點心。當時棠哥要每朝凌晨三點半開始做，直至晚上七、八點才能休息。最後，他還是覺得不適合而辭工。輾轉間，經朋友介紹在地盤做維修水喉學徒，一日工資六元，「朋友話一日只得六元，工資太低了。我說不要緊，一日六元都要去做，對我來說，學一門手藝至為重要。」其後棠哥跟師傅落地盤，慢慢地掌握了做喉管的基本技巧和竅門。過了大約一年，整個地盤和喉管工程終於完成。後來，棠哥再跟了另一名專做煤氣喉的師傅，

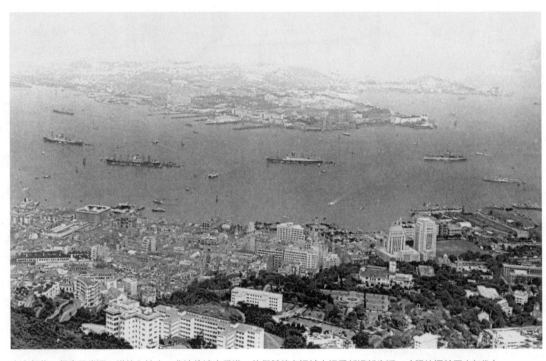

六十年代，很多跟棠哥一樣的內地人，非法偷渡來香港，他們希望在這城市裡重新過新生活。（照片攝於五十年代）

做師傅，這家石油氣行專為住宅安裝石油氣和熱水爐。「現在大部份屋苑都安裝了中央石油氣系統，但以前的屋苑是沒有的，所以需要安裝石油氣喉和使用石油氣。」香港早期的樓宇大多是唐樓，一屋可以住上幾個家庭，這是當時香港普遍的生活寫照。早期的家庭大多用火水爐煮食，但隨著生活質素逐漸改善，火水爐的火力不能滿足於煮食及提供熱水沖涼的需要；故後來有了家庭裝石油氣罐以應熱水爐及石油氣爐的使用。所以當時香港便出現了很多石油氣行。「當時我在石油氣行做有關石油氣的安裝服務，要處理喉管接駁工程，特別在冬天的時候，使用熱水爐的人自然增多，所以要安裝好多石油氣爐和進行喉管接駁工程，這對喉管接駁的經驗便越來越豐富。」後來，棠哥更得到石油氣行老闆的信任，承包更多喉管接駁和石油氣工程，讓他的收入大大改善。

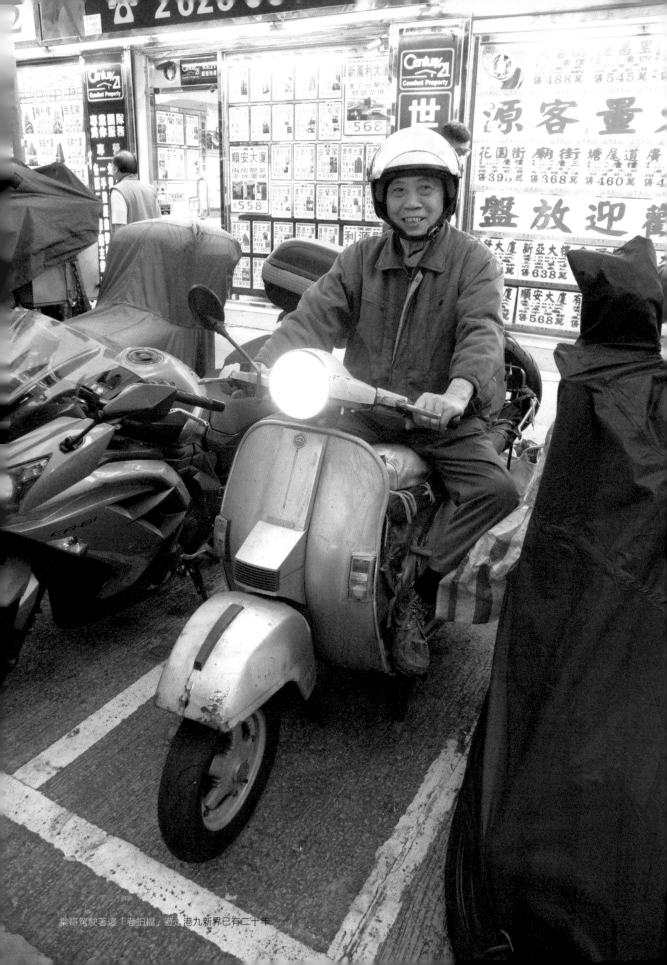

棠哥駕駛著這「老拍檔」遊走港九新界已有二十年

由於承辦石油氣喉管接駁工程牽涉不同材料，例如石油氣喉喉、銅喉、石油氣爐和工具等等，雖然大型爐具由公司貨車直接送到客戶家中，但棠哥仍要帶著自己的工具箱和所需石油氣喉管配件，有時一日要跑幾個地區安裝石油氣，工作便得舟車勞頓。棠哥以前經常一邊拿著工具箱，一邊拿著石油氣煙囪和銅喉搭巴士，當車上十分擠迫時，便更難找位置安放配件，「當時是七十年代，那時候的巴士是從後門上車的，一上車就是雙層巴士的上落樓梯底，當我拿著石油氣煙囪和喉管等配件上車時，我最喜歡將這些東西塞進這個位置，等到落車的時候，我可以很輕鬆地把這些配件拿出來，然後下車。」

但由於有很多地方都是巴士不能直接到達的，棠哥在下車後，仍然要拿著工具箱和石油氣配件步行到客戶的單位。「拿著那麼重的配件和工具，天天去不同地方也不是辦法，真的要想一想如何解決。後來，我走去太平道學電單車，之後覺得駕駛電單車也很安全舒服。」考路試當日，如願以償，棠哥一次過通過考核，棠哥一臉自豪地說，「這

由於承辦石油氣喉管接駁工程牽涉不同次考試，要在斜路上打八字來考驗我的平衡力和控制電單車的技術，當我打了兩、三次八字的時候，考官已說不用再做，並指示我站在一邊。當時我心裡知道，我必定合格，因為考官看見我做得十分純熟，所以不用我再做下去。」

在訪問當天，棠哥帶我去看被他視為「老拍檔」的「搵食」車。說起他的「老拍檔」，棠哥喜上眉梢，「這個老拍檔，都有二十年了，是手棍波，這架車有部份零件已經無得買，所以有些部件或後期設計，是我自己焊接上去的。」棠哥十分長情，過去只鍾情於意大利電單車品牌「偉士牌」（Vespa），他之前的五、六部電單車都是「偉士牌」，但現時這一架「偉士牌」電單車，他駕駛了差不多二十年，從不熟悉電單車維修到可以維修自己的電單車，棠哥都是邊學邊做，「一些普通維修，都是我自己處理，例如這條死氣喉是自己做的，用了二十年都不需要更換。初時我駕駛一百五十四，但如果你要到新界、屯門，就一定要二百四，馬力要大一些。後來，我買了這架二百四的。起初，死氣喉還用得，但用了不久便壞了，想到這架車是用來『搵食』的，我就將成條死氣喉拆出來，然後買不鏽鋼做了一樣的死氣喉，用到現在，差不多有二十年都沒有更換過。還，這個車架都是我自己燒焊裝嵌的，所以我對

這架車很有感情，我不能夠沒有它。」過去二十年，每次棠哥外出工作，不論港九新界，必定駕駛他的「老拍檔」，齊上齊落，並肩作戰。這亦解釋了為何棠哥的墨寶，可以大量地散落在港九新界不同地區的原因。而每當他做完工程後，都會在附近視察，找一處牆身或有利位置快速鬆上他的招牌式「渠王」廣告字。

泰哥所到之處必留下他的「渠王」廣告字墨寶

三二八

有一次棠哥去了石排灣參與十六層徙置區的水喉和渠務工程，到了三點三下午茶時間，棠哥坐在地盤的飯堂，一邊飲茶休息，一邊望出窗外的華富邨，正呆望之際，心裡突然靈機一觸，「香港那麼多高樓大廈，必須要更多渠管接駁每一個家庭或單位。新樓宇暫時沒有那麼多渠務問題，但當用上三五七年，舊了的渠管就好像膽固醇積聚般阻塞血管流通，未來高樓大廈只會越來越多，單是清理渠管的需求必定大增，如我專做清理渠管工程，那應該可行吧。」經過多番思索，棠哥坐言起行，決定要推廣自己的專業通渠服務，但在缺乏人脈網絡下，誰會知道你的服務；又在零客源的情況下，棠哥唯有親力親為，首先自己去印大量的宣傳咭片，然後走到每一幢住宅或工廠大廈的信箱，將自己的宣傳咭片逐張投入每個信箱，希望有多些人知道有通渠這種服務。

另外，為了方便客人聯絡，棠哥在卡片上不忘印上他的聯絡電話，但這個電話號碼不是他專屬，而是與其他住客共用的。因為以前的通訊方法沒有現在的普及和方便，當

年並沒有流動電話、傳呼機、秘書台和留言功能等服務，若要打電話給人家，只能在家中打，若人在外邊工作，那就只好找有電話的地方如雜貨舖或酒樓來打。倘若棠哥外出工作，客人剛打來棠哥家那怎麼辦呢？「當我外出工作時，我要經常借用電話來打回自己家中，問一問其他租客有沒有客人來找通渠，如果有客人留下聯絡電話，我可以立刻回覆客人；但若果當天沒有電話找我，我便會安排自己去不同地方，例如觀塘或荃灣等工廠區派咭片或將咭片投入信箱中，以前的工廠大堂有百幾個信箱，心想必定會帶來很多生意。說到派咭片，但過了一段日子，發覺情況不妙，為什麼沒有想像中那麼多人找我通渠，我不是派了很多咭片嗎？於是我返回那些工廠大廈看個究竟。哇！發現一地都是我的咭片，原來他們將我的咭片掉在地上，怪不得沒有人來找我。當時唯有逐一拾起自己的咭片，拾起來可裝滿一大袋，然後帶回家。」

這次經驗令棠哥知道派咭片的效果沒所謂窮則變，變則通。之後，棠哥不

再印製咭片了，反而印了廣告貼紙。因為咭片只能投入信箱，但貼紙可以到處貼，愛貼哪裡就貼哪裡，並可選擇貼在人流極多的地方。「每次我幫客人通完廚房或浴室渠喉後，我都會在櫃門裡或附近貼上廣告貼紙，提醒他們，如果渠喉再有淤塞，可以致電找我。」而棠哥之所以這樣做，是因為有一次，棠哥幫一位婆婆通渠後，遞上咭片，並叮囑婆婆如有問題可隨時致電，但後來婆婆的渠喉再次淤塞，卻忘記了棠哥的咭片放在何處。之後，用上廣告貼紙就可以解決遺失咭片的問題。「另一位婆婆十幾年前找過我幫忙，她打來問，『你是不是仍在做通渠？』我話，『婆婆有什麼可以幫忙？』她說我十幾年前幫過她，所以今次想再找我，我當時還開她玩笑，婆婆你這麼長情呀！」提起這位婆婆，棠哥記憶猶新，婆婆家住聯合道，有次幫孫仔沖涼後，工人因嫌浴缸水去得慢而揭開水隔器，怎料孫仔帶入去沖涼玩的lego配件也沖入渠管中，繼而令到浴缸的去水渠管立即淤塞了。「我都不知道幫她灌入了多少通渠水！她之前叫了裝修工人來，工

人話必須拆掉浴缸並重新接駁喉管，天價的維修費嚇傻了婆婆！後來，婆婆找到了我，我馬上處理好她的渠管淤塞問題，並不需要拆除任何物件，浴缸渠管隨即暢通無阻，婆婆連忙說多謝。」

棠哥隨身帶備少量「渠王」廣告貼紙。當工程完成後，便可貼在渠管旁邊，以便提醒客人可以再次聯絡他。

三二九

棠哥的「渠王」廣告字的表現手法已深入民心，成為香港獨特的街頭景觀之一。

渠王之名

「為何稱自己為『渠王』?」我這樣唐突一問,並沒有令棠哥難為情,反而他是十分接受並樂於用這個稱號。根據棠哥所言,這一行個個都可稱自己為通渠師傅,不論有經驗或無經驗,外人是分不出的。「起初我不敢寫『渠王』,在我的廣告中,因為好多通渠師傅的工具都是從五金舖買回來的,你通到渠,其他師傅也做到,但如果人家做不到,你做到,當然勝人一籌。我是一個很喜歡思考及解決問題的人,當遇到困難,我不會做不到的事情,我會徹夜難眠,躺在床上也要想到辦法為止,如果你想通了,下次就不會再碰釘,做起上來也會輕鬆。我不是自誇『渠王』,人家找我通渠,我很少機會做不到,百分之九十九都是成功的。」有時候,一些行家會借用棠哥的工具去通渠,見他用得那麼輕鬆容易,認為自己也一樣可以做到,但到了用的時候,怎樣用也不能成功通渠,棠哥臉帶些許得意,「行家是不會知道怎樣控制我的工具,就算他們拿了來用,效果是不一樣的,只有我知道怎樣控制這些工具,不論是將它左轉右轉,最

重要是知道方向位置。」由於過去很多渠管淤塞的個案,棠哥都能一一迎刃而解,所以棠哥開始稱自己為「渠王」,「都是一個『搵食』綽號,無論怎樣有個名稱會比較特別些,人家也會容易記起,例如一講起渠塞就會想起『渠王』。但能掛著這個名,你真的要幫人處理得妥當。我幫過一位住在新蒲崗的太太通渠,她之前找了好幾位師傅,但都不得要領,最後找我來處理,不消片刻,渠內的淤塞很快便暢通無阻,太太說那麼快便做好,還大讚『果然名不虛傳』。」就這樣,棠哥從初期在廣告只寫通渠服務,到後來改寫成「渠王」作為廣告賣點。而為了突顯「渠王」,更將這兩個字寫得大過「通渠」,以成為信譽保證的品牌。從此,「渠王」亦成為日後經常見到的街頭特色字型廣告。

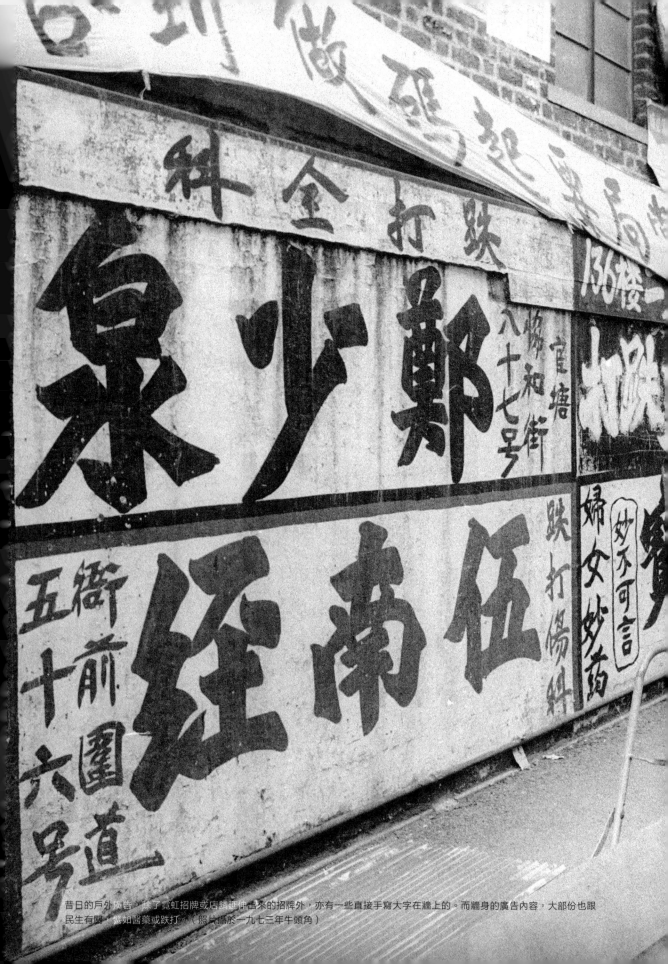

昔日的戶外廣告，除了霓虹招牌或店舖壁伸出來的招牌外，亦有一些直接手寫大字在牆上的。而牆身的廣告內容，大部份也跟民生有關，諸如醫藥或跌打。（照片攝於一九七三年牛頭角）

在牆身上手寫廣告，棠哥並不是第一人。早於上世紀初，在屋宇外牆貼上廣告紙或鬆上廣告字句是當時普遍的宣傳方式。當時的廣告客戶大多是藥廠，宣傳的是藥物商標，例如十靈丹、保嬰丹、驅風油和白花油等，這是因為在社會環境不佳的日子裡，看醫生是奢侈的事，對一般平民百姓而言，生病吃成藥是普遍的治病方法，所以在街道的外牆上有很多藥品相關的廣告。

還記得在一次跟創辦《天天日報》的前社長韋基舜先生的訪問中（註：訪問日期：二〇一七年九月二十二日），他解說早期中國人的宣傳方式是靠口傳的，當時沒有什麼品牌概念。據他說，以前有一種宣傳手法稱「行江」，就是江湖賣武，一種透過表演真功夫來吸引遊人注意和圍觀，從而售賣自家煉製的藥物或涼果，這就是中國最早的宣傳方式之一。後來慢慢發展到貼街招或在牆上鬆上廣告字句，那麼廣告便可在固定的位置長期傳遞有關商品的信息。

由於早期的廣告以文字表達為主，所以文字的書寫風格也受重視，韋基舜先生指

出，由於中國人特別著重意頭，所以選擇廣告字的風格多以圓潤或厚實為主。「中國人特別喜愛用圓潤的字型，潤即肥潤，總之那個字表現出肥潤的感覺就可以；不可以寫瘦金體，瘦就是不好意頭，對做生意的人來說，是不合適的。」

早期棠哥也有留意這些牆身的廣告，當時在香港的大街小巷是十分普遍的，反映出舊香港的獨有街道寫照。據棠哥說，「渠王」廣告字亦有參考自當年的牆身廣告特色，

「以前，我經常看見『十靈丹』、『保嬰丹』的牆身廣告，例如在新蒲崗有一處稱『大坑渠』的地方，渠的兩旁是大斜坡，在那裡經常看到有關跌打醫生、虎標萬金油、黃道益等牆身廣告，這類型廣告引發了我去參考他們的做法，成為了「渠王」廣告字的起點，甚至乎將之延伸至其他街道上的物件，例如渠蓋都有我的廣告。」

據棠哥的印象，他在港九新界所寫的「渠王」廣告的數量，已多得不能確實計算，只能粗略估計約有八千至一萬多左右，他也忘記了第一個寫的廣告在哪裡，只記得

只要在繁忙的街道，你總會發現「渠王」廣告字的蹤影。

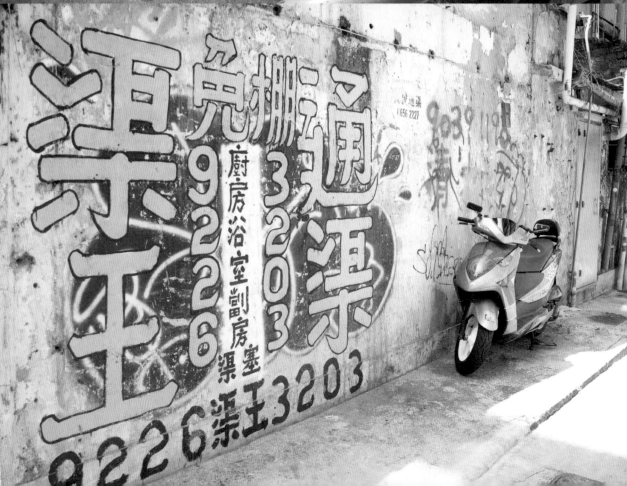

最遠的廣告是在沙頭角。這是因為他長久以來，也習慣騎電單車到哪裡工作就寫到哪裡，從沒有刻意記著在哪裡留下他的墨寶。

至於棠哥如何甄選什麼地方適合寫他的廣告字，例如天橋底、石躉、馬路旁、電燈柱、斜坡、行人路或後巷等，並沒有特定的準則，但必定要符合一個先決條件，也是唯一的條件，「我只看人流，如果那地方不多人出入，即使寫了也沒有人注意。當然越多人看到你的廣告，效果越佳。」就馬路旁的燈柱而言，柱身是很多人注意的地方，棠哥會根據人的高度和視線落筆，所以廣告位置的選擇和決定，並不一定是整幅牆身，只要是能夠吸引眼球，就是棠哥所說的「靚位」。

每次棠哥往哪裡工作，完成後定會在附近走走，以觀察一下有什麼「靚位」。或許石躉、燈柱和坑渠邊，也會成為他的畫布。

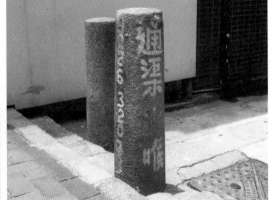

「渠王」的廣告字早已與城市空間混為一體。

三三八

對於寫廣告字的要求，棠哥十分隨心隨意，街道上可畫的空間不論大小，他都不會放過，例如看似不顯眼的後巷，一幅佈滿水渠和凹凸不平的牆身，總有辦法成為他的畫布，吸引路人的眼球。而每次落筆前，棠哥會先觀察一下空間有多少，才決定寫多大的字或寫什麼廣告內容，「如果空間許可，我會寫得比較大一點，一個字一立方米，如果地方再大，就用掃把來寫字，真是可從直升機望下來都看得到，例如在葵涌區近金龍工業中心，這個廣告字便寫得十分之大，但現時這個廣告字模糊了許多，這是因為馬路上的塵埃所致；此外，牆身也容易長滿青苔而遮蓋了廣告字，我通常會簡單的鏟走青苔，再用布拍走表面的塵埃，之後再翻髹。」

當確定「靚位」，並了解可用的空間之後，棠哥會再視察牆身的狀態和顏色，這些初步的視察可讓棠哥決定用什麼畫法和所需時間，例如牆身如果是純白色或淺色，棠哥會寫黑色字；相反，深色底色則用白色字，「若沒有其他東西需要特別兼顧，我會用四寸闊的平頭掃來寫字。上海街『炳記』對面

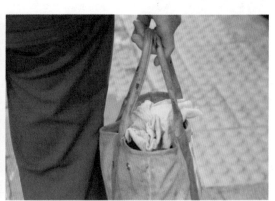

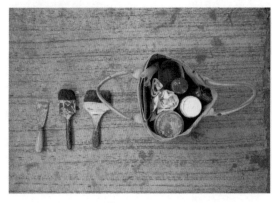

的這幅牆身廣告字，我用了淺粉紅色寫，為了令字更突出，我再鬃上黑色邊，使字更清晰且容易被看到。」如果字要加大寫，如果不用加上邊框，我應該要多三倍，所需的功夫就要多三倍。「例如要放大寫，如果不用加上邊框，我應該半小時左右就完成；若要加邊，就要一個多小時。因為字多呀！我畫的廣告越來越大，要吸引多些人，因為多些廣告就多些機會。」

至於牆身廣告字所用的油並不是乳膠漆，而只是用來鬃外牆的普通油漆，棠哥沒有特別選用什麼品牌的，也沒有帶上太多顏色，每次外出棠哥都是帶上同一個工作小布袋，內裡有幾瓶油漆和幾支油掃，顏色就只有白色、粉紅色和黑色，「你不能帶太多油漆，最多只能帶三種色，當中包括黑、白色，因為在電單車上放了通渠工具後，已沒有太多位置放油漆工具了。」在很多情況下，棠哥都不須起草稿便直接寫上，寫完後只需望一下，確認沒有問題就離開，整個過程十分俐落。

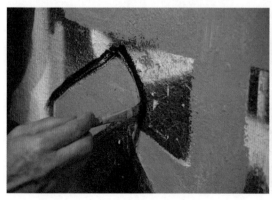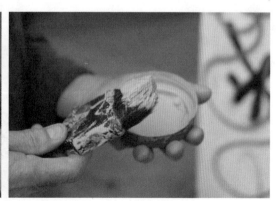

說到「渠王」的廣告字型或寫法，棠哥並沒有參考哪一位書法家或字型選擇，他是隨心順手寫出來的，雖然棠哥沒有正式讀過什麼美術或書法，只是靠自己興趣畫畫寫字，但因為棠哥的字相對整齊，筆劃挺直，曾經有途人誤以為棠哥的字是由鐵片鑿字噴出來的。

如果要說棠哥的「渠王」廣告字的一大特色，那必定是「渠」字的第二點，那第二點並不是一點而是一個剔號，「初期寫的時候都是寫三點水，後來覺得視覺上不是太好看，所以將第二點刻意剔上去，將當中的空白位填補，現在望著『渠』字舒服好多了。」

但我認為「渠」字的剔號是神來之筆，讓「渠王」廣告字看上去更加有趣，並產生一種視覺的獨特性。

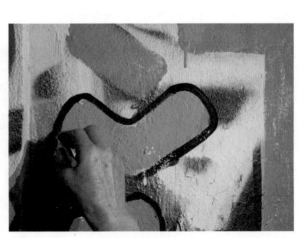

「渠王」廣告字的最大特色，在於「渠」字的第二點是一個剔號。

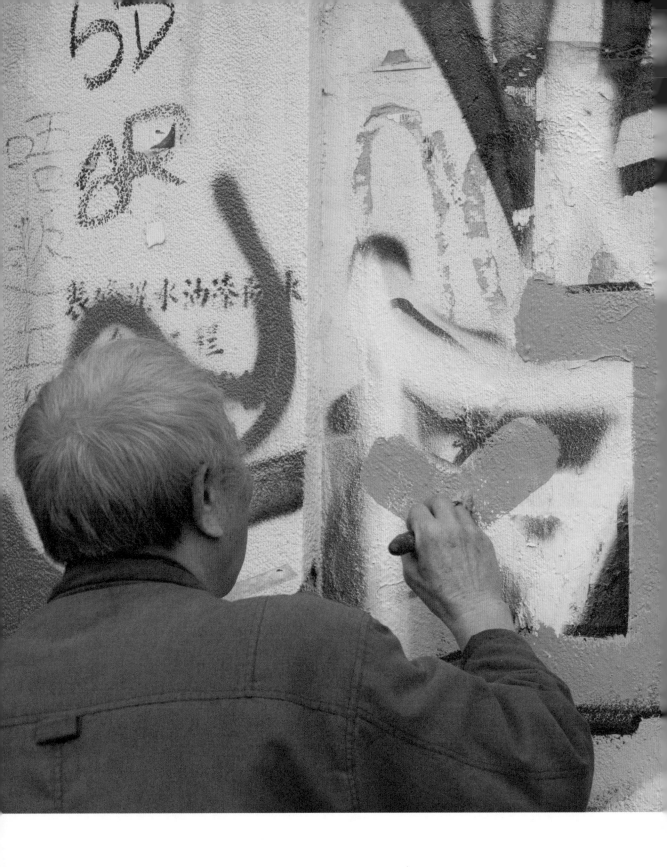

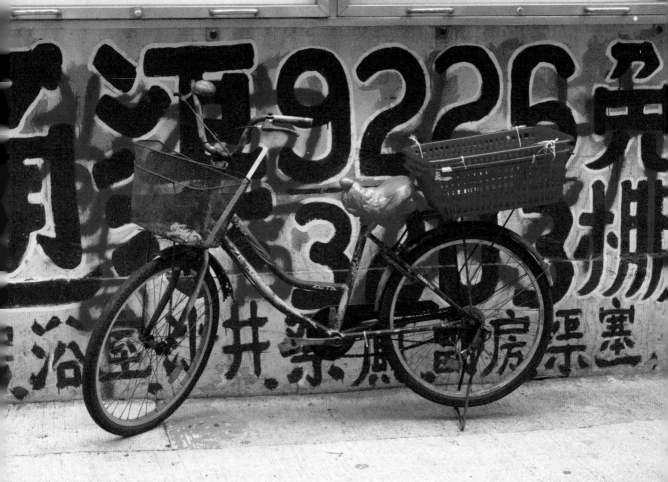

渠王廣告的
結構和內容

在別人眼中，「渠王」廣告看似粗枝大葉，沒有美感可言，但在棠哥眼中，卻是有它的佈局心思和視覺層級的功能考慮。

當問到寫廣告的內容安排和結構時，有什麼會特別注意，棠哥直言沒有什麼特別的，一切都是由空間大小決定當中的內容和次序，最重要還是盡用空間，「有些地方又不能夠寫得太長篇大論，如空間有限，通常只會寫『渠王』，跟著會寫通渠，然後再寫電話，所以要視乎空間的大小。」由此得知，棠哥的廣告並不是沒有結構上的考慮。

「渠王」廣告呈現出相關的視覺層級結構，就是依據閱讀的優先次序而作出位置和字型的大小安排，例如「渠王」兩字經常放在當眼的位置，電話則放在側邊並寫得較大一些，跟著就是免棚和其他內容。至於閱讀的方向，「渠王」廣告都是按傳統，就是由上至下、左至右的閱讀順序。

但有些情況會有特別處理，例如有些「渠王」廣告會在四周重複出現電話號碼，「因以前的電話號碼曾給人劏走部份或被其他廣告遮掩了，害得街坊找不到我，所以我

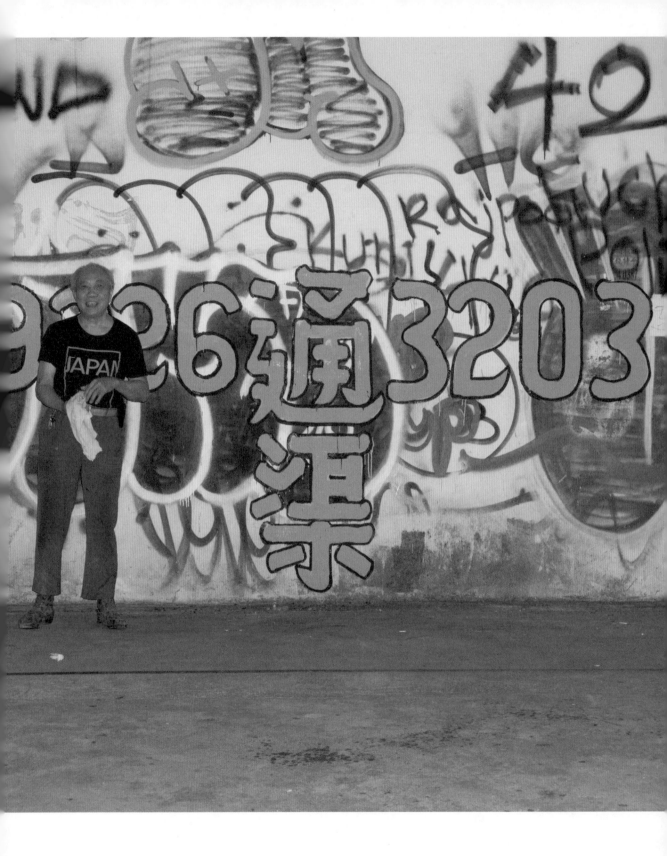

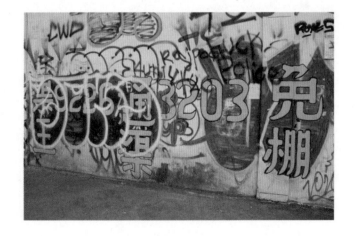

刻意在廣告四周寫上多個電話，以防被其他東西遮擋了。」當然，棠哥也不想自己的廣告阻擋或遮蓋其他行家的廣告，所以如有行家已佔用了該空間，他都會選擇到其他地方，「我的廣告盡量都不會遮到其他人，因為人家也要『搵食』，但除了行家外，有時也會有一些塗鴉遮了我的廣告，那沒有辦法，唯有抽空再補寫。」

除了「渠王、通渠、免棚和聯絡電話號碼」外，「渠王」廣告也有其他內容，如果空間足夠，棠哥會放更多內容在廣告中，以便提供更多資訊，「我的專長是做廚房和浴室內的渠管淤塞工程，我的專業甚至可以做沙井、地底渠、鄉村的化糞池淤塞等。因為鄉村丁屋的渠管不是中央系統處理，大多有獨立化糞池，大約可以用三至四年，化糞池滿了就要找我幫手，有時我會寫明可做吸糞。除此之外，有關水喉工程我都有做，因為我是有牌的水喉匠，不過水喉工程比較複雜，所以比較少在廣告寫出來。」棠哥會因應地區和該區樓宇設計，而在廣告中列明可提供的相應服務。所以我們在鬧市中，較難看見廣告中提及吸糞和清理沙井服務。

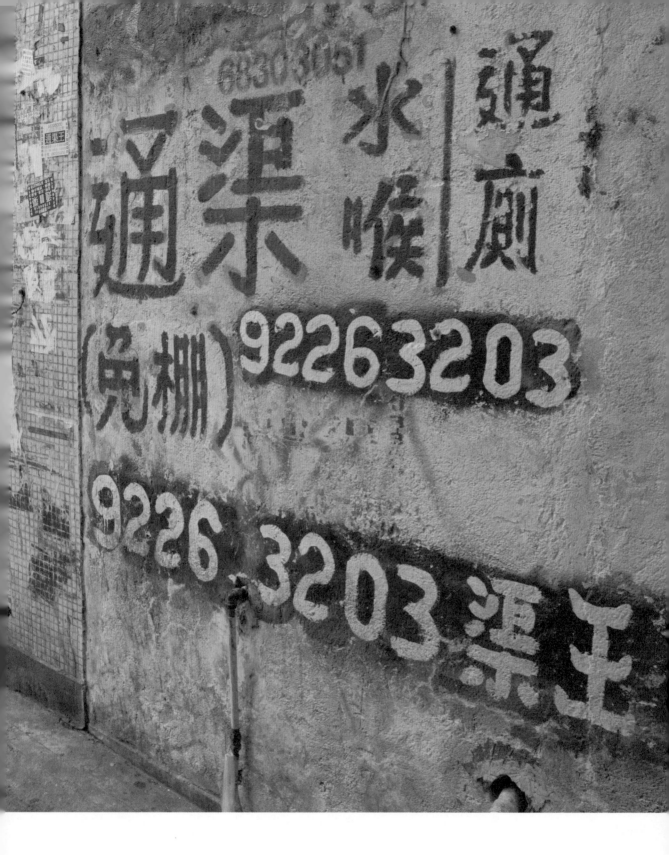

7.10

寫廣告的驚險

在現時香港的法例下，棠哥的牆身廣告字是不容許及不合法的。棠哥每次寫牆身廣告字，都是抵觸了香港法例，亦因為這樣，棠哥曾多次被警告，被要求清洗廣告，甚至被罰款。對此，棠哥深表無奈。

棠哥回想起一次難忘的經歷，那次棠哥正在寫字，卻給警察看到，結果當然是收到罰款告票，並遭警告若再犯，每次罰款會加重。「這次無得求情，罰了幾千元。這是在沙田第一城附近的迴旋處，那裡有很多途人經過，我就在該處寫。在寫完後，電話鈴聲隨即響起，原來是警察打廣告裡的電話給我，沒有辦法下只有收下他的罰款告票。」

另一次，棠哥發現地上有一個固定電掣

箱，他正埋頭苦幹寫廣告字的時候，碰巧身後有警察走過問在做什麼，棠哥被突然前來的警察嚇了一跳，慌忙地解釋，「阿 sir，你好！我是做通渠的，想做看更但沒有人請，現在年紀大，又沒有退休保障，我在這處處寫個廣告，看一看有沒有人找我幫手，如有人找我，我就有餐粥食。」警察聽了之後，沒有理會棠哥再寫字，因為這是政府公物，後來棠哥再向警察求情，「阿 sir，給我一次機會啦，廣告已寫好了，你可記住我的電話號碼，如果有人投訴，你可打這個電話號碼找我，我立刻清理它，我講得出做得到。」警察聽了棠哥的求情，回頭便走了，這算是放過了棠哥一馬。

三四七

工具

以下是棠哥常用的工具與材料，每次出街寫「渠王」廣告牆身字，棠哥必騎上他的座駕遊走港九新界。除此之外，棠哥也經常攜著手提袋，手袋裡頭裝滿不同大小的油掃和顏料，這就是棠哥最簡單的工具。

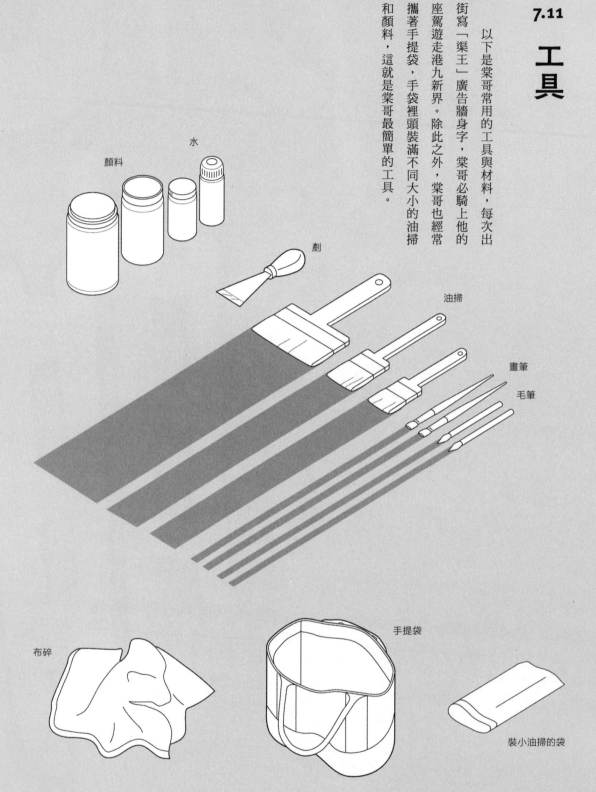

顏料

水

剷

油掃

畫筆

毛筆

布碎

手提袋

裝小油掃的袋

電單車
這是「渠王」稱為「老拍檔」的電單車，這電單車已陪伴他二十多年了。

貼紙咭片／記事簿

棠哥會將客人的電話寫在記事簿上，以方便日後跟進。

「渠王」貼紙

棠哥經常帶備「渠王」貼紙在袋口裡。

❶ 挑選合適寫「渠王」
廣告牆身字的地方。

三五二

❷ 根據牆身的狀況先進行清
理，並用油漆遮蓋牆身上
的污漬或塗鴉，以確保「渠
王」的廣告牆身字更突出。

❸ 按可書寫的牆身空間來
決定油掃的大小或筆劃
的粗幼。

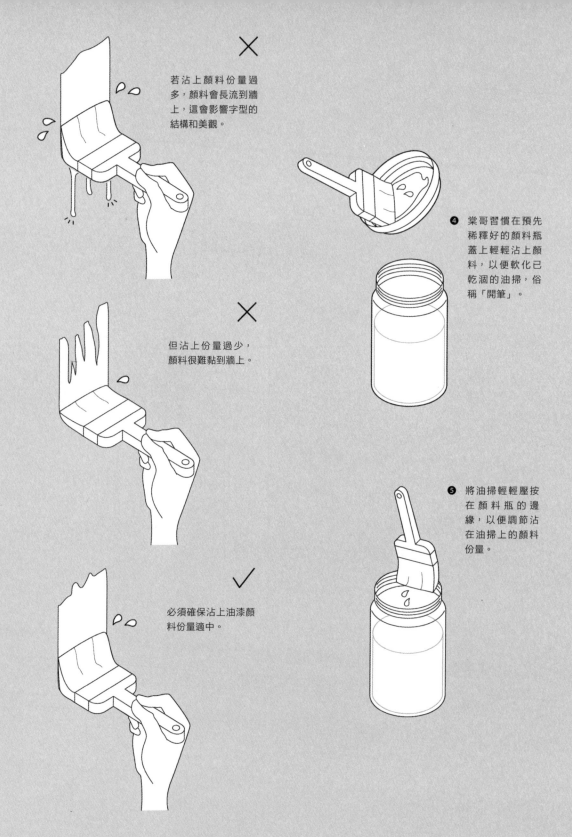

若沾上顏料份量過多，顏料會長流到牆上，這會影響字型的結構和美觀。

但沾上份量過少，顏料很難黏到牆上。

必須確保沾上油漆顏料份量適中。

❹ 棠哥習慣在預先稀釋好的顏料瓶蓋上輕輕沾上顏料，以便軟化已乾涸的油掃，俗稱「開筆」。

❺ 將油掃輕輕壓按在顏料瓶的邊緣，以便調節沾在油掃上的顏料份量。

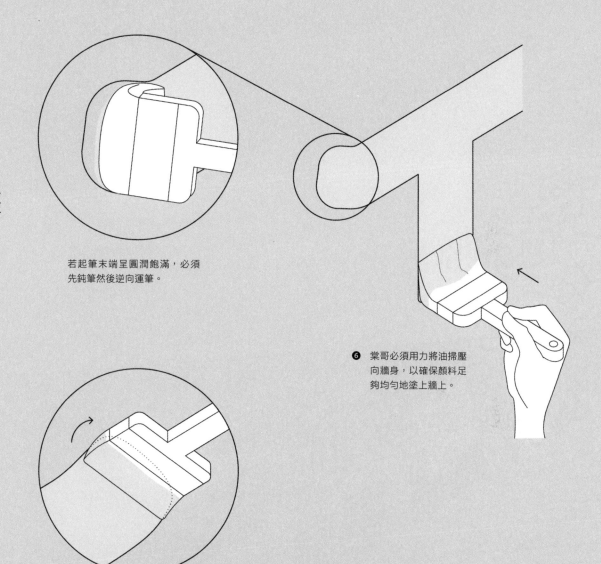

若起筆末端呈圓潤飽滿，必須
先鈍筆然後逆向運筆。

❻ 棠哥必須用力將油掃壓
向牆身，以確保顏料足
夠均勻地塗上牆上。

收筆時，棠哥有技巧地輕輕提起油掃，轉至
油掃較窄的一端，以便運轉畫出圓潤的收筆
效果。

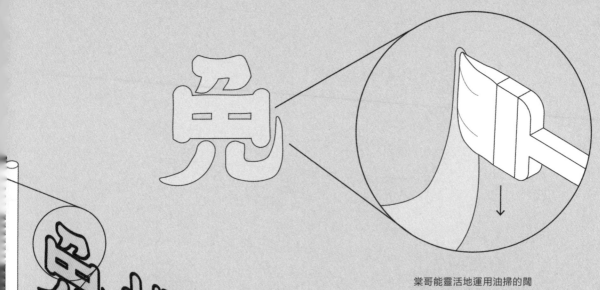

棠哥能靈活地運用油掃的闊窄度來書寫不同粗幼的筆劃。所以，這個鈎劃是難不到棠哥的。

❼ 「渠王」的廣告特色之一，就是刻意重複寫上聯絡電話，這種做法可避免其他街招廣告或塗鴉遮蓋部份電話號碼而令路人不能完全讀取電話號碼的麻煩。

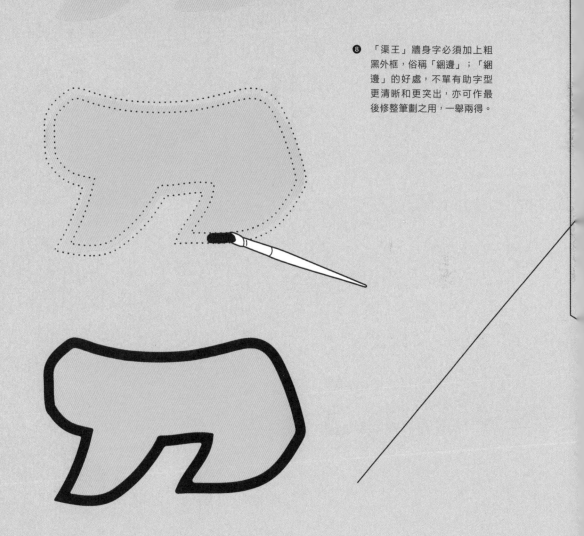

❽ 「渠王」牆身字必須加上粗
黑外框,俗稱「細邊」;「細
邊」的好處,不單有助字型
更清晰和更突出,亦可作最
後修整筆劃之用,一舉兩得。

對棠哥而言，一個合適寫牆身字的地方，是十分隨心隨意的，但必須是人流多和當眼的地方。以下是經常出現「渠王」廣告牆身字的位置。

種類：

❶ 牆身　　❼ 防撞欄石屎

❷ 水管　　❽ 梯級

❸ 石壆　　❾ 車站牌

❹ 石柱　　❿ 燈柱

❺ 工地牆　⓫ 花槽邊

❻ 防撞欄　⓬ 水渠口

渠王 免棚 通渠
9226 3203

渠 浴 劏房
203 室 渠塞

通 渠 9226
3203

3203 渠王

渠廁 浴室

「渠王」牆身字的內容類別

一、基本內容
基本內容多以黑色油漆書寫，並經常呈現於細小和狹窄的地方，例如燈柱、梯級邊和石壆等等。

二、跟居住環境有關
「渠王」的廣告內容會根據居住環境而轉變，例如在近郊會寫「沙井淤塞」或在居住密集的地區寫上「劏房渠塞」等。

三、大面積牆身
若找到一幅牆身面積較大的地方，字型的大小和內容也會相對擴張，例如聯絡電話可在不同位置重複出現。

渠 渠 王 兔

廁 9226 棚 3

渠 兔 棚

王 9226

沙井 廚房

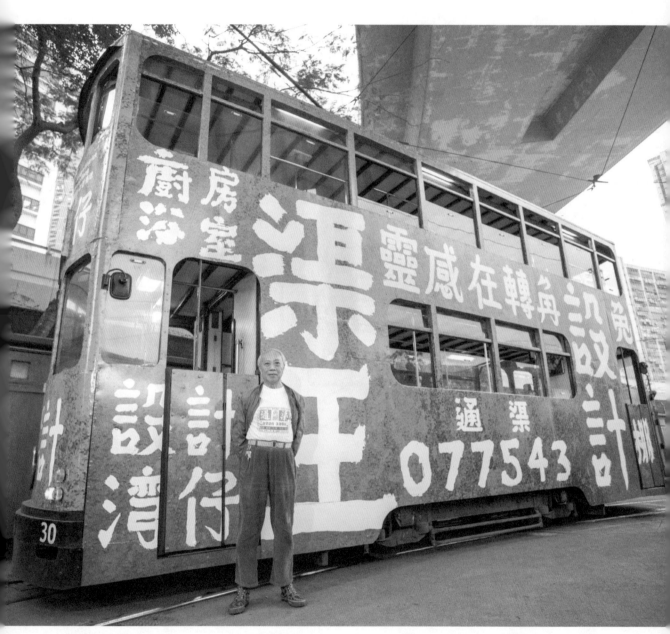

「渠王」廣告字曾被推廣為本土文化特色之一，更有人將他的「渠王」廣告字與已故「九龍皇帝」作品相提並論。對此評論，棠哥只是一笑置之，並以「都是搵食」回應。圖片：由香港設計中心提供，特別鳴謝：HK Tramways 香港電車及 HKwalls。

多留意並發掘他的墨寶。說不定，就在你家附近或工作的地方找到它的蹤影。

現時有些人視渠王的廣告字為街頭塗鴉藝術之一，甚至將其與當年「九龍皇帝」的塗鴉相提並論。在字型風格上，當然各自各精彩，但兩者在全港九新界街道的滲透率，實在是不相伯仲。事實上，曾有一些藝術團體或社會組織找棠哥寫「渠王」字，但不再關於通渠服務，而是借助他的獨特字型風格，來重新打造香港的本地文化特色。棠哥也為這些新的可能性感到高興。但對於自己的「渠王」字被視為本土藝術文化，棠哥仍未能接受，「我都不覺得這是什麼藝術，這些廣告字都是為了『搵食』而做，沒有什麼大不了。」早前有位外籍人士找我到荃灣一個由舊紗廠改建的藝術文化區寫字；又有另一位外籍人士找我到電車總站為一架電車車身寫字。」棠哥的「渠王」字越來越多人認識，甚至乎用於藝術活動和消費品，更有人視他為本土藝術家。對於這些讚賞，棠哥只是一笑置之，「其實我寫的『渠王』字，只為了『搵食』而寫，根本就談不上是什麼藝術家。」棠哥仍會繼續在街頭寫他的「渠王」廣告字，我們也不妨在香港的大街小巷中，

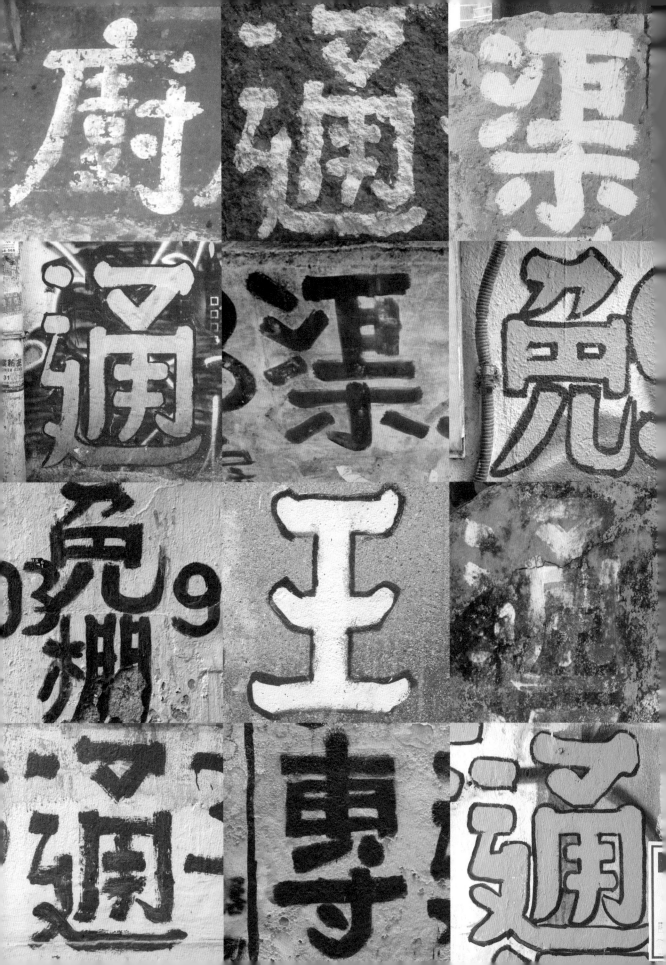

邱益彰（2019），《香港道路探索——路牌標誌 × 交通設計》，香港：非凡出版。

第三章／花牌字——李翠蘭

香港歷史博物館（2010），〈從紙紮用品看香港民俗文化〉，https://hk.history.museum/zh_TW/web/mh/publications/spa_2010-08-23_01.html。瀏覽日期：2020 年 3 月 22 日。

曾兆賢、楊煒強（2012），《花牌》，香港：香港兆基創意書院。

第四章／霓虹燈字——劉穩

Advertisements Regulation Ordinance. (1912). Historical Laws of Hong Kong Online. Retrieved from https://oelawhk.lib.hku.hk/items/show/1001.Accessed date: May 20, 2020.

Caba, R. L. (2004), *Finding the Neon Light, Part Three—The Father of Neon*. Retrieved from http://www.signindustry.com/neon/articles/2004-01-14-RC-FindingPt3.php3. Accessed date: April 9, 2020.

Freedman, A. (2011), *Tokyo in Transit: Japanese Culture on the Rails and Road*. California: Stanford University Press.

Miller, S. C. & Fink, D. G. (1935), *NeonSigns: Manufacture, installation, maintenance*. New York: McGraw-Hill Book Company, Inc.

Ribbat, C. (2013), *Flickering Light: A History of Neon*. London: Reaktion Books.

The Hong Kong Government Gazette. (1933),http://sunzi.lib.hku.hk/hkgro/browse.jsp.Accessed date: April 3, 2020.

陳大華、于冰、何開賢、蔡祖泉編著（1997），《霓虹燈製造技術與應用》北京市：中國輕工業出版社，第一版。

郭斯恆（2018），《霓虹黯色——香港街道視覺文化記錄》，香港：三聯書店（香港）有限公司。

Buildings Department（2020），"Monthly Digest March 2020",https://www.bd.gov.hk/doc/en/whats-new/monthly-digests/Md202003e.pdf.Accessed date: June 11, 2020.

序

司徒嫣然（1996），《市影匠心：香港傳統行業及工藝》，香港：市政局。

第一章／貨車字——楊佳

陳濬人、徐巧詩（2018），《香港北魏真書》，香港：三聯書店（香港）有限公司。

第二章／馬路字——黃永雄

Department for Transport, UK(2018), "Road Markings", *Traffic Signs Manual*. https://assets.publishing.service.gov.uk/government/uploads/system/uploads/attachment_data/file/773421/traffic-signs-manual-chapter-05.pdf. Accessed date: May 14, 2020.

Hong Kong Transport Department (1980), *Transport planning and design manual. v.3, Traffic signs and road markings*. Hong Kong: Transport Department.

運輸署（2000），《道路使用者守則》，https://www.td.gov.hk/tc/road_safety/road_users_code/index.html。瀏覽日期：2020 年 5 月 16 日。

運輸署（2000），〈第 8 章道路語言〉，《道路使用者守則》，https://www.td.gov.hk/tc/road_safety/road_users_code/index/chapter_8_the_language_of_the_road/index.html。瀏覽日期：2020 年 5 月 16 日。

路政署，〈香港道路網絡〉，https://www.hyd.gov.hk/tc/road_and_railway/existing/road_network/road.html。瀏覽日期：2020 年 5 月 17 日。

運輸署，〈私家路守則〉，https://www.td.gov.hk/tc/publications_and_press_releases/publications/free_publications/code_of_practice_for_private_road/index.html。瀏覽日期：2020 年 5 月 8 日。

運輸署，〈提示性道路標記的使用〉，https://www.td.gov.hk/filemanager/tc/content_1125/c4_7.pdf。瀏覽日期：2020 年 5 月 9 日。

運輸署，〈限制性道路標記的使用〉，https://www.td.gov.hk/filemanager/tc/content_1125/c4_6.pdf。瀏覽日期：2020 年 5 月 10 日。

道路研究社，2020 年 1 月 6 日帖文，https://www.facebook.com/1252628151428934/posts/3602602229764836/?d=n。瀏覽日期：2020 年 5 月 16 日。

第五章／電視標題字——張濟仁

梁款（2002），〈小箱子的故事〉，吳俊雄、張志偉編，《閱讀香港普及文化 1970-2000》修訂版，香港：牛津大學出版社（中國）有限公司。

馬傑偉（2002），〈電視不死〉，吳俊雄、張志偉編，《閱讀香港普及文化 1970-2000》修訂版，香港：牛津大學出版社（中國）有限公司。

第六章／膠片招牌字——李健明

山口文憲（1989），〈出街——談招牌〉，呂大樂、大橋健一編，《城市接觸——香港街頭文化觀察》，香港：商務印書館（香港）有限公司。

大橋健一（1989），〈日語招牌生態學〉，呂大樂、大橋健一編，《城市接觸——香港街頭文化觀察》，香港：商務印書館（香港）有限公司。

九龍城探險隊（1997），《大圖解九龍城》，東京：岩波書店。

今和次郎（2018），《考現學入門》，台北：行人文化實驗室。

李健明（2019），《你看港街招牌》，香港：非凡出版。

第七章／牆身廣告字——嚴照棠

謝均才（2002），《我們的地方，我們的時間：香港社會新編》，香港：牛津大學出版社（中國）有限公司。

韋基舜先生訪問，日期：2017 年 9 月 22 日。

張讚國、高從霖（2016），《塗鴉香港：公共空間、政治與全球化》，第二版，香港：香港城市大學出版社。

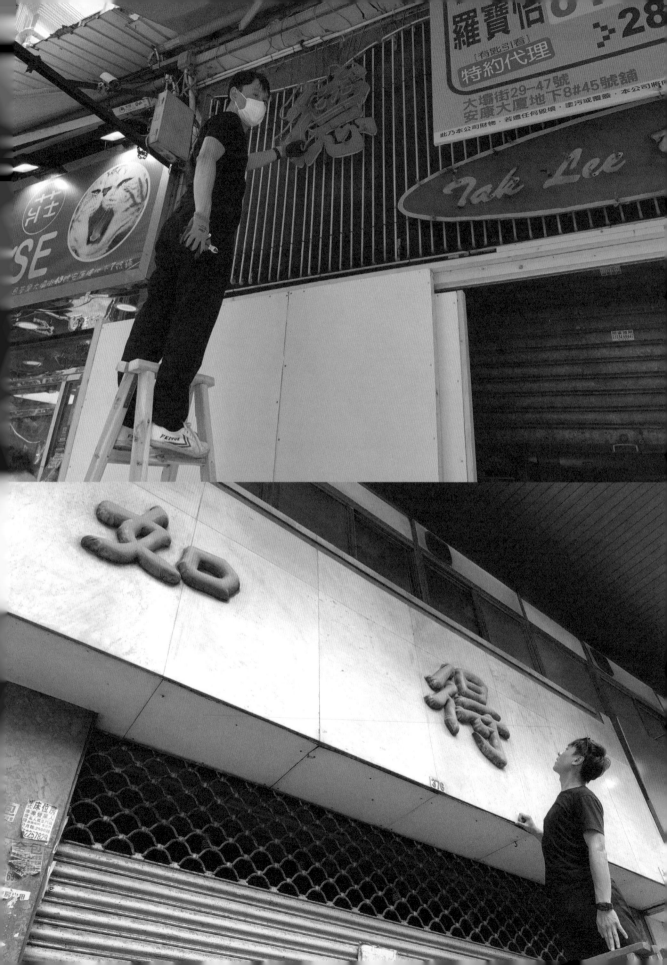

後感

記錄香港造字匠的計劃是由二〇一九年初開始，沒想到到了去年中香港爆發社會運動，及後又遇上新冠狀肺炎疫情，這令原先計劃好的訪問也因此而有所打亂，幸好得到一眾造字師傅的體諒及包容，願意遷就更改時間，最終所有訪問總算順利完成，在此再一次多謝他們願意無私分享他們造字的心得。

回溯初心，記錄香港造字匠是記錄香港街道視覺文化的其中一環。過去我也在關注香港街道文化的變遷，不忍目睹城市化吞併和破壞我們多年來建立的人文精神、庶民生活和社區脈絡。在重發展輕文化下，香港是否連一點社區歷史和本土文化也容不下？

慶幸近幾年，多了一些非牟利文化機構和年輕人出來關注社區本土文化，並在自己的崗位上盡心盡力為香港視覺文化保育出一分力，實在可喜可賀。事實上，香港並不窮得只有發展和商場文化，街道文化和周邊相關議題也不應忽略，因為我們的歷史、身份和歸屬感都源於我們所成長的社區和街道。

我對本土意識和文化也並不是一開始就充滿熱情，而都是後知後覺一族，只是誤打誤撞投入街道視覺文化的工作。一切只因由卑微的街頭小販牌空間研究開始，往後就對街道上一切所發生的人和事物產生興趣。過去幾年，我的街道觀察也從小販轉到街上色彩繽紛的霓虹招牌，也為香港霓虹招牌文化保育舉辦了不同的講座、展覽和出版，可算為霓虹招牌文化保育盡了一點綿力。

在研究霓虹招牌的時候，有機會接觸了不同階層的有心人，有城市文化研究學者、歷史學家、字體設計師、製作字型師傅、建築師、藝術家、文字工作者、收藏家、收買佬、文化保育機構和博物館等等，讓我更多的認識本土視覺文化。以往因著研究霓虹招牌文化，我和「信息設計研究室」（簡稱研究室）團隊接收了一些已拆卸或被棄置的霓虹招牌字。自此，各方有關拆卸舊舖招牌的消息也有透過我們的《霓虹黯色》社交媒體專頁作通知，而我們都會盡可能收藏不同種類的招牌字，但始終研究室地方有限，我們只好小心選擇一些

有很多值得保留和注意的事物。本書希望能啟發讀者多多留意日常生活所發生的事，就好像我們城市中忽略了的造字匠，他們不單為自己的行業默默造字，亦為香港這個城市造字，建構今天獨特的字型城市。

如有任何關於字型城市的查詢或有讓我們保留招牌字作教育用途，歡迎掃一掃以下的 QR code 聯絡香港理工大學設計學院「信息設計研究室」。

較有價值或特別的字型來收藏。

自二〇一五開始，研究室已先後保存或拯救了二十多套大大小小的招牌字或字型，共八十多個實體中文字，當中包括不同材質，例如霓虹光管、銅、木、塑膠、人造纖維、水磨石和白鐵等等，而涉及種類包括粥粉麵舖、茶餐廳、當舖、裝飾公司、酒樓、鮮肉舖、辦館、攝影器材、麻雀娛樂、中藥行、涼茶舖和中醫診所等等。這些字型對於研究室不單是珍貴的收藏品，也是成為設計學院重要的教材和學術研究題材，這些實體中文字可讓年輕的設計學生近距離接觸不同物料的招牌字。另外，研究室的部份實體招牌字更曾在日本京都展出，這也讓日本人或外國人可以欣賞到香港的本土文化和字型美學。

在現今全球化底下，城市發展勢在必行，一些本土工匠的工藝看似不合時宜，但香港要保持獨特性和競爭力，香港不可以一廂情願地追求與世界接軌或無止境地追逐城市競爭排名，而忘卻自己珍貴獨有的本土價值和街道文化。香港雖是彈丸之地，但仍然

信息設計研究室
www.infodesignlab.org

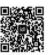

信息設計研究室
Facebook

鳴謝

本書能在短時間內得以成功出版，實在有賴各方朋友協助，不勝感激。在此再次感謝「香港藝術發展局」資助這本書的出版經費；感謝「大學教育資助委員會」(Research Grants Council)（研究編號：P0006202）的研究基金；感謝三聯書店出版部高級經理李毓琪的支持，使此書出版過程順利；十分感謝香港理工大學設計學院的「信息設計研究室」團隊何芯兒與黃皓霖在過去走訪香港各區拍攝不同字型，也感謝吳茂蔚進行航拍攝影，為本書帶來不一樣的視點；感謝書籍設計師陳曦成和插圖師吳佩儒，感謝邱穎琛繪畫各種精細資訊解構圖，以令工匠的整個複雜的製作過程能活現，讓讀者更加清晰了解當中工藝的精要；最重要的，十分感謝各位造字工匠：楊佳、黃永雄、李翠蘭、劉穩、胡智楷、張濟仁、李健明、李威及嚴照棠願意抽出寶貴時間接受訪問，使香港字型美學和工藝得以記錄、保育和廣傳；最後，再一次感謝項目統籌邱穎琛的耐性和驚人的效率，為此書收集資料和統籌各方，方能趕及交稿，實在功不可沒。

這書嘗試初步了解香港造字工匠的工作和他們視為「搵食」的技能，而他們幾十年的技巧和知識是不能單靠幾天訪問和觀察能完全掌握和記錄每一個細節。這次研究團隊已力求盡善盡美，將所知所見以最真確的方式記錄和展示，若資料有任何偏差或遺漏，懇請各位多多包涵，也希望各位前輩和讀者多多指教。

在此感謝以下人士和機構給予此書寶貴意見和支持（排名按文章順序排列）

楊佳師傅
黃永雄先生
李翠蘭師傅
黎俊霖師傅
劉穩師傅
譚華正博士
譚浩瀚先生
胡智楷師傅
張濟仁先生
李健明師傅
李威師傅
嚴照棠先生
韋基舜先生
香港藝術發展局
香港理工大學設計學院
大學教育資助委員會

照片提供（排名不分先後）

政府新聞檔案處
香港社會發展回顧項目檔案庫
南華霓虹燈電器廠有限公司
電視廣播有限公司
馬麗江中醫診所
香港電車
香港設計中心
李炎記花店
李健明師傅
Dr. Anneke Coppoolse
HKWALLS

責任編輯 ———— 李宇汶
書籍設計 ———— 曦成製本（陳曦成、焦泳琪）

書　　名 ———— 字型城市——香港造字匠
作　　者 ———— 郭斯恆

項目統籌 ———— 邱穎琛
內頁插圖 ———— 吳佩儒
資訊插圖 ———— 邱穎琛
航拍攝影 ———— 吳茂蔚
街道攝影 ———— 何芯兒、黃皓霖、張曼慈、郭斯恆

出　　版 ———— 三聯書店（香港）有限公司
　　　　　　　　香港北角英皇道四九九號北角工業大廈二十樓
　　　　　　　　Joint Publishing (H.K.) Co., Ltd.
　　　　　　　　20/F., North Point Industrial Building,
　　　　　　　　499 King's Road, North Point, Hong Kong

香港發行 ———— 香港聯合書刊物流有限公司
　　　　　　　　香港新界荃灣德士古道二二〇至二四八號十六樓

印　　刷 ———— 中華商務彩色印刷有限公司
　　　　　　　　香港新界大埔汀麗路三十六號十四字樓

版　　次 ———— 二〇二〇年七月香港第一版第一次印刷
　　　　　　　　二〇二三年六月香港第一版第二次印刷

規　　格 ———— 16 開（185mm×255mm）三七六面

國際書號 ———— ISBN 978-962-04-4670-2

©2020 Joint Publishing (H.K.) Co., Ltd.
Published & Printed in Hong Kong, China.

香港藝術發展局全力支持藝術表達自由，本計
劃內容並不反映本局意見。

三聯書店
http://jointpublishing.com

JPBooks.Plus
http://jpbooks.plus